當代金門
演藝的變遷

洪春柳　著

陳師序

　　親愛的讀者！您手中這本《當代金門演藝的變遷》是洪春柳女士在她的博士學位論文《當代（1949-2009）金門演藝的變遷》基礎上改寫成的。對於退休之後才攻讀博士學位的洪春柳女士來說，撰寫一篇數十萬言的學術論文可以說是一生當中最大的工程之一。如今，她將嚴肅的論文通俗化、大眾化，以輕鬆而富於文采的筆調，改寫為大家看到的《當代金門演藝的變遷》，當然是一大好事，可以不僅與學界的人們，而且和更多的朋友和原本不熟悉她的讀者分享自己的思考。

　　《當代（1949-2009）金門演藝的變遷》是一篇選題獨特的論文。金門位於兩岸之間，地理上接近中國大陸；政治上，自1949年以來卻是台澎金馬共同體的一部分。自1949年至2009年的60年間，兩岸關係從戰爭對峙到和平交流，經歷了巨大的變化。如果以1979年停止炮擊為分隔，恰好可以分為前三十年的戰爭時期和後三十年的和平時期。在這60年中，金門有長達43年的戒嚴，36年的「戰地政務」，被稱為世界上戒嚴時間最久，管制最嚴的地區。金廈小三通以來，隨着兩岸關係的發展，金門從兩岸衝突區轉變為兩岸中介區，這可以說是翻天覆地的巨變。

　　1949年以前，金門的演劇史是閩南演劇史的一部分，並沒有太多的與眾不同之處，而1949年之後金門的演劇史則成為人類演

劇史上沒有先例、獨一無二的個案。金門曾經是罕見的炮彈密集射擊的目標，但同時又是各類演出團體雲集演出的場所，形成了罕見的戰地演出奇觀，曾有不少台灣著名乃至世界聞名的大藝術家到此演出；兩岸恢復交流後，又有祖國大陸的各類著名表演團體前來演出。演出的場所也是罕見的，從坑道到哨所，再到新建的大禮堂，有各種不同形態。觀眾的構成，在戰爭時期曾經以軍人為主體，到和平時期，則以平民為主體。上演節目的類型和功能也隨著從戰爭到和平的演變而演變。這篇論文研究的，就是金門特殊的演藝生態。作者花費五年時間，翻閱了60年來的《金門日報》（前身為《正氣中華報》），並在她的故鄉金門島進行深入的田野調查，彙集了大量資料，在此基礎上，分「本島演藝」和「外來演藝」兩大部分，梳理出當代金門演藝活動史，並從演藝空間、觀眾構成、演藝主體、演藝類型、演藝功能五個方面，論述60年來金門演藝生態的變遷。這對於研究在戰爭環境中，以及從戰爭轉入和平、發生歷史巨變的特殊條件下人類演劇的特殊形態提供了一個難得的個案。這是一個很大的貢獻。我認為這種研究雖然沒有立即總結出多少深奧的理論，但是，卻非常難得，非常實在。論文思路清晰，邏輯嚴謹，資料非常翔實，文字簡潔流暢，對歷史的分期十分恰當，對各種類型的戰地演劇生態的概括有獨到之處，我認為論文達到了博士論文的應有水準，同意提交答辯。果然，在答辯會上，洪春柳女士漂亮地回答了各位答辯委員們提出的問題。不久，她如期地拿到了廈門大學博士學位證書，她也成為我培養的第一位台籍博士。

金門和廈門只有一水之隔，過去「兩門」之間曾經爆發震驚世界的炮戰，如今，和平之舟每日往來於「兩門」之間，碧波之上，海鷗翱翔，同胞的親情溫暖著每一個人的心扉。這是多麼美好的情景，多麼美好的年代！在這樣的日子裡，洪春柳女士向我們奉獻了她的《當代金門演藝的變遷》，讓我們感謝她，祝賀她吧。

　　　　　　　　　　陳世雄　2013年6月於廈門大學

自序　圓一個初秋的夢！

　　2004年，第一次和先生、兒子，循著金廈小三通新航路，由金門直航廈門，赫然發現那個傳說中的廈門大學、倚山面海真實地矗立眼前。校園的寧靜美麗，一如三十年前的台大校園。

　　從此，我惦記著這個美麗的校園！

　　年過50，生命的時序進入秋天，我自金門高中國文教師一職退休，想著也許可以再為自己圓一個初秋的夢─進讀廈門大學博士班。

　　《當代（1949-2009）金門演藝的變遷》，這個論文方向，是陳世雄老師和鄭尚憲老師共同為我選定的。我從對演藝的模糊認識，進展到完成近十七萬字的一本論文，倏忽五年多。

　　其間，在廈大住宿三年，我花了很多時間去漫步校園，也花了很多時間橫渡金廈海域。廈大校園由陌生逛到熟悉，熱鬧滾滾的一條街，由極盛逛到拆遷，校園內的小徑，從芙蓉湖畔熟悉到情人湖畔。金廈水域間，更由和平碼頭遷移到東渡碼頭，再新增五通碼頭，碼頭附近的高樓如雨後春筍般迅速地冒出來。

　　論文開題過程，寫作過程，承蒙陳老師的包容和耐心，從素材的收集、取捨和應用，持續給予指導和鼓勵，尤其是病榻前的諄諄，令人動容。論文一改再改，初稿完成，經過半年的沉澱思考後，素材斧砍近五萬字，整體架構重新再作組成。重組後的文稿，

又經六次的修改，再刪一萬多字，再增加個案研究。反復之間，我常想起周寧老師的課堂語：「學術研究的境界，一是猜謎，一是抒情。」論文完成，更應證了鄭老師的一句話：「論文的表現是冰山一角。」

《當代（1949-2009）金門演藝的變遷》，由1949年海峽兩岸分治寫起，至2009年，正好歷經一甲子。兩岸關係從戰爭衝突、冷戰對峙，轉為冷和對峙、和平交流。且以1979年中國大陸停止炮擊金門為分隔，也正好是三十年戰爭時期，三十年和平時期。

當代金門演藝活動，深受兩岸關係、金門政治與閩台演藝的影響。1949年前，因地緣關係，金門演藝原生態為閩南演藝。1949年後，因政治因素，台灣演藝成為金門的強勢演藝，直到2001年金廈小三通後，大陸演藝來金才再度恢復常態。

特殊的環境，形成金門特殊的演藝生態。

歷經戰爭與和平，當代金門演藝呈現出三大特質：

一者，戰爭時期，演藝功能以勞軍為主，軍旅演藝的觀眾構成與演藝主體皆為軍人。戰地政務，金門閉鎖，除了本島演藝外，只有台灣國防部的勞軍演團可以出入金門，演團來源單一，且場場盛況。

二者，和平時期，縣府演藝的觀眾構成與演藝主體回歸民眾，演藝功能與演團皆隨縣政的發展而日趨多元。金門縣政自治、開放觀光，縣府演藝一方面承辦台灣文建會的藝術下鄉政策，一方面扶持本土演藝的發展。金廈小三通後，縣府更積極發展觀光演藝。

三者，不論戰爭與和平，當代金門的演藝活動不曾停歇過，

50-80年代台灣最好的軍旅演藝、官方演藝，90年代後閩台最佳的民間演藝，盡在金門作非商業性的演出。島上軍民對聚眾歡樂的演藝需求不變，但在金門演出的演藝形式與內容卻不斷更迭，且其演藝類型一直以歌舞為主，戲劇為輔。

通過論文答辯後，有感於論文的格式和一般讀者的距離總是遙遠了些，因此，我又將論文改寫為通俗版。《當代金門演藝的變遷》論文得以完成，通俗版得以出版，我感謝許多的單位、許多的人。

感謝廈門大學的美好環境，感謝諸位老師的春風風人，感謝師門兄姐弟妹的同窗共學。

感謝金門高中、金門社教館、金門日報社、金門大學圖書館、台灣大學圖書館、台灣政治大學社資中心、中央圖書館台灣分館等單位的資料協助。

感謝金門文化局的贊助出版！

感謝先生和兒子，他們帶我第一次踏進廈大校園，並助我圓一個初秋的夢。

而最大的謝意，仍然是謝天！

洪春柳　2013年6月於金門

目　次

前言
——當代金門

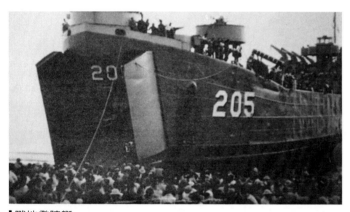

▌戰地登陸艇

欲瞭解當代金門，需先瞭解兩岸關係。兩岸關係，指的是1949年後，臺灣和中國大陸分隔於臺灣海峽兩岸的狀態。本書取材兩岸關係六十年，時間由1949年至2009年。六十年一甲子，《史記》〈天官書〉：「夫天運，三十歲一小變。」以1979年中國大陸停止炮擊金門為分隔，前三十年，兩岸的關係為戰爭，後三十年，兩岸的關係為和平。

將兩岸關係放入國際政治的觀察視野，六十年來，國際政治，由冷戰的兩極體系轉向後冷戰的多極體系，由意識形態相左轉向兼容修正路線，臺海兩岸關係，亦由漢賊不兩立轉向同族相認，由完全隔絕轉向密切交流。

國際政治影響兩岸關係，兩岸關係影響金門政事。兩岸關係六十年，由戰爭而和平，由隔絕而交流，由對抗而合作，變遷甚大。金門小島夾於兩岸之間，以地緣因素，亦由古寧頭戰場轉向為金廈共同生活圈，政治角色隨著兩岸的脈動而一再轉型。戰爭的年代，金門無可避免地淪為兩岸衝突區，和平的年代，金門亦無所選擇地成為兩岸中介區。

「當代60，戒嚴43，戰地36」，當代金門60年，其中，有長達43年的戒嚴期，36年的戰地政務，在戒嚴令與戰地政務的雙重軍事管制下，金門全島百分百戒嚴，號稱世界上戒嚴時間最久、管制最嚴的地區。[1]直到1992年11月7日，當代金門關鍵性的一日，金馬戰地政務終止，開放觀光！開放之前，金門對外完全閉鎖。

[1] 參考民視《臺灣演義——臺灣戒嚴史》紀錄片。

本書在兩岸關係的框架下，參考郭哲銘的《浯鄉小事典》[2]，將1949－2009年的當代金門，在時間的縱向面，以八二三戰役、停止炮擊、開放觀光、金廈小三通為四個切斷點，分成戰地前線（1949－1958）、單打雙不打（1959－1978）、三民主義模範縣（1979－1992）、金門開放觀光（1993－2000）、金廈小三通（2001－2009）五個階段來觀察。

　　基本上，戰地前線、單打雙不打正符合兩岸的戰爭衝突時期，三民主義模範縣則由兩岸的冷戰冷和時期至和平交流時期。較特殊的是：1987年11月，兩岸關係進入和平交流時期，臺灣開放民眾赴大陸探親，但金門因戰地政務的限制，直到1992年11月才開放觀光，開放的腳步比臺灣晚了五年。但2001年金廈小三通後，藉小三通之便，金門與大陸交流的腳步又比臺灣快了起來。

一、戰地前線（1949－1958）

　　1949－1958年，兩岸關係激戰十年，戰役多次，其中，最關鍵性的兩次戰役，一為1949年的古寧頭戰役，一為1958年的八二三炮戰，戰場皆在金門。

[2] 郭哲銘：《浯鄉小事典》，第四卷〈戰地津梁〉寫1912－2005年的金門，以「抗日勝利，金門光復」、「美俄冷戰，金門前哨」、「終止戰地，開放觀光」為三個切斷點，將這段歷史分成「烽火連天1946－1960年」、「反共樣板1961－1992年」、「三通津梁1993－2005年」三段時期。

　　1949年的國共戰爭，共產黨軍隊一路凱歌，國民黨軍隊兵敗如山倒。10月25日，金門古寧頭戰役，解放軍2萬8千多人，登陸金門，在古寧頭一帶和國民黨軍隊激戰兩晝夜，雙方由火力戰而至短兵相接，浴血周旋，最後，解放軍遭受了全軍覆沒的挫折。這場戰役，擋住了解放軍解放臺灣的氣勢，關鍵性地穩定了兩岸的局勢。故11月，福建省政府播遷金門，中央任命胡璉為福建省政府主席，兼第十二兵團司令官。

　　1950年3月，蔣介石在臺復行視事。從此，臺灣的「反攻大陸」和大陸的「解放臺灣」，隔著臺灣海峽高聲對唱著；也從此，金門成為戰地，幾乎是年年有戰爭，月月有衝突。1956年7月16日，金門、馬祖兩地區更分別成立戰地政務委員會，以軍領政，軍政民政一元化，福建省政府遷臺。[3]

　　1958年八二三炮戰震驚中外！8月23日下午，中國解放軍以340門的炮火對金門猛烈轟擊，在兩小時內，落彈5萬多發，且自是日起，連日炮戰，炮火激烈空前，迄10月6日，炮擊金門總計40餘萬發。這場長達44天[4]的炮戰，確保了金馬屏障臺灣的安全，奠定下後來臺灣三十多年政經建設的宏基。[5]

　　軍事學家如此解釋八二三炮戰的意義：中國大陸只是藉這場炮戰來試探美國協防臺灣的底線，並不想真的一舉拿下金門。如果臺灣失去其在大陸沿海的據點，將使國際間更便於製造「兩個中國」

[3]　《金門縣志》，卷一〈大事志〉，金門縣政府印行，1992年，第154－160頁。
[4]　另一計算法，加上10月7日停火一週後的4天炮擊，則為48天。
[5]　《金門縣志》，卷九〈兵事志〉第三篇〈反共兵事〉，金門縣政府出版，2009年，第111－120頁。

的論調，所以中國大陸才會留下金馬，作為牽制美國戰略的「絞索政策」。[6]

金門被炮擊，毛澤東給了蔣介石一個有力回絕美國人「劃峽而治」主張的理由。蔣介石隨即向美國政府提出護航要求，以便對金門補給。毛澤東下令：炮火只打臺艦，不打美艦。

1958年9月，蔣經國乘艇冒炮火抵金，慰問將士及遭炮彈災害之民眾，訪問美軍顧問組、正氣中華報社、救國團金門支隊等。他強調金門地位的重要：「無金馬即無臺澎」，「無金門即無中華民國」，「今天金馬的問題已經成為世界問題，是世界兩大集團鬥爭的尖端，所以金馬不只關係國家的存亡，而且關係自由世界的安危。」當年雙十國慶，蔣介石《告全國軍民同胞書》再三強調：堅守金門，絕不後撤。[7]

遠在美國的艾森豪總統，趕緊調動近50艘的英艦進入遠東，並提出停火談判，獲得蘇聯支持的毛澤東奚落了他們一番：「中美之間並無戰爭，無火可停，無火而停火，豈非笑話？」艾森豪似乎不明白事態的發展，後來，在其回憶錄《締造和平》中，以美國人特有的坦率承認：「我奇怪我們是不是在進行一場滑稽歌劇式的戰爭了。」[8]

6 張火木：《兩岸關係與金門前途》，第二章〈金門在兩岸軍事衝突時期的角色扮演〉，臺北：培英出版社，1995年，第91－95頁。
7 《金門縣志》，卷一〈大事志〉，金門縣政府印行，1992年，第116－124頁。
8 謝春池：《百年廈門》，第4章〈海峽春秋〉，福建人民出版社，2003年，第201頁。

二、單打雙不打（1959－1978）

　　長達44天的八二三炮戰，最後以單打雙不打炮擊金門的方式結束激戰，並維持兩岸的戰爭狀態。1958年10月6日，停火一週，繼又停火兩週，26日，北京宣布：雙日停，單日打。[9]

　　中國解放軍指揮官葉飛的《征戰記事》，臺灣國民黨軍隊指揮官胡璉的《金門憶舊》，都提及這段單日炮擊的決策過程，大意為——

　　10月6日，毛澤東親自撰寫，以國防部長彭德懷名義發布《告臺灣同胞書》，「我們都是中國人。三十六計，合為上計。」25日，發布《再告臺灣同胞書》，並宣布逢單日打炮，逢雙日不打金門，以便「使大、小金門、大膽、二膽的軍民都能得到充分的供應」，「以利你們長期固守」，「一致對外」。從此，炮擊形式被固定下來，金門炮戰演變成純粹政治意義的行動，雙方的炮擊目標不是對準軍事要地，而只是象徵性地落在沙灘上。[10]

　　八二三激烈炮擊的意義消失了，但為了繼續維持國共兩黨的戰爭狀態，卻創造出了一種人類史上相當詭異「單打雙不打」的戰爭形態。

[9]　《金門縣志》，卷九〈兵事志〉第三篇〈反共兵事〉，金門縣政府出版，2009年，第111頁。

[10]　胡璉：《金門憶舊》，十八〈穿山甲八二三〉，黎明文化事業有限公司出版，1976年，第149頁。

在單打雙不打的戰爭形態下，炮火的威脅，仍殘酷且實在地影響了金門人的生活。因為炮火，要躲防空洞；因為炮火，有人不幸身殘，甚至命死。直到1978年中華人民共和國與美國建交後，1979年元旦，北京於全國人大常委會發表《告臺灣同胞書》，同日，國防部長發布《關於停止炮擊大小金門等島嶼的聲明》，一段炮擊的歷史才劃上句號，而金門承受單打炮擊已長達二十年。

總之，兩岸關係中三十年的戰爭衝突期，包括十年的激戰和二十年的單日炮擊，金門成為兩岸政治交鋒的戰場。戰地金門與東西德柏林圍牆、南北韓板門店，同稱世界三大冷戰區。

三、三民主義模範縣（1979－1991）

1979年，兩岸關係由戰爭轉向和平。國際上，美國與中國大陸建交，並與臺灣斷交，美國、中國大陸、臺灣的三邊關係面臨重整。兩岸之間，大陸對臺灣提出和平統一的政策，並停止對金門炮擊，臺灣態度上不妥協、不接觸、不談判，但政策上提出三民主義統一中國回應，大陸另提一國兩制。

80年代，金門處此兩岸關係冷戰冷和時期，在政策的理論摸索下，具體成為三民主義實驗縣。雖然三民主義模範縣的構想起源更早。

　　1960年4月，蔣介石蒞金，指示建設金門為三民主義模範縣，並指示先訂方案，詳擬計畫，次則全體動員，共同向此目標邁進。故1961年政府明定金門為三民主義模範縣。

　　此指示，決定了金門三十多年的建設方向，同年，金門政委會、縣政府即訂頒《建設金門為三民主義模範縣》，1963年，訂頒《如何建設金門為三民主義模範縣》，1976年，訂頒《金門縣三民主義實驗六年建設計劃大綱》，計畫訂頒甚早，但真正落實執行政策，卻是在80年代兩岸冷戰冷和的氛圍下，1981年，訂頒《金門三民主義實驗縣實施大綱執行計劃》，1986年，訂頒《加速推展金門三民主義實驗縣建設六年計劃》。

　　三民主義模範縣時期，蔣經國多次巡視金門，對金門的國防、民生關懷備至，並在院會中頻頻嘉許金門的整潔環境和戰鬥精神。總結之，三民主義模範縣的目標有二：軍事上戰勝敵人，政治上提供重整大陸的建設藍圖。

　　80年代，當兩岸關係由戰爭轉向和平，金門和臺灣的政經腳步反而產生大落差。80年代末，臺灣已由農業社會成功轉型為工商社會，其經濟發展被國際譽為奇蹟。1986年民進黨成立後，民主政治更是大躍進，1987年，臺灣終於解除了三十八年的戒嚴，開放民眾赴大陸探親。1991年，臺灣終止動員戡亂時期，但基於戰備與安全，金門由司令官宣布繼續戒嚴。

　　50－70年代，三十年的兩岸戰爭時期，金門基於地緣因素，理所當然成為第一線的國防守備者，但80年代後，兩岸轉向和平時期，金門還是被要求繼續扮演守備者的角色，軍方的理由是：兩岸

關係雖進入低度衝突[11]，但只要中國大陸一天不放棄武力犯臺，兩岸的敵意就無法消除，因此金門的守備仍需要。[12]

1987－1992年，就在這「臺灣開放，金門尚未開放」的五年裡，一向安於兩岸守備者角色，一向無聲音的金門島民，首次對自己的地位有了反省，有了聲音。相較於臺灣的民生富裕、政治民主，臺灣能，金門為什麼不能？金門人省思到模範縣的精義和戰地政務體制的存在。

金門報導文學作家楊樹清如此形容：「現實的體制，似乎把在地金門人給捆綁了，在歷經戰爭與和平，遍嘗人世間的悲歡離合後，金門人從歷史的隧道中走來。在一個隨時可能被炮彈打死的環境中，金門人普遍有著生存上的危機感。」[13]

金門前民選立委陳清寶反思：「以往四十年，金門人很少表達意見，主要是不敢，因為金門人飽經戰火，一直有一股莫名的恐懼藏在內心深處，加上戒嚴、白色恐怖，這是臺灣這些年來有積極的民主運動，而金門卻沒有的原因。」[14]

1991年5月，金門人在臺北立法院前，展開長達十一天的「五〇七反戒嚴」靜坐抗議，旅臺金門大專女生脫下金馬女兵自衛隊迷彩服，作引火焚燒兵服的街頭戲表演。一向忠黨、愛軍的金門民

[11] 低度衝突，是指一種低於傳統戰爭，卻又超過正常及和平競爭型態的軍事衝突。

[12] 《金門縣志》第肆冊〈政事志〉下卷，第九篇〈兩岸關係變化中的金門〉，2009年，金門縣政府出版，第351－353頁。

[13] 楊樹清：《1958以後，金門藝文紀事》編序，〈說一聲，文化的金門〉，金門報導社，1991年。

[14] 蘇嫻雅：〈尋根・反思・再出發——金門人站在歷史的轉捩點〉，中國時報，1994年4月30日。

眾，強烈表達「反對軍管」、「軍民分治」的聲音。[15]

　　1992年11月，在國際性的和解背景下，在兩岸關係轉向和平的氛圍裡，在金馬人士的抗議聲中，金門防衛部司令官鄭重宣告：「金門地區自11月7日零時起，解除臨時戒嚴，並終止戰地政務，依法實施軍民分治。同時，臺灣民眾自1992年11月7日起，可自由申請來金門。」至此，實施了三十六年的戰地政務終得終止，金門由閉鎖轉為開放，解除戒嚴的腳步比臺灣晚了五年。

　　儘管臺灣當局對金馬解除戰地政務多所顧慮，再三提示金門民眾：「金馬解除戰地政務，雖然解除許多限制，但是過去金馬在地方財政及建設上受到軍方的資助，今後也將大幅減少，另外，應盡的義務也相對增加，過去幾乎不必納稅的優渥將不再重現，服兵役的義務也不可免，金馬居民應學習適應整個大環境的變遷。」[16]但基本上，金門民眾還是以興奮的心情來迎接戰地政務的終止，迎接金門的開放。

四、金門開放觀光（1993－2000）

　　90年代，兩岸的和平交流已由民間往來，進展到官方對談。1992年，海基、海協兩會舉行香港會談，建立九二共識，跨出關鍵

[15] 洪春柳：《金門島居聲音》，卷五〈戰地三十六〉，金門學叢刊，稻田出版社，2001年，第141頁。
[16] 《金門日報》，1992年11月7日。

性的第一步。1993年，汪道涵和辜振甫在新加坡舉行汪辜會談。

廈門海岸，在戰火消逝多年後，升起了和平的煙火，起初，只有廈門單方面向金門方向燃放，不久，廈門與金門隔岸對放煙火。

國際詩人鄭愁予吟唱著兩岸的煙火：「煙火是戰火的女兒　嚴父的火灼痛　女兒的火開花　花開在天空疑是星星也在撒嬌　彩光映在海上莫非波濤跟著巧笑　哎，讓女兒自由地長大罷！哎，讓女兒自由地長大罷！讓她撒嬌　讓她巧笑　讓她推開廣廈之門正是金色之門　洛陽兒女對門居呀！中秋月圓是歷史的舞臺　讓飲者飲出那月老的浪漫　乾守望之杯！乾相助之杯！乾杯呀⋯⋯哎，兒女的自由長大不就是門當戶對了嗎？」[17]

金門的戰地角色在兩岸和平的氛圍下終於轉型！1992年11月7日，戰地政務終止，金門解除軍管，軍民分治，還政於民，走向地方自治。1993年，第一屆縣長民選，1994年，第一屆縣議員民選，1995年，金門國家公園成立，1996年，福建省政府遷回金門。縣政府、縣議會、國家公園、省政府，成為解除軍管後金門最重要的四個權力單位。

其中，陳水在以縣長一職，從軍派、官派到民選，深入地見証了這段金門的轉型期。1991年5月1日，陳水在以上校軍階擔任戰地政務「軍派」金門縣長，1992年戰地政務終止，金門解除軍管，陳水在轉為首任「官派」金門縣長，1993年底，首屆金門「民選」縣長，陳水在毅然退役，投入選戰，並當選，1997年再度蟬連。從軍

[17] 鄭愁予詩：〈煙火是戰火的女兒〉，2003年發表於金門。

派、官派到民選，陳水在歷經了三階段四任期、長達十一年的金門縣長職務，也關係了金門由戰地到觀光地的轉型。

上任之初，陳水在即提出金門不能不變的理由：「在解嚴與終止戰地政務後，金門角色的轉變，有大環境的因素，有小環境的理由。大環境指在臺灣的民主化與兩岸關係的和緩中，決定了金門不能亦不必再辛苦地扮演國防守備者的角色；小環境指金門歷經三十六年戰地政務的特殊體制後，在民智開放及時代潮流的衝激下，改變，成為不可避免與無從逃避。」

陳縣長提出「我的家鄉我的愛‧萬事莫如建設急」的政治企圖，和「明日新加坡」的社會願景。清楚表達其對金門的施政理念：政治建設──民主化；經濟建設──自由化；社會建設──公平化；文化建設──本土化。並指出近程金門的目標──觀光、休憩，中遠程金門的方向──金廈經濟特區。[18]

走過三十六年的戰地政務，駐軍逐漸精簡後，金門的未來在那裡？陳水在提出〈發展金門觀光事業的構想和藍圖〉一文，說明發展觀光似乎是金門別無選擇的一條道路。而文化建設上，既確定了本土化的定位，但金門的文化是什麼？答案卻是模糊的，因此尋找金門文化成為一個施政的重點。陳水在並於1997年發表〈以文化立縣──使金門成為文化綠洲〉一文，確立金門以文化立縣的主軸。[19]

[18] 陳水在：《金門解嚴前後》，卷壹〈金門轉型期〉、〈轉型與陣痛〉、〈跨越轉型期〉，金門學叢刊，稻田出版社，2001年，第39─40頁、51─69頁。
[19] 同上，卷貳〈金門何處去〉，〈金門的未來在那裡？〉，第107頁。

1998年，再度蟬連縣長的陳水在向議會作施政報告時，更具體提出：「金門觀光最重要的資產，不在好山好水，而在金門有傲世的閩南文化、戰地文化。」此說明也把觀光立縣、文化立縣作了相輔相成的結合。

　　1993－2000年是金門重要的轉型期，由閉鎖轉型開放。自1949年後，閉鎖戒嚴長達四十三年的金門，在嚴峻緊張的兩岸關係下，長期扮演國防守備者的角色，軍方強權領導，口徑一元，島民一向宿命沈默。開放後的金門，軍民分治，還政於民，轉型很快，改變很多，思考也很多，民主的思考、福利縣的思考等等，聲音更由一元而多元，全島充滿了革新的氣象。

　　首先是民主的思考。由民意支持的民選縣長，可以跳脫軍方利益立場，以火車頭的角色，帶領縣政團隊以島民的立場，尋求金門人的新定位、新方向。陳水在一轉型為民選縣長，在民意的支持下，即以強勢領導的風格，表達金門人當家作主的決心和企圖心。在兩岸關係中，陳水在以「金門屬於中華民國」的定位，力主「金門優先」的發展原則。強調以金門為本位，任何黨派任何人不應以任何理由犧牲金門，金門人應有它的生存權、發展權，不應再繼續扮演苦難、犧牲的悲劇性角色。主張金門在兩岸關係發展中應有自己的聲音，金門的生存權和發展權同等重要，駐軍與開發經濟建設可以相輔相成。[20]

[20]　《金門縣志》第肆冊〈政事志〉下卷，第二篇第一章〈縣長陳水在的施政目標與作為〉，金門縣政府出版，2009年，第244－245頁。

　　其次，福利縣的推動。金門縣政的重心由國防回歸民生，以金門酒廠為經濟命脈，縣府團隊積極為金門酒廠開闢第三條生產線，新建第二廠，大量發放菸酒牌照，讓金酒的銷售利益能為縣民所均霑。並以金酒利益推動老人年金、學校免費午餐、公車免費等社會福利，企圖打造金門成為福利縣。

　　有思考，就會有聲音。開放後的金門，社會自由，開始允許不同的聲音。於是，多元的聲音出來了！政治的討論和批評不再被視為禁忌，甚至能包容異議的存在，允許臺灣民進黨金門黨部的成立。

　　基於金門對兩岸和平的殷切期盼，在兩岸大三通尚有疑慮之前，金門縣府團隊即積極回應福建官方的提議，推動兩門（金門——廈門）對開、兩馬（馬祖——馬尾）先行的「小三通」。[21]

　　1996年1月7日，廈門市文化局局長彭一萬金門行，與金門地區文藝界人士舉行金廈文化交流座談，達成金廈兩地先組成對等文化團體以當交流窗口的共識，並從辦藝文展覽做起，以實質打開金廈文化交流的第一步。8日下午，彭一萬局長離金前，特書「長空有月照兩岸　浩海無礁宜三通」一聯，向金門鄉親表達三通的意願。

　　1998年的《金門季刊》首頁詩，表達出當時大多數沈默金門民眾的心聲：「一衣帶水之隔　四十多載暌違　青山依舊　鬢已成霜　鄉愁如潮　跌宕起伏　為何小小的一步　竟跨得如此艱辛　雞犬相聞的距離　走了近半個世紀　交流之門已開啟　兩岸之橋已架立

[21] 陳水在：《金門解嚴前後》，卷參〈金門新世紀〉，〈擁抱故鄉土，營建新金門〉，第193頁。

讓悲苦成為過去　把仇恨化作情誼」。[22]

重啟金廈交流之門，讓仇恨沈入金廈海域，固然是金門人遙望咫尺天涯廈門時的期盼，但他們也了解五十多年來金門對臺灣長期的經濟依賴關係，了解臺灣和大陸官方對談的重重阻礙，因此在兩岸關係上，金門人有一種充滿地域特性的繁雜情結。金門學者張火木稱之謂「金門情結」，並解釋為：「經濟面要求兩岸三通，政治面要民主反臺獨，軍事面去軍管要駐軍。」[23]

五、金廈小三通（2001－2009）

2000年，臺灣由民進黨執政，陳水扁政府的一邊一國論、公投入聯等議題，引起北京政府通過《反分裂國家法》的反彈，兩岸關係因主權問題而陷入膠著。但也在此兩岸三通疑慮仍多之時，兩馬先行、兩門對開的小三通構想，反而得到了實驗的機會。

2000年3月21日，《離島建設條例》在立法院拍板定案，為金廈小三通提供了法源依據。《離島建設條例》第18條：為促進離島發展，在臺灣本島與大陸地區全面通航之前，得先行試辦金門、馬祖、澎湖地區與大陸地區通航。

22　《金門季刊》56期，首頁詩，1998年3月。
23　張火木：《兩岸關係與金門前途》，第四章〈金門在兩岸民間交流時期的角色扮演〉，臺北：培英出版社，1995年，第196頁。

　　2001年1月2日，金廈小三通之路正式啟航，重啟因國共戰爭而隔絕了五十二年的金廈航線！首航儀式有聯：「金門廈門門對門；族同情同同安同」。金門縣長陳水在親率縣府各單位主管、民意代表、社會名流等，一行近200名，搭乘太武號、浯江號客輪，浩浩蕩蕩，由金門料羅碼頭出發，乘風破浪，直航廈門和平碼頭。雖然在小三通之前，金廈海域已有許多大陸漁民的小額貿易，金門零售市場充斥著大陸貨，但面對官方正式的世紀破冰之旅，小三通的化暗為明仍讓金門民眾興奮不已。

　　在第一任民選縣長陳水在任內，金門已確立了「觀光立縣‧文化金門」的施政方向。2001年5月，李炷烽繼任縣長，再以「讓兩岸認識金門，讓金門走向世界」為施政目標。

　　金廈小三通的政策快速地推動著，金廈海域的變化日新月異。2001年，船期猶不定，而且只限金門籍者出入，旅行社以團進團出的方式處理。2002年4月，金廈小三通定期航班，每逢周二、周五開船。2003年後，除了SARS事件，小三通暫停二個月（5月17日－7月16日）外，金廈航線可謂一路暢通，越走越繁榮，尤其是中轉的臺商，絡繹於途。

　　金廈小三通旅客人數呈倍數跳躍成長，2001年旅客總數2萬1千餘人，2002年為5萬3千餘人，2003年為16萬人次。2004年2月3日起，更進入天天有船班的階段。2004年，小三通旅客總數突破40萬人次。[24]2005－2007年，每年增加10萬人次。2008年，金廈水路，

[24]　《金門日報》，2004年2月4日。

由和平碼頭移至東渡碼頭，並增闢金門水頭——廈門五通新水路。2008年擴大小三通政策後，旅客總數更高達97萬多人次。金廈航線儼然成為兩岸間的一條黃金航線。[25]

2001年，金廈小三通的道路一開後，金門的地理位置依然，但在實際生活上，金門人除東進臺灣外，又有了西入大陸的選擇；同樣地，不僅臺灣人可西入金門，大陸人亦可東來金門。金門，蕞爾小島，突然之間，卻有了兩岸中轉的便利。金門的兩岸角色定位，亦由「前線」明顯轉型為「中介」。臺灣《遠見雜誌》曾以〈金門，第二春〉特別企劃，探討小三通後對金門的衝擊。其結語：「開放後的小三通，讓金門人變得離臺灣越來越遠，離廈門越來越近，原來是臺灣的邊陲的金門，卻可能透過小三通，變成臺灣最國際化的前鋒。」[26]

金門人對小三通的期待，以經濟面為最主要的考量。金門學者陳建民研究兩岸小三通議題，曾對金門民眾進行問卷調查，有關小三通是否達成促進金門的建設與發展？有27％同意、41％不同意，可見金門人對小三通的經濟成效並不滿意。但小三通是否要繼續推動？有56％同意，只有9％不同意，且在金門與大陸的經濟關係未來會更密切的預期上，有56％同意，13％不同意。則又表達了金門人既敏感於兩岸的互動關係，對小三通又是充滿期待。[27]

日本學者石原忠浩的研究，探討臺灣、大陸、金門三方面對小

[25] 《金門日報》，2009年1月2日。
[26] 楊瑪利：〈總編輯的話〉，《遠見雜誌》〈金門，第二春〉，2006年4月號。
[27] 陳建民：《兩岸小三通議題研究》，臺北：秀威資訊，2008年，第23-36頁。

三通政策的立場，發現其各有偏重：「臺灣中央政府，在以安全為最核心的考慮下，藉小三通振興離島經濟，並作為未來大三通的試驗措施；中國大陸政府，則將小三通視為中國內部的事務，是民間以及地方的交流；至於金馬地方政府，卻是希望透過經濟交流來振興地方經濟，其實際經濟利益比政治原則重要。」[28]

　　夾於兩岸之間，金門期許自己的角色是和平的溝通者、和平的觀光島。「戰爭無情・和平無價」，李炷烽縣長曾再三表示：「金門介於兩岸之間，金門人比臺灣更瞭解大陸，也比大陸更瞭解臺灣，因此，金門可以扮演兩岸溝通的使者。」「金門未來的發展，必須仰仗金廈共同生活圈整體構想的完成，更重要的，金門必須要朝完全非軍事化方向努力。」「金門將發展觀光當做全民運動，下一階段的觀光客源，並期待來自中國大陸。」[29]

　　2008年5月20日，臺灣二次政黨輪替，國民黨馬英九政府一上臺，即致力於修補低氣壓的兩岸關係，重啟中斷十年的官方協商，並啟動兩岸海空大三通。2008年8月24日馬總統蒞臨金門，出席八二三炮戰50週年紀念大會，即以〈從殺戮戰場到和平廣場〉為題，提出深耕和平思維、強化自衛實力的主張，呼籲兩岸和解休兵，讓金門從20世紀的兩岸殺戮戰場，蛻變成21世紀臺海的和平廣場，期望未來的金門與廈門，這兩門將是「和解之門」、「和平之門」和「合作之門」。[30]

[28] 石原忠浩：〈從制度、政策層面來探討金廈小三通的過去與展望〉，《2008金門學學術研討會論文集》，金門文化局出版，2008年，第58頁。
[29] 《金門日報》，2005年4月22日。2006年1月28日。2008年9月13日。
[30] 《金門日報》，2008年9月5日。

戰爭・金門演藝

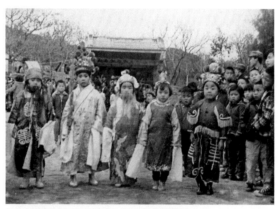

▌穿戴戲服的金門兒童（洪清漳提供）

第一章　炮下猶歌舞

▌顧正秋京劇照

第一節　金門本島
　　　　50年代，金門本土演藝沒落

▌金門的休閒南管（翻拍自金沙文化園區）

▌軍旅話劇

一、1949年前的金門戲曲

1949年前，金門演藝原生態為閩南演藝。

金門地處閩南海隅，風俗樸實，崇向朱子教化，生活中注重耕讀傳家的價值觀。耕讀是工作，而耕讀之餘，酬唱南管，老少雜坐，引吭而歌，則成休閒娛樂。至於傳家的觀念，表現在重視歲時祭祀上，每逢神明聖誕或宗祠奠安，有延請戲班演酬神戲的民俗，戲班包括本島與大陸內地，故民間多熟悉南管和閩南戲劇。

根據《金門縣志》卷三〈人民志〉記載：

> 金門舊式娛樂，音樂方面有南管，民間歲時令節，業餘娛樂，多唱南管，每見村肆街巷，老少雜坐，引吭而歌，輕弦慢板，其樂陶陶。時或搭紮錦棚，登臺獻唱，聲音清越，通宵達旦。
>
> 金門南管，以清中葉為盛。有後浦許玉者，能自譜新聲，遊遍閩南各縣，會盡知音，飲譽樂壇，後漸失傳。清末古寧頭李森梅，再自浦園延請名師來金課子，全家習唱。……其子勇受聘鼓浪嶼三年……民國10年後，李家先後在後浦、浦邊、後沙等處，設館授徒。……抗戰前，為金門南管全盛時期。[1]

[1] 《金門縣志》，卷三〈人民志〉，金門縣政府印行，1992年，第438－439頁。

　　由縣志可知：金門南管史以清中葉、抗戰前為兩個興盛期，後浦、古寧頭曾有老師產生，且常與閩南管友交流。當金門南管興盛時，老師還受聘於大陸，但當金門南管衰微失傳時，亦要向大陸延請老師來薪傳。

　　金城城隍廟南管樂團清朝即已存立，現今南管樂音仍酬唱不絕，為金門南管樂社中最具淵源且備受敬重者。其它有成立於20年代的金沙南管社、官澳南管樂等。南管樂獲清康熙賜稱「御前清音」，在金門傳唱悠久，有「全民音樂」之稱。但城隍廟南管樂團老團長顏西林的一段話，也點出了南管在金門的粗俗色彩：「古時的南管不能『賺吃』，僅屬不入流的休閒活動，直到近期才漸漸被打破了藩籬。」[2]

　　再根據《金門縣志》卷三〈人民志〉記載：

> 　　清末，少婦靚裝坐臺前聽戲，前所未有也。民國初，村間演戲，猶以巨繩分隔男女座位，男前女後，臺上燈光外遮，蓋防男女混雜及無賴輕薄也。
>
> 　　金門舊式娛樂，戲劇方面原有地方戲、木偶戲，清末傳入京劇。
>
> 　　地方戲，金門舊演戲班，皆僱自外縣，有老戲、七子班戲、高甲班數種，迨大陸淪陷後，乃告絕跡。老戲以南管樂曲為主，專演文戲，其劇目多採崑劇，臺詞及唱做俱為古典

[2]　楊天厚、林麗寬：《金門民間戲曲》，卷五〈金門南管樂〉，金門學叢刊，稻田出版有限公司，2001年，第126-133頁。

作法，故曰老戲。七子班純為泉州小戲，亦以南管為主，演員僅有姣童七人故名，專演《荔鏡緣》、《雪梅教子》等劇目，另有一種專演打鬥武場以水滸傳為主者，俗稱宋江戲。後來有人將專演文戲之老戲與專演武戲之宋江戲，加以配合調和，稱為文武交加戲，俗訛音為戈甲戲或九甲戲。[3]

木偶戲有布袋戲、傀儡戲等，……金門民間喜慶以布袋戲酬神，……結婚及天公誕，多演傀儡戲酬神。

京劇於清末流入金門，每年城隍誕辰，必演京劇酬神，否則不能過頭。戰前有福州班常來金門表演，鄉人稱之正音戲，其唱腔曰北管。……光緒年間，邑人聘廈門戲班來金教唱，為金門習京戲之始。……民國32年，成立金門國劇社，聘廈門名票多人來金指導。……抗戰勝利後，顏西林等倡設珠浦票房，聘廈門名武生來金指導。……民國38年，上海聯華劇團來金公演連月，……國軍傘兵飛虎劇團京班，亦來金獻藝。[4]

由縣志可知：金門風俗保守，直到民國初年，婦女才可坐於臺前觀戲。地方戲向以高甲戲最受歡迎，常聘大陸戲班來作演出。民國之後，才接受京劇，先後有福州班、上海班、北京班。且金門曾有金門京劇社、珠浦票房，皆聘廈門名票前來教導。

[3] 京劇當時在臺灣、金門皆稱平劇。高甲戲班，金門稱戈甲戲班。
[4] 《金門縣志》，卷三〈人民志〉，金門縣政府印行，1992年，第439－440頁。

　　40年代，金門本土較具規模的戲班，有沙美的金沙南劇社
（1940－1958）、古寧頭的金寶春高甲戲班（1940－1949）和小金
門烈聲閩劇團（1938－1980年代）等。金寶春高甲戲班和金沙南劇
社，皆聘請安岐的戲師父蔡泗重教導。配合當地歲時節令，一年約
有10場演出機會，故皆屬業餘性質，也曾隨大陸師父到大陸演出。
其中，尤以張清潘的旦角表現最出色，有鄉諺相傳：「若無清潘
旦，戲金減一半。」[5]

5　李國俊：〈金門高甲戲的發展與變遷研究〉，《金門傳統藝術研討會論文集》國立
　　傳統藝術中心籌備處，2000年，第266－270頁。

二、閩劇沒落、京劇興起

　　1949年古寧頭戰役，金門一夕之間成為戰地，國民黨十萬大軍進駐金門，政治環境大改變，演藝環境亦隨之丕變，軍旅演藝中的京劇取代原生態的閩南戲曲，成為金門的強勢演藝。

　　1953年左右，金門駐軍中有三大京劇團，即百韜、粵華和大鵬。百韜劇團原名復興劇團，隊長李星樵，團員皆大陸京劇名角，有北平富連成、榮春社、北平劇校出身者，劇團以武打見長，經常勞軍公演。1953年，百韜劇團隨軍隊赴臺，故金門防衛部重組粵華劇團，該團以劉家班為主，擁有名角劉玉琴、劉玉霞、劉玉麟等，京劇名角迅速成為戰地演藝的新寵。大鵬劇團的規模較小，且很少對外巡迴演出。[6]

　　臺灣京劇鬚生周正榮，對這段重組粵華劇團的過程記憶深刻：「1951年8月，金門大捷後，我們國光劇團隨三五八八康樂隊到金門勞軍三個月。那時去金門要辦出入境證明。結果防衛部司令胡璉看了喜歡，我們被改成了防衛部劇團，回不去啦！在金門一待就是兩年十個月，天天演戲，部隊士氣很高，下大雨想停演，軍士還不答應呢：『死都不怕了！下雨怕什麼？』光1951年這一年，就演了

6　參考《金門縣志》卷三〈人民志〉，金門縣政府印行，1992年，第440頁。

239次！1952年1月起，劇團正式由金門防衛司令部接辦，易名為粵華劇團。直至1954年1月，因團員要求回臺而告解散。」[7]

胡璉《金門憶舊》書中，還曾為粵華劇團名伶提了一筆：「金門高中中正堂在築擋風圍牆時，司令部和中學校員生的晨操改作搬運石塊。……大家高高興興，成群結隊的行進中，忽然發現了粵華劇團旦角劉玉霞小姐，也參加在我們行列之中。她那時祇十五、六歲，以手帕包裹碎石塊，……。她們每日演唱於各部隊中，對金門的士氣鼓舞發揮了很大的作用。劉玉琴、劉玉霞兩姊妹和金門防衛軍共處前線數年之久，頗有『遼東小婦年十五，慣彈琵琶解歌舞』的北地胭脂風韻。」[8]

50年代的戰火和軍中京劇，引發出金門民間閩劇社的沒落和京劇社的興起。

1949年，兩岸隔絕，金門名旦張清潘滯留大陸，大陸戲班一夕之間中斷往來，本土閩劇社又飽受戰火摧殘，故造成鄉土閩劇的沒落。1949年，金寶春高甲戲班即瓦解於古寧頭戰役中。金沙南劇社、烈聲閩劇團在戰爭期間，仍然持續經營，但因島上嚴格的燈火管制和宵禁管制，並屬行節約，不鼓勵民間廟會的酬神演戲，故沒人再請戲，屬於營業性質的民間閩劇社也就自然地沒落了！1958年，金沙南劇社更毀於八二三炮戰期間。

[7] 王安祈：《臺灣京劇五十年》，下冊〈訪談篇〉，國立傳統藝術中心出版，2002年，第463頁。

[8] 胡璉：《金門憶舊》，七〈管、教、養、衛〉，黎明文化事業出版，1976年，第41頁。

　　如同國民政府在臺灣要求本土歌仔戲推動政令宣導，國民黨軍隊在金門，政策上也鼓勵成立地方戲曲社以配合政令。故有1951年10月，王秉垣、石炳炎等人成立金門民眾反共抗俄閩劇社，首演為蔣介石祝壽，在防衛部中山臺演出戲碼《珍珠塔》。

　　50年代，金門民眾反共抗俄閩劇社社員45人，除導演郭尚武月薪300元外，為業餘劇社，但接受金門軍人之友社輔助，並配合其工作，每兩週勞軍演出一次，劇目包括《女匪幹》、《蘇武牧羊》、《勾踐復國》、《毋忘在莒》、《滅共復國》等多齣閩劇，題材皆具強烈的政治主題，其中以《毋忘在莒》最受歡迎。

　　1949年後，國民黨軍隊進駐金門，也帶來了一批隨營勞軍的京劇團，每週公演。原本對京劇已有接觸的金門票友，固然獲益良多，一般村夫俗子，在耳濡目染之下，也熟悉起京劇，與軍中弟兄一起觀賞京劇，遂成為金門民眾的新娛樂。

　　50年代，金門京劇研究社（1951－1970年代）應運而生。1951年，文山部隊為提倡官兵業餘正當娛樂，決定組織金門軍民京劇研究社，社員以軍為主、以民為輔。首任社長黃葉，副社長曹一帆、呂慶福，這些軍職票友不乏社經地位高，人脈廣者，加上社員來自大江南北，人才濟濟，交流日久，自然提升了一般民眾對京劇的欣賞水準。

　　金門京劇研究社每週定期在金門軍民廣播電臺播放京劇節目，並作年度公演和年節喜慶的交流演出，活動積極，戲碼多齣。如1951年九三軍人節，金門京劇團第一次大結合，在中正堂聯合熱鬧演出，計有戲碼《三叉口》、《捉放曹》、《群英會》等。

三、由張春秋到張素賢

根據《金門縣志》記載，30年代，金門民間已有京劇社團，但京劇人口畢竟為少數。50年代，國民黨軍隊進駐金門後，不僅帶來軍中京劇團，由臺來金的勞軍團，其傳統戲曲亦以京劇為主。在十萬大軍的進駐下，在軍、黨、政一元強勢領導的戰地體制下，金門的閩南原生態演藝受到強力的衝擊，不待猶豫，迅速衰落；反之，京劇迅速成為金門島上的強勢戲曲。

軍中傳統戲曲獨尊京劇。50年代的京劇，是大陸官兵的大眾流行戲曲，幾乎人人可以哼上兩段。隨軍駐金的京劇團，演藝主體有建華京劇團、復興京劇隊、九三京劇隊等。常演劇目，以傳統經典戲為主，尤愛忠臣勇將、復國中興的戲碼。傳統經典劇目如《紅娘》、《西遊記》等，忠臣復國劇目如《勾踐復國》、《郭子儀》等。

1956年1月，建華京劇團接班粵華京劇團，有名伶張春秋，張家班京劇世家出身，程派花旦、青衣，拿手戲《鎖鱗囊》、《碧玉簪》等，甚受金門軍民喜愛，每次演出皆造成轟動。

如4月晚間，建華劇團在夏興露天廣場演出全本《龍鳳呈祥》，笑料百出，一堂歡樂。此日因為狂風，整場戲演員都得一面演出，一面和風戰鬥，吃足了苦頭，但由觀眾的笑聲頻頻，可以証明劇團並沒有把戲演砸。

　　建華劇團不僅在大金門演出，還跨海到離島勞軍。如5月中旬，建華劇團一行14人，由張春秋領銜，前往小金門、大膽、二膽，作小型戲劇的勞軍。大膽、二膽沒有燈光，沒有舞臺，只好在大太陽下表演和觀賞，但兵士們對張春秋的到來依然充滿興奮之情。

　　張春秋曾在接受報社專訪時表示：「有一次在小金門勞軍時，炮彈忽然打來，我有點害怕又有點寬慰地想著，即使就這樣在舞臺上不幸犧牲了，也是值得且光榮的。後來，兵士們都來護著我到碉堡裡去，我就在隆隆炮聲中，在碉堡裡繼續清唱下去。」「在金門，我每晚都有演出的機會，有獲得萬千兵士觀眾熱烈捧場喝采的機會，這種機會在臺灣任何一家劇場都不可能得到的。」[9]

　　1956年，復興京劇隊在金門成立，復興劇隊來自基層，非科班出身，沒有名師，沒有行頭，沒有器材，沒有經費，只有熱情，一切都是由無到有，發揮克難精神而組成。但兩年多來，劇隊演出不下百餘場，會的戲碼也有50、60齣，成為金門京劇演出的基本劇隊，常演的戲碼有《打嚴嵩》、《龍鳳呈祥》等。

　　1958年，九三京劇隊接班建華京劇團。為照顧官兵的需要，建華京劇團除重金加強裝備行頭外，還特地禮聘南臺灣的梅派青衣張素賢來金巡演，劇碼《王寶釧》、《鳳還巢》、《西施》等。張素賢的花旦，扮相動人，嗓音清脆，做工細膩、有層次，韻味十足。不論瓊林、下堡、陳坑等地的演出，都是車水馬龍，人山人海。

9　《正氣中華報》，1956年4月18日。1957年1月28日。

　　軍中獨尊京劇，金門大陸籍官兵偏愛京劇，戰地京劇名伶魅力獨具，由劉玉琴姐妹、張春秋到張素賢，戰地名伶接繼不斷；反過來說，在金門軍中，只有京劇才有足夠的欣賞人口，京劇名伶才能激發出官兵觀眾們的熱烈共鳴，彼此擦出激情表演的火花。

　　除京劇外，其它地方戲曲難以在金門生存。如1955年精忠粵劇社隨軍留駐金門，但因粵劇欣賞人口少，為了適應金門軍中的演出需求，除了粵劇外，他們還得排演短劇、流行歌舞等。

四、由《國魂》到《牛小妹》

50年代，臺灣軍旅演藝的現代戲劇以話劇為主。話劇現實性強，劇情、對白豐富，比傳統戲曲更能承載政令宣導的功能，故軍中話劇也比軍中戲曲更重視主題性、戰鬥性。軍中話劇雖分歷史劇、寫實劇，歷史劇以宣揚民族氣節為主，寫實劇以強化反共信念為主，但皆強調主題明確，能提振民心士氣。演出內容以反共劇為主，表演形式為寫實路線。[10]

50年代，軍中現代戲劇以話劇當道。軍中話劇主題意識強烈，寓教於樂，重視戰鬥性。歷史劇歌頌民族英雄，如《國魂》、《碧血黃花》等，現代劇強調反共意志，如《疾風勁草》、《牛小妹》、《吾土吾民》、《音容劫》等。

金門的話劇伴隨著胡璉軍團而來。1949年，國勢飄搖，駐紮於江西的胡璉將軍，已有感於僅有武力的戰鬥，沒有文化的宣傳，是無法制勝敵人的，所以下令成立兩支文化新軍——《正氣中華報》和正氣劇團。正氣劇團即話劇團，在怒潮軍政幹部學校和各部隊間巡迴演出，鼓舞士氣。

10月初，胡璉的十二兵團來到金門，《正氣中華報》和正氣劇團亦隨十萬大軍，入駐金門，成為金門報業和劇運的拓荒者。正

[10] 黃美序：〈臺灣現代戲劇的發展〉，第六屆華文戲劇節節學術論文，中華戲劇學會文藝會訊，2006年。

氣話劇團先後演出《故鄉之戀》、《秋陽》、《秦淮河上》、《復活老人》、《我選擇了自由》等劇目。劇團儘量以輕鬆的表演，來驅走戰士海防後的辛勞，但劇本主題性強烈，要求有戰鬥性，民族性，強調以正義的號召，來團結軍民的情感，增強戰鬥力。

　　50年代，金門軍旅中，以話劇為特色的演藝主體有八四二〇部隊、六四七九部隊等。

　　1953年，八四二〇部隊康樂隊響應「兵演兵」的康樂號召，動員70多名兵士，僅用580元的製景費，推出五幕八景十場的古裝歷史劇《國魂》，主題文天祥。導演魏子生，大兵梅貽傑飾文天祥，吳邦飾賈似道，聶光炎飾江丞相等。

　　演出之後，迴響熱烈，《正氣中華報》由4月7日至10日，一連刊出半版《國魂》專題，有中堅〈《國魂》演出的價值〉、張燕天〈《國魂》短評〉等文，4月17日，記者特寫〈介紹藝術大兵梅貽傑〉，4月18日，眾言〈觀《國魂》演出有感〉，島上掀起整個月的《國魂》熱。[11]

　　1954年3月，六四七九部隊耗資萬元，推出五幕七場六景的革命史劇《碧血黃花》，巡迴各部隊公演。4月，一九一〇政治隊推出三幕二景的反共名劇《疾風勁草》。武夷部隊婦聯分會亦推出三幕二景的反共名劇《牛小妹》等。

[11] 《正氣中華報》，1953年4月7日至18日。

　　當年的軍中話劇隊小兵，今日的臺灣劇場燈光大師聶光炎，曾回憶金門的軍旅生活：「1953年韓戰開打，部隊移防金門，再度從師部調到十九軍所屬話劇隊，一待頗久。儘管臺海局勢吃緊，戰事彷彿一觸即發，但軍旅生涯照常。當時軍部就有個小發電機，晚上打個燈，偶而因陋就簡排些演出，反正你就跟著劇團劇隊走，有飯吃，每天也唱歌，有精神的寄託。」[12]

[12] 古碧玲：《劇場園丁聶光炎》，第五章〈踏入瞬息萬變的場域〉，2000年，第70頁。

五、綜藝雜陳的康樂隊

50年代，兩岸激戰，金門成為戰地，駐軍十萬。身在戰場，命在旦夕，這樣的處境反而需要及時行樂的宣洩，需要康樂活動、表演藝術來調劑單調苦悶的生活，尤其是軍旅中，戰士離鄉背井，清一色的壯丁男漢，更需要藉演藝來溫柔身心，激勵士氣，以提高無形的戰鬥力，故軍旅演藝成為金門演藝的重心。

軍旅演藝的表演形式，都採綜藝性質，以適應軍中軍士來自大江南北、包含各層面、各背景的不同需求。軍中康樂隊綜合傳統戲曲、相聲、雜技、話劇、音樂、歌舞等各項表演，吹彈拉唱，南腔北調，兼容並存。

為因應金門駐軍對康樂、演藝的大量需求，寄身於金門軍中的康樂隊，有的由臺灣直接輪調，有的成軍於金門的部隊中。因此，部分康樂隊固然是成軍多年，訓練有素，如光華康樂隊，部分康樂隊卻是菜鳥成軍，邊表演邊訓練，如雷鳴康樂隊成軍不及三個月即抵金登臺。當時，金門軍中康樂隊主要有光華康樂隊、雷鳴康樂隊、大風康樂隊、凱旋康樂隊等。

50年代，金門島上的光華康樂隊，有輕音樂隊、京劇團、話劇組。京劇團有《春秋配》、《轅門射戟》等劇目代表作，話劇隊曾代表金門赴臺競賽，獲得1955年國軍康樂競賽話劇組金像獎。

光華康樂隊除了經常性地在島上各部隊勞軍外，亦常承擔起重

要節慶的表演。如1956年戲劇節，光華康樂隊以前方兵士慰勞前方兵士的豪情，在金門之熊營地盛大演出，舞臺的幻燈更換著詩情畫意的畫面，男女隊員在風沙中為兵士高歌，一曲曲的〈桃花江〉、〈長城謠〉、〈香格里拉〉等，老歌新唱，兵士們還是百聽不厭。

1956年6月，成軍不及三個月的雷鳴康樂隊抵金。該隊隊員20人，分輕音樂和戲劇兩大組，服務對象以海防碉堡的戰士為主。表演形式包括舞臺的大型演出和巡迴碉堡的小型表演。

舞臺的大型演出，如推出社教名劇《吾土吾民》，作為慶祝該年雙十國慶的獻禮，此劇為陳力群根據〈不共戴天〉短篇小說改編，寫四川幫會份子反共抗俄的故事。

巡迴碉堡作小型康樂表演，雷鳴康樂隊經常每次出動隊員10多人，搭配金山婦女隊、小學生等數名，不辭辛勞，步行著泥濘的羊腸小徑，至各海防碉堡展開為期4-8天的密集演出。每至一個據點逗留一小時，一天連趕六場，節目有獨唱、合唱、魔術表演、音樂演奏等。

1956年8月，大風康樂隊抵金，加入金門康樂的大隊伍。大風康樂隊帶來四幕五場反共抗俄悲喜劇《音容劫》，劇寫一位大陸籍老太太因戰亂而來臺灣的故事，原著陳紀瀅，迴響熱烈。

大風康樂隊經常前往重要陣地作大型勞軍。如1956年10月，大風康樂隊在保羅陣地勞軍，先是女隊員一曲曲的〈祝福〉、〈虹彩妹妹〉、〈大江東去〉等，然後是男隊員逗笑的相聲、音樂演奏，以歌曲溫暖兵士寂寞的心。

1957年2月，凱旋康樂隊成立於金門部隊中，聲稱以純樸的正

統音樂路線，向戰鬥音樂的原野奮進，包括輕音樂隊和國樂隊。輕音樂隊有三支薩克斯風、二支小提琴等，隊中男高音的〈上山〉、〈教我如何不想她〉等，都是令人盪氣迴腸的演唱；國樂隊擁有國樂高手多名，陣容堅強。凱旋康樂隊透過戰地巡演和碉堡演唱，實踐其「正正當當地為我們的士兵唱，為我們的民眾唱，轟轟烈烈地為藝術唱」的康樂目標。

軍中康樂隊除了在各部隊作單獨演出外，金門島上，還常有一些聯合性的康樂大晚會，如金東聯合康樂大晚會，為實踐兵唱兵，兵演兵，寓生活、戰鬥於康樂的目標，來自各部隊的康樂隊，合跳梅花舞、恰恰舞，合唱游擊隊進行曲，晚會中，有輕鬆、歡樂的舞蹈，更有慷慨、激昂的歌聲！

六、無中生有的克難樂隊

50年代，十萬駐軍在金門，單調、苦悶的軍旅需要大量的康樂、演藝，當職業性的康樂隊無法充分滿足其需求時，軍中轉而反求諸己。

1956年，總政治部倡導軍中文化康樂「兵演兵，兵唱兵，兵畫兵，兵寫兵」運動，故克難樂隊在軍中蓬勃興起。所謂克難樂隊，指的是沒有女人，沒有樂器，缺乏經費的軍中樂隊。在金門的軍中克難樂隊，主體有金熊克難樂隊、虎嘯克難樂隊、忠勇克難樂隊等。

1956年，金熊克難樂隊馬上響應兵唱兵的號召，組成一支純大兵的藝術隊伍，為了增加可看性，演出時，還常找來金門示範中心的小妹妹，點綴他們陽剛、單調的場面。

1957年初，虎嘯克難樂隊發出向迅雷克難樂隊[13]看齊的呼聲！果然，他們以雙手萬能的精神，仿製樂器，在構工餘暇，演練歌曲。並自掏腰包，以公發的白襯衣、白褲加以縫改，設計些許繽紛絲絮，以增看頭。

青年節，虎嘯克難樂隊牛刀小試，首次公演，十幾位隊員各展所長，連唱帶跳，吹吹打打，臺上臺下樂成一團。有才子，沒佳

[13] 迅雷克難樂隊：譽滿臺灣的陸軍裝甲兵克難樂隊，蔣宋美齡曾贈送其牛仔裝行頭，以示嘉勉。

人，委實單調，幾經慫恿鼓掌，虎嘯克難樂隊邀請來幾位金門婦女隊的地瓜小姐和后盤國校的小弟弟、小妹妹上臺共歌舞，將活動氣氛帶上最高潮。克難樂隊原本只為自娛，虎嘯克難樂隊卻演出了名聲，還被邀到友軍部隊演出，小伙子的生龍活虎，小姑娘的貌美如仙，一新戰士們對克難樂隊的「克難」印象。

1957年中，忠勇克難樂隊成立。在軍中，收集有各色各樣取之不盡的破銅爛鐵，而把這種破銅爛鐵的聲音組織起來，施予簡短的訓練，成為一支有節奏、悅耳動聽的輕音樂隊，卻不是一件容易的事。古今中外都沒有人這樣做過，但忠勇克難樂隊就這麼做了，除了兩具手提琴、小吉他、幾把口琴外，其餘皆利用五加侖汽油桶、水管、竹管、算盤……等等，清一色的破銅爛鐵，製作成各式各樣的樂器，連小姐也是克難小姐，由四位臺籍兵士反串充當。

8月，忠勇克難樂隊抵小金門作首次演出，用破銅爛鐵奏出美妙的樂音，令軍民老少驚歎不已！在克難樂器、克難小姐的條件下，忠勇克難樂隊的演出，卻能自始至終，控制觀眾情緒，成為該隊的特點。

在金門，50年代無中生有的軍中克難樂隊有二大特色：

（一）以自娛為重

軍中官兵既然有大量的娛樂需求，軍隊鼓勵面對需求，發揮克難精神以解決問題。即使沒有樂器，沒有女人，缺乏經費，還是可以組成克難樂隊。如虎嘯克難樂隊以雙手仿製樂器，忠勇克難樂隊利用破銅爛鐵來發聲。克難樂隊以自娛為重，強調生活休閒，即

使演出，觀眾對其預期的要求也不會太高，有助於軍旅演藝的大眾化、通俗化。

（二）民眾配合軍中演出

軍旅之中，清一色的壯丁男漢，為避免軍旅演藝的陽剛味太重，康樂隊、克難樂隊都常請來金門當地婦女隊、小學生搭配演出，以柔和氣氛，如雷鳴康樂隊搭配金山婦女隊，虎嘯克難樂隊請來后盤國校的小學生演出等，這些擔任表演的當地婦女、學生甚受官兵歡迎，被暱稱為地瓜小姐、地瓜小妹。

當年的地瓜小妹，今日的退休老師葉碧梧即表示：「在當時，能參加演藝會，充滿了勞軍的榮譽感，覺得很光榮，也很了不起，因為能上舞臺表演的人畢竟是少部分，經過精挑細選的，雖然沒有表演費，但我們都自動自發，充滿熱情，認為是應該的。現在回想起來，還是引以為傲。」[14]

[14] 訪談葉碧梧，2009年10月臺北。

第二節　臺灣來金
　　　　50年代，來金軍旅演藝榮盛

香港勞軍團

影視勞軍團

一、蔣宋美齡與勞軍團

　　50年代，兩岸激戰，駐守在金門前線的十萬大軍，時時需要臺灣後方的物質支援和精神鼓舞。1950年，在蔣宋美齡的帶領和關懷下，臺灣勞軍團首次來金門勞軍，並定下了「慰問組帶來物質糧食，演藝組帶來精神糧食」的金門勞軍模式。

　　1951年10月31日，中華民國軍人之友社成立，此全國性的社團負責結合全民力量，推展敬軍、勞軍活動，以鼓舞官兵士氣，團結軍民情感。金門地區的勞軍活動，即由軍友社所屬的金門軍人服務站，協調金門防衛司令部辦理。[15]

　　《金門縣志》記載：「國民黨軍隊守島後，勞軍之藝術團體紛至沓來，遠者自太平洋彼岸，近者亦南腔北調，民間耳濡目染，習而能之。」[16]此段敘述表達了三個意義：其一，1949年後，因為駐軍的關係，勞軍演藝頻來金門；其二，勞軍演藝團體包括海內外、南腔北調；其三，這些外來的勞軍演藝影響了金門本土演藝的發展。

　　勞軍演藝在金門，雖是過客性質，行程多則一個月，少則三天，但他們所掀起的勞軍旋風，卻往往成為軍旅生活中最美好的演藝盛宴記憶。

[15] 《金門縣志》，第肆冊〈政事志〉，第八篇〈兵役軍事〉，第二章第四節〈歷年各界勞軍活動〉，金門縣政府印行，2009年，第346頁。
[16] 《金門縣志》，卷三〈人民志〉，金門縣政府印行，1992年，第438頁。

如1969年2月下旬，轉達蔣夫人關懷德意，空總婦聯分會組團
來金門勞軍，帶來了空軍大鵬京劇隊抵金作8天的巡迴演出，隊中有
兩位貴賓，杜月笙夫人姚玉蘭和青衣祭酒章遏雲。27日在擎天廳，
二人分別粉墨登臺，杜夫人唱《釣金龜》，章女士唱《鎖麟囊》和
《三擊掌》，她們的獻藝讓官兵們相當感動，因為她們二位皆已60
高齡，多年不再登臺，此次來金特別粉墨登場向戰地官兵致敬。報
社特稿〈滬江名票　熱愛金門〉、〈青衣祭酒　國劇名伶〉。[17]

綜觀50年代金門勞軍演藝的特色：

（一）軍方屬性演團迅速壯盛

50年代，來金勞軍演團的屬性，由民間逐漸轉向軍方，軍旅演
藝色彩越來越濃。此現象的成因，一方面反映了當時臺灣的演藝生
態，一方面是戰地的閉鎖政策。

1949年後，大批的大陸藝人隨著國民黨政府來到臺灣，或寄
身軍中，或出面組團。剛開始，屬於職業性質商業演出者不少，但
勉強維持幾年後，多宣告解散。除了軍中劇團，民間業餘團體，都
要靠各地同鄉會支持。[18]不僅外省民間劇團不易在臺經營，技術歌
舞團也如此，所以大陸來臺的演藝人才最後多轉入軍中劇團、軍中
康樂隊。

另者，閉鎖的戰地金門，勞軍團體出入皆需由軍友社協調金防
部辦理。50年代後期，軍中劇團、軍中康樂隊既已紛紛成立，並大
量投入勞軍行列，來金勞軍演團，自然以軍旅演藝團為主。尤其是

[17] 《金門日報》，1969年2月28日至3月1日。
[18] 林鶴宜：《臺灣戲劇史》，臺北：國立空中大學，2003年，第173－174頁。

八二三炮戰前，後方民間演團對前線充滿疑慮、裹足不前時，戰地更是需要仰賴軍中康樂隊來鼓舞士氣。

（二）露天舞臺的演藝盛宴

50年代，金門的演藝空間甚簡陋，1951年3月才有中正堂大禮堂，即使被奉為演藝盛宴的勞軍演藝，也經常在露天舞臺表演。風和日麗的表演固有，頂烈日、冒狂風、逢驟雨的表演也不少，但幾乎沒有表演會因場地不佳而失敗。反之，風狂雨驟、炮聲連連反而激發出許多激情表演、忘情觀賞的動人場面。

如1951年顧正秋京劇團在金門料羅碼頭勞軍，劇團冒著風雨在軍艦上舉行遊藝會，軍士的掌聲和著風雨聲、怒潮聲。又如1955年中興康樂隊京劇團在小金門表演，戲演至中途，大雨滂沱，部隊主任喊停，但兵士們在雨中仍屹立不動，深受感動的演員們，乃在大雨中繼續把戲演完。

（三）炮火之下猶歌舞

十年激戰，金門炮聲連連，表演之中忽聞炮聲自屬常事，到戰地的演藝者幾乎都有把炮聲視為伴奏的心理準備。較特殊的是1958年八二三炮戰期間，奉派前來戰地的軍中康樂隊，簡直是日日在彈雨下穿梭。命在旦夕的兵士，視軍中康樂隊的到來為炮火裡的春天。康樂小姐的柔情蜜語，輕歌曼舞，不僅可以讓兵士們暫時忘記了炮聲隆隆，甚至忘了自己正身處於殘垣斷壁、硝烟正濃的金門戰地，其情景可謂「戰士軍前『忘』死生，美人『炮』下猶歌舞」。[19]

[19] 唐朝高適：〈燕歌行〉。簡恩定、沈謙編著：《詩選》，國立空中大學印行，1995年，第245頁。原詩「戰士軍前半死生，美人帳下猶歌舞」。

二、顧劇團和海加班

50年代初期，軍中康樂隊尚不成熟時，勞軍活動常由民間演團支援，顧劇團和海加班是當時最受金門軍民歡迎的京劇團和特技隊。

1951年2月17日，臺灣各界前線慰勞團一行46人，由劉健群團長率領，分乘兩架專機翩然抵金，帶來了臺灣同胞的熱情和鼓勵。

慰勞團除了10位長官外，還有21位文化勞軍工作隊同志和14位顧劇團團員，包括顧正秋、張正芬、關鴻賓、胡少安、于家驊等名票。一向平靜的金門，為了這支慰勞團的到來，掀起興奮的浪潮，全島各商店、住戶、機關、團體，都懸掛國旗以示歡迎，戰士們則是歡呼聲連連。

慰勞團作七天訪問，文化勞軍工作隊和顧劇團則作十天的巡演。文化勞軍工作隊帶來獨幕話劇《橋》和《鄭成功》等，顧劇團帶來平劇《坐宮》、《拾玉鐲》、《武家坡》、《雙園會》、《蘇三起解》、《汾河灣》、《梅龍鎮》等戲碼。演出地點包括中正堂、洋宅、盤山、料羅、珠山、瓊林等聚落。

20日，慰問團特地跨海到小金門，為恐受風浪影響，原定上午八時出發的砲艇，延至十一時方成行，團員聞訊興奮大呼：「去得成了！」慰勞同樂會在小金門傍山濱海的廣場上舉行，裝束入時的顧正秋一曲《春秋配》，獲得最多「再來一個」的呼聲和掌聲，欲

罷不能，最後還是劉團長解圍，保証打回大陸後，他一定自己掏腰包，請戰士們看顧正秋的戲。

文工隊和顧劇團繼續他們一站又一站的勞軍遊藝會和公演。白天的遊藝會，官兵數千人圍坐廣場，張正芬清唱《紅娘》、《打漁殺家》，胡少安清唱《奇冤報》、《借東風》，于金驊講笑話，顧正秋清唱《鎖麟囊》、《鳳還巢》等。當遊藝會結束時，全體與會戰友歡呼：「我們決以打勝仗來答謝慰勞團諸先生的盛意！」「我們矢志報國來答謝後方同胞的熱情！」，慰勞團員亦歡呼：「祝戰友們健康、勝利！」

晚上粉墨登場的正式公演，文工會演出獨幕話劇《鄭成功》、《酒與血》等，顧正秋、胡少安合演平劇《五家坡》等。在歐厝、料羅的晚會，正逢狂風怒吼，灰砂拂面，劇中人身著單衣，幾乎無法張口，但他們仍抖擻精神，以克難的方式為戰士演唱，帶來最大的歡樂。

原擬27日返臺的顧劇團，臨時又接獲蔣經國來電，留其在金門參加3月1日中正堂的落成盛典，故顧劇團又隨文工隊訪問海軍及戰車部隊。戰車部隊的遊藝會情緒高昂，顧正秋除了即席簽名外，還親自將手帕分贈與部隊克難英雄，五色香帕，激起臺上臺下歡呼連連！第三個節目正要開始，忽然麥克風失靈，于金驊自告奮勇出來圓場，翻了幾個斛斗，使大家樂不可支。

在碼頭勞軍時，天氣陰沈，細雨紛飛，海軍官兵群聚於各艦甲板上，遊藝會即以軍艦塔臺作為主席臺，冒著風雨在軍艦上舉行遊藝會，軍士的掌聲和海水的怒潮聲相交響。

　　3月1日，配合慶祝蔣中正復位週年，由六百位工兵發揮克難精神，用雙手蓋成的中正堂舉行落成大典。正午十二點，胡璉偕同蔣經國分乘兩輛吉普車抵達，全體官兵起立致敬，舉行大會餐。顧正秋、傅碧輝等藝人皆為座上貴賓。

　　天留客！原定3月2日離金的顧劇團，又因寒流過境，天候不佳，飛機不來而改期，直到4日才順利乘飛機返臺，在金門掀起了足足半個月的「顧劇團熱潮」。金門各界派代表赴其下榻的文山第一招待所，向文工隊及顧劇團，分獻「鼓舞前方」及「文化戰士」錦旗各一面，金門婦聯會亦贈與顧正秋及張正芬兩人，「反共救國不讓鬚眉」錦旗一面，以留紀念。[20]

　　相較於顧劇團來金一次的大旋風，50年代的海家班則是深入戰地各基層、各角落，多次來金門勞軍，且次次轟動全島，金門軍民幾乎把海家班當成特技團的專稱。

　　如1953年6月至7月，海家班抵金作一個月的演出。首場在中正堂，招待城區軍民，節目包括〈高竿飛人〉、〈盪板武術〉、〈木磚武術〉等，皆驚心動魄，引人入勝，而海珠、海明姐妹的清妙歌聲，更迅速擄獲阿兵哥的心。海家班第二天即下各部隊巡迴演出，若逢部隊禮堂太小，觀眾太多時，則改在露天操場演出。一個月，海家班走遍大金門、小金門，演出50多場。[21]

20　《正氣中華報》，1951年2月18日至3月5日。
21　《正氣中華報》，1953年6月10日至7月10日。

三、一流的軍旅演藝

50年代，為滿足臺澎金馬六十萬大軍的康樂需求，除了軍中紛紛成立康樂隊外，民間演團亦常支援演出。戰地金門，官兵防備的辛苦更甚他地，非常的辛苦，需要非常的慰勞，因此，一流的軍旅演藝必來金門勞軍。

綜藝雜陳的軍旅演藝，來金的一流演團，包括軍中京劇團、軍中話劇隊、軍中康樂隊、民間歌舞團等，他們皆在50年代黃沙滾滾、廢墟處處的戰地金門，留下許多動人的表演記憶。

軍中傳統戲曲以京劇為尊。來金演團主體有中興康樂隊京劇團、大宛康樂隊京劇隊等。

如1955年7月，中興康樂隊京劇團抵金，在金門冒著炎暑，每天演出，進入每個村莊每個據點。碰到沒有舞臺的村莊，兵士們雙手萬能，用炮彈箱、床板、蓬布，不到20分鐘，就搭成了一座袖珍的戲臺。演出戲碼《紅娘》、《貂蟬》、《鐵公雞》、《花田錯》、《白水灘》等。中興京劇團在小金門作2天表演，有場戲演至中途，大雨滂沱，部隊主任喊停，但戰士們在雨中屹立不動，「槍林彈雨都不怕，還怕什子淋雨！」演員們深受感動，乃在大雨中繼續演出。[22]

[22] 《正氣中華報》，1955年7月12日至28日。

　　又如1956年6月至7月，大宛康樂隊京劇隊抵金，並登上大膽、二膽，作為期3天的表演，由於地形的限制，整本京劇無法演出，遂改以清唱歌曲及輕鬆幽默之小型京劇，在大膽中正臺、碼頭石岩下，在二膽貯藏室門前廣場，就地演出，表演中雖不時遇到炮擊，但隊員在隆隆炮聲中更加賣力，節目包括《寶蟾送酒》、《吊金龜》、《春香鬧學》、《三叉口》等名戲多齣，每當一曲甫罷，兵士要求再唱一曲的聲浪如雷。[23]

　　軍中話劇重視政令宣導，演藝主體以國防部康樂總隊話劇隊為代表。康總話劇隊包括演劇一隊、演劇二隊、演劇三隊，話劇人才濟濟，50年代在軍中話劇界，處於主導地位，多次來金。

　　如1951年6月，康總演劇一隊抵金作20多天勞軍表演，帶來話劇《樊籠》、《英雄淚》、《山城的火花》和《還鄉夢》外，還將協助兵士舉行康樂活動，以期達到「人人康樂，處處康樂」目的。演劇一隊足跡遍及大、小金門，深入各駐軍單位，不論是風沙，不論是細雨，都不影響其高昂的工作熱忱，甚至在動盪的軍艦上表演，以慰勞海軍官兵，而每場表演，更聚集軍民數千人觀賞。[24]

　　又如1954年12月至1955年1月，康總演劇二隊一行29人，抵金作20多天近50場的演出。其中，在小金門2天表演9場，除了歌舞，特別推出《沒有女人的地方》、《奔向自由》、《不共戴天》、《我要嫁給當兵的》四個話劇，主要劇情在說明自由的可貴，

[23] 《正氣中華報》，1956年6月19日至22日。
[24] 《正氣中華報》，1951年6月21日至7月15日。

激發人心效忠取義。隊員包括葛香亭、傅碧輝、錢璐等，皆一時之選。[25]

再如1956年7月至8月，康總演劇三隊一行20人抵金一個多月，演劇三隊冒著風砂深入各碉堡表演，他們帶來四幕四場喜劇《郎才女貌》、山地話劇《山地之戀》等。不便於演劇的地方，演劇三隊則表演一般的歌舞、相聲和雜技。如8月19日夜晚，風浪不小，演劇三隊一行8人暈暈吐吐前往大膽、二膽，胡慧君清唱京劇《二進宮》，一趕三，可謂一絕，錢璐的〈虹彩妹妹〉，連唱帶跳，獨具韻味，壓軸的是張復生和吳恩普的相聲。演劇三隊走遍大膽、二膽的戰壕碉堡，領隊覃蕙自豪地說：「我們消滅了康樂死角！」[26]

為滿足大量官兵的需求，基本上，50年代來金勞軍演藝還是以載歌載舞為多，演藝類型以歌唱為主，舞蹈為輔。演藝主體除了軍中康樂隊外，還有民間歌唱團、舞蹈團等，包括迅雷克難樂隊、陸光康樂隊、中華口琴會交響隊、大偉合唱團、臺灣廣電團等。

如1950年11月，中華口琴會交響隊抵金，每場演奏前，先要求與會聽眾起立合唱國歌，一曲曲的〈勝利進行曲〉、〈還我河山〉、〈反攻大陸〉等歌曲，旋律時而和緩，時而澎湃，聽得官兵人心沸騰，節目最後，與會人員還熱烈高呼口號，場面感人。

又如1956年1月，計大偉領軍大偉合唱團抵金，這是一支由學生、教師、公務員組成的業餘勞軍團。計大偉出身北平師大，專攻音樂教育，為康樂總隊顧問及救國團總部示範合唱團指揮，是正統

[25] 《正氣中華報》，1954年12月14日至1955年1月6日。
[26] 《正氣中華報》，1956年7月17日至8月20日。

的音樂專家，所帶領的這支合唱團，演唱活潑中有誠懇，熱情中見嚴肅，為戰地帶來高貴與聖潔的氣氛。[27]

　　臺灣電影、廣播等單位，亦常配合勞軍團帶來專業歌星的流行歌曲。如1957年7月，中華民國影劇勞軍團在金門激烈炮擊後，不畏炎炎夏日，來到戰地作為期一週的勞軍。在八〇三醫院露天康樂臺演出時，日正當中，穆紅的〈窈窕淑女〉、〈卡卡卡〉，連唱帶跳，黃曼的〈櫻桃樹下〉，輕歌曼舞，烈日下曝曬2小時，小姐們的臉兒都曬紅了，但微笑還是永遠掛在臉上。

　　又如1957年9月，包括十三家公私營電臺的全國廣播界勞軍團，一行52人，浩浩蕩蕩來金一週。勞軍團在醫院、陳坑等地演出，除了歌劇《雨過天晴》，大伙的南腔北調，舞蹈、歌唱，都獲得熱烈的共鳴掌聲，表演者中，還有二位不滿10歲的小妹妹，一曲〈我們的戰士真偉大〉，讓官兵們將她們疼入心底。[28]

　　臺灣康樂隊，常因任務的奉派而來金門巡演，尤其是軍中康樂隊。八二三炮戰前，局勢緊張，民間演團對前線充滿疑慮時，金門的勞軍演藝更依賴軍中康樂隊。

　　以1957年3月至4月的迅雷克難樂隊為例。陸軍裝甲兵迅雷克難樂隊一行32人，乘專機抵金作為期近一個月的勞軍，進入山巔、海邊、碉堡、戰壕等各駐軍單位，演出近80場之多。迅雷克難樂隊的組員幾乎都是「上車殺賊，下車弄琴」的戰鬥成員，以克難樂器演奏出〈三潭印月〉、〈四面埋伏〉等經典樂曲，用曼妙舞姿舞動著

[27] 《正氣中華報》，1950年11月。1956年1月。
[28] 《正氣中華報》，1955年6月。1957年7月、9月。

〈大江東去〉、〈西班牙小夜曲〉。「用克難的精神，溫暖前線；把戰鬥的精神，帶給後方。」不管天候的好壞，不分場地的大小，迅雷克難樂隊的演出總是準時呈現，將風聲、雨聲、炮聲視為伴奏的一部分，讓歌聲、笑聲、掌聲，交響臺上臺下的心靈，同歡共樂。

又如1958年，長期的炮戰，令人情緒緊繃，加上金門環境的單調，官兵對康樂的需求更為殷切，但各師的康樂小姐們紛紛返臺，加以後方各界對金門軍情的疑慮，康樂勞軍團也趨於低潮。故10月，當炮擊停火一週，軍友總社即組織一個小型的康樂隊來金3日。12月中旬，軍友社康樂小組再度抵金，節目以流行歌曲為主，如〈夢裡相思〉、〈綠島小夜曲〉等，康樂小姐的柔情蜜語，輕歌曼舞，讓兵士們暫時忘記了外界的炮聲隆隆。12月下旬，陸光康樂隊奉上級命令，也來到殘垣斷壁、硝烟正濃的金門陣地，支援戰地康樂。三軍康樂隊的到來，總能譜出康樂、戰鬥的交響曲，帶來了炮火裡的春天。[29]

[29] 《正氣中華報》，1957年3月、4月。1958年10月、12月。

四、香港影星團與菲律賓藝宣隊

　　50年代，兩岸激戰，但來金門的勞軍演團卻也紛至沓來，除了臺灣的軍中康樂隊、民間演藝團體外，連臺灣島外的演團也來了，其中，最熱情頻來的海外演團要數香港和菲律賓了。

　　50年代，香港電影風靡臺灣，港星來到戰地金門勞軍總能受到貴賓式的禮遇，雖然他們常是旋風式的勞軍法，當天軍機來回、帶來幾首歌曲而已，但親眼目睹大明星的風采即能大大地滿足了官兵們的仰慕之情。

　　如1954年12月，嚴幼祥團長率領一行10人抵金。勞軍團訪問海軍、醫院、防衛部，上官清華的〈聽我細訴〉、〈月兒彎彎照九州〉，顧媚的〈高山青〉、〈王昭君〉，吳家驤的說笑話，都引起戰士熱烈共鳴，最後，全體合唱特為回國勞軍而作的〈日月重光歌〉。

　　又如1956年11月，王元龍率領胡蝶、于占元、張萊萊等一行人抵金。曾在中國影壇紅透半邊天的胡蝶，儀態萬千，風韻不減當年。短短5個小時旋風式的勞軍，憑弔太武山公墓，慰問醫院傷兵，在防衛部中山臺連續表演了3場。[30]

　　香港青年歌唱團：如1957年11月，香港青年歌唱團抵金，作3天5場的勞軍，轟動全島，其在洋宅、八〇三醫院、下莊等地演出，場

[30]　《正氣中華報》，1954年12月。1956年11月。

場爆滿。團員個個有來頭，副團長方逸華有東方蓓蒂潘琪之稱，以爵士歌曲紅遍香港，舞王謝魯八和舞后余綠珠搭檔演出，20歲的崔萍，是香港夜總會的王牌，馬來西亞歌后杜美，東方平克勞斯貝沈良。歌唱團不顧風沙，和兵士們蹲在地上吃飯，反而食量大增。[31]

菲島藝宣隊在1951－1961十一年間，七度抵金勞軍，熱忱感人，最具代表性。

菲島藝宣隊，即菲律賓華僑藝術宣傳隊。金門旅菲華僑甚多，50年代，全球華僑支援前線捐款，旅菲華僑款數即佔第一名。菲島藝宣隊勞軍節目屬綜藝性質，但異國的舞蹈別具特色，予人深刻印象。

以1951年5月菲島藝宣隊的金門行為例。閩南籍的菲島藝宣隊員初還金門故鄉，用閩南語和地方人士寒暄，倍感親切、欣喜。首演在中正堂舉行，有獨幕劇《解放的悲劇》、《最後一刻鐘》等，有歌舞〈美哉中華〉、〈蝴蝶夫人〉、〈菲律賓土風舞〉等。

歡送茶會上，各界代表贈與藝宣隊「同心協力復興中國」錦旗一面，隊員乘專車離開招待所，車過市區，軍民鼓掌，金門號康樂車隨行於後，沿途播送惜別歌曲。臨上飛機前，送行的學生群用閩南語高呼：「我們希望藝宣隊再來！」[32]

金門軍民的盛情，讓菲島藝宣隊真的幾乎年年來勞軍，而且每次都帶來新歌舞，如1953年6月，藝宣隊除了合唱〈中華頌〉、〈寶島姑娘〉外，還有舞蹈，包括吉普賽舞、菲島山地舞、芭蕾

[31] 《正氣中華報》，1957年11月。
[32] 《正氣中華報》，1951年5月23日25日。

舞、菲島土風舞等，深具異國特色。[33]

　　1957年5月下旬，菲律賓華僑藝宣隊第五度回國勞軍。在金門的兩天裡，島上斜風細雨下個不停，但他們在風雨裡依舊作一天三場的辛苦演出。以菲律賓土風舞、歌唱、魔術、相聲、雜耍等，歡慰戰士。

　　隊員中甚至有數人是五度回國勞軍，遊子對祖國的愛慕和支持，熱忱感人。當他們在馬山前線，眺望廈門時，雖只見迷濛的山影，卻忍不住用閩南語喚著：「故鄉！故鄉！」

　　1961年5月，菲島藝宣隊第七度來金門勞軍，以舞蹈表演為主，除了菲律賓的土風舞外，還有回教宮廷舞〈蘇丹之家〉、中國民族舞〈太平鼓舞〉、〈江湖女〉等，擁有多把小提琴的交響樂隊，更每場演出〈皇帝圓舞曲〉，這些富有異國情調的歌舞，令金門軍民大感新鮮。[34]

[33]　《正氣中華報》，1953年6月。
[34]　《正氣中華報》，1961年5月。

第二章　歌聲壓倒炮聲

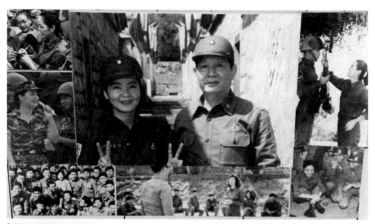

電視演藝勞軍行

第一節　金門本島
　　　60-70年代，閩劇社再興，藝工隊榮盛

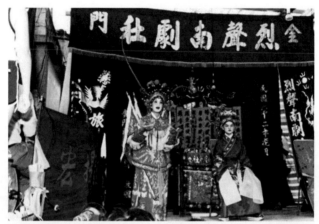

▌烈聲南劇社（洪清漳提供）

▌小型康樂隊

一、莒光閩劇社風光到臺灣

　　1958年的八二三炮戰，以單日炮擊金門的方式結束激戰，繼續維持國共的戰爭狀態。60－70年代，金門走過十年激戰，繼續承受二十年單打雙不打的炮擊。比起激戰的驚慌，金門島算是從廢墟中穩定成長，積極政經建設。政府有了餘暇，關注到地方戲曲的振興，先後扶持了麗英歌仔劇團（1960左右－1979）、莒光閩劇社（1965－1976）、烈聲歌劇團（1938－80年代）等。其中，莒光閩劇社還曾於1972年風光到臺灣。

　　古寧頭的莒光閩劇社，前身為毀於古寧頭戰役的金寶春高甲戲班。八二三炮戰後，金門民眾生活漸入正軌，1964年，農曆6月24日關帝爺聖誕，古寧頭妝人遊行，熱鬧精彩，族人一時興起，激起了再恢復戲班的念頭。[1]

　　1965年10月，蔣介石七秩晉九華誕，古寧頭村民特地組織一個八仙拜壽團，沒料到司令官很欣賞，於是指示縣府補助5千元，重組疏散了十六年的金寶春，在社教館的輔導下，導演李炎木、編劇李水足、鼓手李文裁熱心奔走，金寶春改組易名莒光閩劇社。

　　莒光閩劇社有團員40多人，清一色古寧頭北山李氏，為家族班型態，參與者皆業餘性質，戲中主角都是14歲以下的小孩。因社員

[1] 李國俊：〈金門九甲戲的發展與變遷〉，《金門傳統藝術研討會論文集》，國立傳統藝術中心籌備處，2000年，第271頁。

大多是學生，教戲的師傅白天也要農作，只能利用晚上排戲。雖辛苦，但《李旦復國》、《薛丁山下山》、《郭子儀拜壽》、《玉蝴蝶》等戲齣，卻一齣一齣地排了出來。

多年後，排戲的辛苦反成了族人珍貴的共同記憶。李增德寫道：「古寧頭高甲戲在演員的招募方面，一秉傳統戲劇的承傳方式，採父以教子，兄以教弟的家族式培育。……昔日古寧頭的李家宗祠，寬敞的空間，成為戲班子弟聚會的場所。」[2]團長李雲標回憶：「連續五、六年，莒光閩劇社幾乎每晚在四合院的天井或宗祠中，藉著汽燈或蠟燭的照明來練戲。」少年學戲的李文理說：「早年學高甲戲都是採口傳方式，演出時也沒有劇本，在社教館輔導之後，李怡來組長才開始幫劇社寫劇本、歌詞，此後，劇社才有正式的劇本演出。」[3]

60年代，莒光閩劇社配合政策，時有演出活動。以1966年的演出為例，2月，莒光閩劇社在擎天廳演出《李旦復國》，司令官犒賞1萬元，團員士氣大振，引為莫大的榮耀。5月，配合總統就職慶典，在頂堡介壽臺演出新戲《劉德宗復國》，招待軍民欣賞。10月上旬，加入金寧聯合服務隊，以《李旦復國》劇目巡演於西浦頭、料羅、南山等地，轟動全島。

莒光閩劇社除了不斷自行排練新戲外，還於1970年聘請軍中陸光閩劇隊編導賴宜和、徐光仁，加強武戲訓練和文戲化裝。賴宜和

[2] 李增德：《金門提督衙振威第展示規畫與展品製作計劃報告書》，第46頁。
[3] 陳榮昌：《浯土浯民——浯島金門人的真情故事》，〈鑼聲若響——記即將失聲的古寧頭高甲戲〉，金門縣立文化中心，2002年，第38頁。

讚美其劇社有古意：「只要懂得閩南戲劇的老一輩，看過莒光閩劇社的演出後，一定會興起深深的思古幽情。」[4]

1972年5月，配合蔣介石連任就職，莒光閩劇社赴臺公演！

4月29日，莒光閩劇社一團32人，由李雲標、李怡來率領，應高雄市旗津區天后宮的邀請，在縣政府補助下，乘太武輪赴臺公演，肩負起為蔣介石慶賀、把金門閩劇帶往臺灣的交流任務。

莒光閩劇社赴臺戲碼以忠孝節義為主，以愛情戲為輔，為了赴臺公演，加緊訓練了22個戲碼，包括《三逢緣》、《三娘教子》、《李旦復國》、《太平莊》、《紅鬃烈馬》等，並大事整理戲具服裝，使全社煥然一新，朝氣蓬勃。團員包括小喇叭手李增港、生旦角李秀梨、李麗羨、李金月、李瓊花、李碧素等。

5月3日起，莒光閩劇社在高雄旗津區連續演出一週，然後展開各地邀請公演。包括高雄市三鳳宮4天、前鎮2天、旗津3天等，在高雄共計演出15天。

21日北上，繼續公演，包括中和3天、永和3天、三重5天、松山1天、延平2天，在臺北共計演出14天。

6月14日、15日，應閩南樂府之邀，在延平區媽祖廟公演時，各級長官蒞臨觀賞，盛況空前。《三逢緣》的戲碼在午夜12時結束，觀眾還不願意離去，只好再加演一段《三娘教子》。

雖然各界熱情邀約，但因團員多人思家心切，莒光閩劇社還是於6月24日南下高雄，搭船載譽歸金，結束長達59天，共29場的臺

₄ 《金門日報》，1970年9月25日。

灣公演。

　　領隊李怡來分析莒光閩劇社在臺公演成功的主因：「因為莒光閩劇社是目前全國唯一僅存的正宗閩南高甲戲團，而且它來自於金門前線，金門莒光閩劇社本身的招牌就很響亮。」《金門日報》還以〈莒光閩劇社前程充滿一片光明〉為標題。[5]

[5]　《金門日報》，1972年6月29日。

二、地方戲曲的鑼響、聲歇

60−70年代，因戰火而沈寂多年的閩劇和南管，在政府的提倡下，有了一段復興期。根據《金門縣志》的記載：

> 1965年，政府提倡地方戲劇，相繼組成者，有古寧頭之莒光閩劇社（高甲戲）、斗門之麗英劇團（歌仔戲）、烈嶼東林之烈聲閩劇團、上林之少女歌仔戲社等。1972年5月，蔣介石連任就職大典，莒光閩劇社曾應福建旅臺同鄉邀聘，由李怡來率領赴臺參加慶典，先後在高雄及臺北公演兩個月，贏得各界好評。[6]

60年代地方戲曲的復興，以麗英歌仔劇團（1960左右−1979）和莒光閩劇社（1965−1976）為代表。

斗門麗英歌劇團成立時，擊鼓高手陳為仕團長年約30歲，招募子弟班16人，吳麗花扮小旦，陳秀英扮小生，故劇團各取男女主角姓名之一字名「麗英」，業餘集訓演出，全盛時期團員有33人。陳為仕19歲時，曾師事來金服役的臺南新寶興歌劇團謝師傅。其組麗英歌劇團時，能自行編劇、編曲。[7]

[6] 《金門縣志》卷三〈人民志〉，金門縣政府印行，1992年，第439頁。
[7] 林麗寬：〈金門麗英歌劇團變遷初探〉，《金門傳統藝術研討會論文集》，國立傳統藝術中心籌備處，2000年，第289頁。

　　莒光閩劇社前身為金寶春高甲戲班，1965年由古寧頭村民李炎木、李水足、李文裁等人將之改組，易名莒光閩劇社。莒光閩劇社全盛時期有團員40多人。60年代，莒光閩劇社配合政策，時有演出活動，曾以《李旦復國》劇目巡演於西浦頭、料羅、南山等地，轟動全島。1972年5月，配合蔣介石連任就職，莒光閩劇社還代表金門赴臺公演，風光一時。

　　烈嶼的烈聲閩劇團（1938－80年代），又名烈聲歌劇社，成立雖早，但活動範圍大多在烈嶼，故演出較少見報，至70、80年代還赴大金門演出酬神戲。如1973年5月，烈聲南劇社應邀為城隍遷治，公演三天，社長林登惠表示：這是該社更新全部服飾、道具後，第一次的露面。怪不得觀眾均有耳目一新之感，掌聲特別熱烈。[8]

　　此外，金門京劇研究社一直維持著星期假日的聚會傳統。60年代，金門京劇研究社社員約40人，每逢星期假日，聚集於山外新市中正路開封茶室樓上，自拉自唱，生、旦、淨、末，應有盡有，有板有眼，靈魂人物有民間的徐景遠，軍中的金門電臺郭源、梁飛倫等，每月自繳茶水費50元。70年代，社員減少為20多人，但仍維持著每週日下午的清唱練習，只是地點移為金城社教館。

　　自籌經費，自力更生，自買樂器是金門京劇研究社一向的堅持，故也能一直保有其自主自在的特色。由於該社社員來自大江南北，故對京劇中各角色各派系的差異，能以玩票的性質兼容並蓄，研究的戲碼包括《鍘美案》、《嘆皇陵》、《空城計》等。

[8]　如1973年5月12日至14日，烈聲閩劇社應邀為城隍遷治，公演三天。1989年11月30日至12月1日，應邀為金寧頂堡廣濟廟重建落成奠安，公演三天。

60年代，政府的提倡，為金門地方戲曲打了一劑強心針，烈聲、麗英、莒光等劇社，不論高甲戲、歌仔戲，都活躍了起來，莒光閩劇社還風光到臺灣。但70年代來不及走完，最風光的莒光最早於1976年不解而散，麗英也於1979年結束，只有烈聲勉強跨入80年代。

談到金門地方戲的興衰，莒光戲師傅李炎木表示：「1949年前後，金門地方戲很興旺，一般14、15歲的小孩，都會哼幾句，來兩手。自從電影、話劇、舞蹈等現代化的娛樂來到本島後，地方戲因為缺乏有力人士提倡，在條件上難以和軍中劇團相比，自然受到了淘汰，一直到最近幾年，地方戲才稍有發展。」[9]

麗英團長陳為仕感慨：「時代不同了，加上電視、電影、卡拉OK、KTV、錄影帶等的興起，人們目眩於五光十色的各種新興娛樂活動，不再滿足於野臺戲簡陋的演出，歌仔戲乃日趨凋零。」[10]

烈聲團長林登惠回顧烈聲史：「烈聲閩劇團第一代全為男團員，第二代後才有招收女團員，而至四、五代反而以女團員為主，目前的第六代則全數以10歲至13歲的青少年男女為主。在五十年間六代演員的更迭過程，正與地區經歷抗日、炮戰、三民主義建設過程相吻合。」

「昔日團員以妙齡為主，在地方戲盛行時期，邀劇團表演還得排隊。社會快速變遷，目前地方戲面臨的最大考驗，除了演出機會

[9] 《金門日報》，1966年1月31日。故「最近幾年」，指的是60年代。
[10] 楊天厚、林麗寬：《金門民間戲曲》，卷貳〈金門歌仔戲〉，稻田出版公司，2001年，第37頁。

銳減外，團員招收不易更是大問題。……目前該團老輩團員均是一人身兼數職。」[11]

　　雖有60年代政府的提倡，70年代後期，金門地方戲曲還是面臨沈寂。沈寂的原因，各團團主說法不一，但共同的感慨是：「社會變遷，時代不同」。本文綜合各方因素為：

　　其一，軍旅演藝的衝擊。十萬大軍入駐金門，為滿足大批軍士的康樂需求，在臺灣國防部的大力支持下，軍旅演藝迅速成為金門的強勢演藝。

　　其二，閩劇的市場縮小。閩劇在金門，最主要的市場是酬神戲，因為炮戰，軍方不僅不鼓勵酬神演出，甚至禁止，閩劇的市場大為縮小。

　　其三，休閒娛樂的多元。電視、電影、卡拉OK、KTV、錄影帶等電子媒體的興起，改變民眾的休閒習慣，尤其是電視。1978年華視金門轉播臺的開播，讓許多人寧可窩在家中看電視，不願意再頂陽冒雨地去觀賞戶外簡陋的野臺戲。

　　其四，缺乏新秀團員。60年代，戰地政務推動金門地區國民教育，升學率幾乎百分百，找不到年輕人學戲。即使少數未升學的年輕人，也大多選擇赴臺灣謀生計，故新團員招收不易。缺乏新秀的劇團，不必待老團員的凋零，已不解而散。

[11] 《金門日報》，1987年9月28日。

三、全島走透透的小型康樂隊

60年代後，為提升軍中康樂的水準，臺灣軍中康樂紛紛升級，輕音樂隊改組為歌劇隊，康樂隊改組為藝工隊。金門駐軍康樂隊伍，配合軍中改組政策，亦積極合併革新，成立藝工隊。

60－70年代，單打雙不打時期，金門島上時時聽聞得到炮聲，也時時聽聞得到歌聲。由康樂隊到藝工隊，駐金軍旅演藝發展更為蓬勃，強調「以劇場支援戰場，用歌聲壓倒炮聲」。除了節慶的大型演出外，更多的是常態的小型康樂活動。小型康樂強調走遍全島碉堡，以戰士為中心，綠蔭深處，與戰士同歌共舞，就地取材，寓教育於娛樂。

小型康樂隊一般由5人樂隊加4位康樂小姐，乘一輛康樂車即出發，每到達一工作場地，即展開1至2小時的康樂節目。不論炎熱、酷寒，康樂車在金門平坦的公路上急馳著，他們的目的地是島上的碉堡、陣地和構工場，康樂隊甚至深入小金門、大膽、二膽等離島，一待就是3、5天。

他們的巡迴演出，在時間上是長期的，在空間上是普遍的，芳蹤所至，滿堡生春。他們不但為戰士們歌舞，並在休息時間幫助戰士們打石子，敲石子的聲音與歡笑聲混合成一支支交響樂曲，洋溢在工作場上。當康樂隊依依離去後，戰士們又再次拿起工作器具，不停地幹起活來。

隨軍駐守在金門的康樂隊，為數眾多，尤其是60年代初期，演藝主體有：

1959年，雄獅康樂隊、凱旋樂隊等。

1960年，雷鳴樂隊、飛虎京劇隊、無愧康樂隊、擎天康樂隊、雄獅康樂隊、九三康樂隊、虎賁康樂隊、小金門埔光康樂隊等。其中，九三康樂隊譽滿金門，曾獲得金門全區康樂競賽冠軍。

1961年，金防部碉堡康樂隊、虎軍康樂隊、雷鳴康樂隊、九三輕音樂隊、虎賁康樂隊、小金門埔光康樂隊等。

1962年，虎賁康樂隊、飛虎京劇隊、飛虎輕音樂隊、九三康樂隊、九三輕音樂隊、大兵康樂隊、常山輕音樂隊等。

戰爭年代，金門的演藝環境甚為簡陋，離島交通困難、砲聲隆隆、燈火管制、宵禁嚴格等等，演藝劇場只是露天舞臺、戲院，但大大小小的演藝、康樂活動，不論天候晴雨冷熱，不管空間是大是小，每逢演出，必見盛況，即使小型康樂，亦普受熱烈歡迎。

由軍人構成的觀眾群，他們的背景如何？特質是什麼？演藝、康樂滿足了他們什麼精神需求？

戰爭年代，因國共內戰而來金門的軍人，包括了大陸各省，大江南北，南腔北調，士農工商，背景不一。但是當他們離開故土，孑然一身旅居於金門小島時，又必然具有一些時代軍人的共同特質：

其一，青壯男丁，苦悶熱情。駐金十萬大軍，絕大多數為20歲至40歲的青壯男丁，他們陽剛氣盛，滿懷熱情與理想，除了關心自己的前途，也對異性充滿幻想。現實的戰地環境是艱苦單調、苦

悶寂寞的，但夢想裡的世界卻可以是多彩多姿、有情有義。舞臺上，美麗女子的歌舞正可以讓這些苦悶且富熱情與理想的軍人寄託想像。

其二，離鄉背井，以隊為家。大部分的外省兵，都是孑然一身，倉促中跟著部隊來到金門，也許家鄉有老母，有妻小，有良田、有寬宅，但眼前卻是一無所有。基於安全考量，金門沒有眷村，部隊中不論將官、軍士，不分成家、未成家，一律駐守軍營，吃喝拉撒屎，一天24小時的待命。以隊為家，不僅是口號，也是必然的事實。軍隊生活講究強烈的集體性，軍令如山，軍紀似鐵。

離鄉背井、一無所有的匱乏，讓軍士對外界物質與精神的需求倍感熱切；以隊為家、軍紀似鐵的管理，讓軍士對自由放鬆的片刻更充滿期待。演藝正是為軍士帶來精神上的自由放鬆和美感享受。

講求集體性的軍人，他們看表演，不是三五成群、自由來去的觀眾，而是一個班、一個排、一個連的集體行動，所以演藝者表演時也不必顧慮有無觀眾、有無票房的問題，只要表演精彩，掌聲、叫好聲必定熱烈迴響，觀演之間形成動人的交流與共鳴。

其三，身在戰場，命在旦夕。在戰場，砲彈是不長眼睛的，這一刻還在跟你談笑怒罵的人，下一刻已中彈身亡，命在黃泉。命在旦夕的無常感，加上單調苦悶的軍旅生活，當下的把酒狂歌反而最實在。因此，前線官兵熱情期待康樂、擁抱演藝，不論是島內小型康樂表演，或臺灣來的勞軍團演藝盛宴，都是抒發憂悶、提振士氣的良方美食。

　　齊聚金門的外省兵，來自大江南北，有北方的東北人、山東人，有南方的浙江人、廣東人等，南腔北調，雞同鴨講。軍中康樂隊的綜藝性質就是為了兼容南北的差異需求。其實，軍士對演藝形式與內容的要求也不高，長官喜歡什麼，給什麼，他們就看什麼，京劇、豫劇、越劇、閩劇，來者不拒，內行看門道，外行看熱鬧，不論聽懂聽不懂，只要有歌有舞，有熱鬧的表演，軍士們皆會回報以慷慨、熱烈的掌聲。

四、多次赴臺的金城藝工隊

60－70年代，大量的軍中康樂隊伍長期在島上作小型康樂，後來還蘊育出一支金門政戰藝工隊，簡稱金門政戰隊（前身為金城康樂隊、金門康樂隊）。金門政戰隊不僅在島內作康樂演出，還五度赴臺表演，承擔著對外宣揚金門精神的任務。故此時期的駐金軍旅演藝走向兩極化：小型康樂成常態和藝工隊大型演出。

金門政戰藝工隊（1960－1977）曾於1960年、1966年、1969年、1973年、1977年，五度赴臺表演。

第一次赴臺：為慶祝蔣介石連任，1960年4月上旬，司令官指示金門島上組成一個綜合性的輕音樂隊，以金城康樂隊為主，經過嚴格排練後，將赴臺演出。新任隊長姜風上校係中製的攝影大師，團員28人，6月，首次盛大公演，節目的安排，歌舞相間，高潮迭起，確立該隊典雅活潑的風格。

7月21日，金城康樂隊由長官率領赴臺，將戰鬥的歌聲，帶到後方。隊員增為38人，除了金城康樂隊的精英外，還有大兵、虎賁、飛虎等康樂隊的助陣。節目分歌唱、舞蹈、雜技三大類，歌唱方面，以〈滿園春色〉為啟語，接續著〈凱旋〉、〈前程萬里〉、〈反共復國〉等歌曲；舞蹈方面，以民族舞蹈為主，配合些時代舞，如〈紳士舞〉、〈夜來香〉、〈碧血黃花〉等；雜技方面，有武術〈刀火四門〉、龐兆臣的數來寶等。此外，還推出一個兼具戰

鬥性和地方性的小型歌劇《高粱酒》。

22日，在臺北三軍托兒所首演，遠近軍民早聞風而至，人山人海，讚賞連連。此行原擬演出一場，但因各界盛邀，該隊續於國防部、陸總部、陽明山演出，至月底才返金。

背負著赴臺演出的榮譽後，金城康樂隊對自己的期許加深，一再重整改組。如1962年7月，金城康樂隊重整旗鼓，作全島性的巡演，連日奔波勞軍，不避烈陽風沙，深入大、小金門的碉堡、工地。又如1964年3月，改組後的金門康樂隊重新亮相，隊長顏承文，丁露的〈春風秋雨〉朱麗莉的〈一朵小花〉、王南的〈天倫淚〉，都是老人老歌，大家面善耳熟，花天富的魔術和獨輪車則是一絕，戰士們期待他們的日新又新。金門康樂隊甚至曾以5天的時間，排出一景三幕的諷刺喜劇《錦上添花》，作全島性的巡演。

第二次赴臺：1966年5月中旬至6月底，再改組的金門政戰隊第二次赴臺巡演，他們一行40多人，在隊長吳楓的領導下，乘艦抵高雄，先配合蔣介石連任的聯歡晚會，然後北上臺中、中壢、臺北為官兵演出。金門政戰隊輪流獻演《太武雄風》和《壯士行》兩齣歌舞形象劇。《太武雄風》讚美金門的堅強，《壯士行》歌頌志願留營的愛國壯舉。

第三次赴臺：1969年12月，金門政戰隊應國防部邀請，一行50多人第三次赴臺巡演，帶去三套100分鐘的節目，參加聖誕節中美聯歡晚會，在國防部、陸、海、空、勤、警備、憲兵司令部等地作數場演出。

　　第四次赴臺：1973年10月，金門政戰隊第四次赴臺參加蔣介石華誕公演，以祝壽為主題，強調為勝利而高歌，一共排出12個節目：歌唱類的〈金門之聲〉、〈四季花開〉、〈金門姑娘〉、〈料羅灣〉、〈臺灣好〉、〈故鄉我最難忘〉；舞蹈類的〈雀屏獻瑞〉、〈巾幗英雄〉、〈天地一沙鷗〉、〈天山兒女〉、〈海上長城〉；和民族藝術劇《祇有自由之路》。

　　第五次赴臺：累積多次赴臺表演的經驗後，金門政戰隊追求自我突破，挑戰國軍文藝金像獎競賽。1977年10月，赴臺參加國軍第十三屆文藝金像獎競賽，8日，在臺北市國軍文藝活動中心正式演出，以迎接勝利為主題，共有〈偉哉金門〉、〈海上長城〉、〈龍騰虎躍〉、〈浯江風光〉」、〈我愛金門〉、〈黛綠年華〉、〈橫掃妖魔〉、〈戰地春曉〉、〈金門兒女〉等15個單元節目。

　　60－70年代，金門政戰隊一直承擔著在金門作大型節目的任務，除出島赴臺宣揚金門外，島內巡迴勞軍更在千次以上。以1970年4月份為例，金門政戰隊即以最新最佳的節目，勞軍娛民演出83場，備受稱譽。

　　由金城康樂隊改組為金門康樂隊，再改組為金門政戰隊，這支活躍於60－70年代的駐金軍旅演藝隊伍具有相當的代表性。

　　其一，從承先的意義來說，金門政戰隊集合了50－70年代駐金軍旅演藝之大成。該隊吸收二、三十年來金門軍中康樂隊的經驗精華，創作出一套富有戰鬥性、鄉土性的歌舞節目，表達出戰地、金門的特色。戰鬥性如〈偉哉金門〉、〈海上長城〉、〈龍騰虎躍〉等，鄉土性如〈金門之聲〉、〈金門姑娘〉、〈料羅灣〉等。

　　其二，就當時的條件而言，金門政戰隊正逢軍中演藝人才濟濟的時機。70年代左右，臺灣經濟起飛，娛樂多元，演藝界新人倍出。新兵入伍來金門，軍中演藝人才濟濟，如隊長楊豁文能編能寫能導，隊員姜風出身中影製片廠，黃西田、葉啟田、林玉峰、金成富等都曾在臺灣各酒店駐唱過等。故金門的軍旅演藝有人才有能力承擔大型豪華節目，進而出島赴臺表演，宣揚金門精神。

　　其三，從啟後的價值來說，金門政戰隊啟發了金門文化工作隊的組成。完成70年代島內勞軍、出島宣揚戰地精神的任務後，軍方的金門政戰隊功成裁撤。80年代，兩岸關係轉向和平，金門成為三民主義模範縣，為宣揚模範縣的政績，軍民合組金門文化工作隊，節目由軍方主導，行政由縣府負責，以軍民合作的方式，繼續承擔島內巡演勞軍，出島宣揚金門的任務。

第二節　臺灣來金
60-70年代，由軍旅演藝轉型電視演藝

❚反共抗俄戲劇　　　　　　　　　　　　　❚陸光京劇團

❚鳳飛飛金門勞軍

一、軍旅演藝進入鼎盛期

60－70年代，兩岸關係呈冷戰狀態，各自發展，大陸經歷文化大革命，臺灣經歷退出聯合國的外交挫折，致力經濟發展。金門則處於長達二十年的單打雙不打炮擊歲月。不論激戰，不論單日炮擊，兩岸炮聲不斷，戰地的歌聲亦不歇，越是艱困的環境，越需要勵志昂揚，相信「人定勝天」，相信「歌聲可以壓倒炮聲」。

此時期，不僅本島的閩劇社再興，康樂隊、藝工隊榮盛，臺灣來金勞軍演藝更具規模，尤其是一年三節（春節、中秋、端午）的演藝大盛宴，但受到60年代後臺灣三家官方電視臺的先後成立所衝擊，60年代，臺灣來金的勞軍演藝主體以軍中劇團、康樂隊為主，70年代，則轉型為以官方電視臺歌星為主。

60年代，來金的軍旅演藝進入鼎盛期，演藝類型包括傳統戲曲、特技、話劇、歌舞等，演藝主體有康總音樂雜技隊、三總話劇隊、國光康樂隊等等。

如1959年4月下旬，康總音樂雜技隊一行18人抵金10天，以特技和魔術為主，輔以歌舞，以增看頭。〈巧頂花杯〉、〈五龍吸水〉、〈刀火飛人〉等節目，看得官兵目瞪口呆，心驚膽跳。又如1961年9月，張自強所率領的海光技術隊第二度來金，10歲左右的孩子，在舞臺上左轉右翻，個個身段如水中蛟龍，看得官兵目瞪口呆。

　　三總話劇隊包括了陸總話劇隊、海總話劇隊、空總話劇隊。三總話劇隊常常接二連三為金門帶來話劇表演，如1958年，2月，海總話劇隊帶來喜劇《週末風波》、《過年》。3月，陸總話劇隊帶來喜劇《鸞儔鳳侶》。隨後，空總話劇隊也帶來喜劇《皆大歡喜》。

　　但最常來金勞軍者還是陸光話劇隊，尤其1961年、1964年，都是一年內兩度來金。1961年3月中旬，陸光話劇隊來金作15天40多場的演出，戲碼《向陽門第》和《英雄假期》兩個喜劇，《向陽門第》由軍中劇作家張永祥編劇，沈勞導演，劇情以金門炮戰為背景，透過戲劇藝術形象，顯示出以軍為家的嚴正主題。《英雄假期》則以三個軍人的艷遇為主題。8月中旬，陸光話劇隊再度抵金，作近20日近40場的勞軍演出，推出《天下父母心》，劇情寫戰亂下，袁家二老和養女海珍的故事。在戰地演出，燈光、佈景，只能因陋就簡，但演員們反而以更賣力的演出來克服一切的不足。[12]

　　1964年，陸光話劇隊又是一年兩度抵金。5月中旬，陸光話劇隊一行20多人抵金作一個月演出，寫實喜劇《風雨同舟》，主題表現團結互助，風雨同舟的精神。11月底，陸光話劇隊再度抵金作20天的演出，帶來社會劇《赤霧》，劇情演出大陸人民公社制度下的生活，啟示人性中有永不泯滅的光輝。[13]

　　1960年6月下旬，國光康樂隊抵金，全隊雖僅18人，卻是支曾出國的精緻隊伍，節目清新脫俗，引人入勝，尤以民族舞蹈為其特色，〈邊疆舞〉、〈高山青〉、〈太平鼓舞〉、〈蚌殼舞〉、

[12] 《正氣中華日報》，1961年3月、8月。1964年5月、11月。
[13] 《正氣中華日報》，1964年5月10日至6月10日、11月23日至12月12日。

〈曼波舞〉等，各具美感，整個節目，像火熱的詩畫，令人目愉心悅。

　　總之，60年代，臺灣軍旅演藝發展成熟，且於70年代，進入全盛期，軍旅演藝以勞軍為首要任務。金門為軍事重地，除了平日的柳營笙歌外，臺灣一流的軍旅演藝也必來金門，故形成軍方屬性演團獨霸的局面。

二、陸光京劇隊又來了

　　60年代，陸光京劇隊數度來金門勞軍，總是未演先轟動。首次來金是1959年10月上旬，陸光京劇隊終於來到金門了！《正氣中華報》以「翹首期望」、「日夜嚮往」等字眼來形容官兵的心情。陸光京劇隊在軍中有「沙漠玫瑰」之稱。首度抵金作10天勞軍演出，名角群聚金門，有名伶秦慧珠、鬚生周正榮、武生李環春等。[14]

　　1961年2月上旬，陸光京劇隊一行52人二度抵金。名角秦慧芬，一齣《硃痕記》，風靡全島。此外，武生李環春、刀馬旦李居安、琴師王克圖等，都是一時之選。為適應戰士不同的觀戲興趣，陸光京劇隊編排了10幾組戲，有唱工的，有全武行的，更有風趣別緻的彩戲，每逢演出時，他們任由戰士們選擇。文戲戲碼有《硃痕記》、《寶蓮燈》、《大登殿》等，武戲戲碼有《四杰村》、《長板坡》、《戰馬超》、《牧虎關》等，輕鬆的彩戲有《小放牛》、《拾玉鐲》、《鋸大缸》、《搖錢》等。京劇隊每天表演2場至3場，每場都獲得爆炸式的掌聲。[15]

　　1963年7月中旬，陸光京劇隊三度抵金作5日演出，菊壇祭酒張正芬挑大樑。首晚在官兵休假中心演出兩齣好戲：《趙家樓》和《硃痕記》。尤其《硃痕記》，觀眾看得目呆口結，鴉雀無聲。後

[14] 《正氣中華報》，1959年10月1日至10月10日。
[15] 《正氣中華報》，1961年2月上旬。

四天，劇隊繼續推出《巴駱和》、《美人魚》、《荀灌娘》、《一
箭仇》、《拾玉鐲》等戲碼，演出地點包括頂堡、機場、小徑、紫
薇廳、小金門等。[16]

　　1964年1月下旬，陸光京劇隊四度抵金，帶來5天7場20多齣的
勞軍戲，戰地官兵以歡迎老朋友的心情歡迎劇隊，紛紛走告：「陸
光又來了！張正芬又來了！」首場在擎天廳，李環春演出《四杰
村》，張正芬演出《紅娘》，一武一文，全場風靡。第二天隆冬，
京劇隊冒雨在八六一醫院露天演出，周正榮主演緊鑼密鼓的《定軍
山》，張正芬主演少女情懷的《拾玉鐲》，再加上王克圖出神入化
的琴韻，侯佑宗恰到好處的鼓點子，讓傷患戰士們興奮得把嚴寒都
給忘了！[17]

　　60年代，軍中成立戲曲小班培育新生代，有海總小海光、空
軍小大鵬、陸總小陸光等，在日漸沒落的戲曲界裡，擔負著承先啟
後、扶傾持危的艱鉅任務。70年代，新生代十年有成，紛紛登上舞
臺，軍中傳統戲曲充滿中興氣象，來金演藝主體為小陸光。

　　不讓60年代的陸光專美於前，70年代的小陸光同樣多次抵金。
如1970年兩度來金，1月中旬，尚未正式出師的小陸光即被帶來金
門初試啼聲，作4天9場的演出，小娃娃演出精彩逼真，讓官兵直稱
後生可愛。9月，小陸光一行61人再度抵金，六組十齣的戲碼，包
括《時遷偷雞》、《行路訓子》、《巴駱和》、《穆柯寨》、《釣
金龜》、《女起解》等。

[16] 《正氣中華報》，1963年7月10日至14日。
[17] 《正氣中華報》，1964年1月25日至29日。

　　再如1973年7月，正式出師的小陸光抵金作4天7場的演出。團員年齡在14歲至19歲之間，朱陸豪、周陸麟的生角，胡陸慧、吳陸君、李陸齡、夏光莉的旦角，都是受人矚目的後起之秀。當1974年2月，小陸光再度抵金作7天一船期的演出時，《紅娘》、《巴駱和》等戲碼已成為劇團的拿手戲。首日先在擎天廳公演《霍小玉》，後數日除了小徑等駐軍單位演出外，在金門高中特演一場，招待地區民眾。《浯江副刊》有明駝〈安排笑眼送歸舟〉一文以作迴響。[18]

　　總之，軍中傳統戲曲獨尊京劇，不論空總大鵬、海總海光、陸總陸光等軍中京劇團皆多次抵金。尤其是60年代的陸光京劇隊，十年中四度抵金，名伶由秦慧芬到張正芬，皆成為戰地的老友，不論文戲《硃痕記》，武戲《長板坡》，彩戲《拾玉鐲》等，都成為官兵的熟悉劇目，70年代的陸光京劇新生代，更是以金門為其磨戲的最佳舞臺。

[18] 《金門日報》，1970年1月、9月。1973年7月。1974年2月。

三、豫劇團與臺語劇隊

　　60年代，軍中對傳統戲曲的態度雖然獨尊京劇，但為滿足大江南北不同方言等官兵的地方性需求，尤其是人數較多的東北籍、臺灣籍官兵，故軍中亦先後成立了豫劇團與臺語劇隊，豫劇團與臺語劇隊亦偶來金門勞軍。

　　60年代，空總豫劇團即數度來金，每次來，東北籍的官兵一定挺到底，充分發揮人不親土親的精神。

　　如1961年1月，空總豫劇團乘專機第四度抵金作5天7場的演出，花旦毛蘭花、小生張曉峰，都已成戰地名角。戲碼包括《孝婦淚》、《穆桂英掛帥》、《斷橋》等。又如1962年12月，空軍豫劇隊抵金，更連作20天的勞軍表演，東山再起的毛蘭花演出《戰洪州》、《孝婦淚》，舞臺魅力依舊十足。在金門戰地，聆聽中原之音，別具滋味，故每場演出皆人山人海，掌聲四溢。

　　70年代，海軍陸戰隊豫劇隊亦數度抵金勞軍。如1970年1月，海總豫劇隊在擎天廳首演，戲碼為《楊金花》，新生代的17歲王海玲扮演奪帥印的楊金花。

　　1973年11月下旬，海軍陸戰隊豫劇隊一行68人，在金作15天14場的演出。此次來金，帶來的劇碼有《秦良玉》、《紅娘》、《紅綠盜盒》、《李亞仙》、《轅門斬子》等，其中，最受歡迎的《紅娘》，共演出4場，豫劇名伶王海玲、劉海燕分飾紅娘和張君瑞，

扮相佳，作工細，唱腔圓潤，風靡戰地。

　　1975年8月，海軍陸戰隊豫劇隊來金巡演多日後，特別在金湖僑聲戲院演出一場《花木蘭》以歡娛民眾，王海玲飾演花木蘭。1977年7月，豫劇隊抵金作11天的巡演，雖然此趟金門行，豫劇皇后王海玲沒有來，但挑樑的潘雯霞、伍海春都是來過金門10次以上，身經百戰的硬底子演員，河南老鄉一聞得鄉音，還是叫好不絕。[19]

　　由於入伍的臺籍新兵漸增，為照顧臺籍兵士的康樂需求，軍中先後於1958年成立康樂總隊歌仔劇隊，1964年成立陸光藝工大隊臺語劇隊。以歌仔戲為主要表演劇目，有小生陳靜芬、臺灣第一苦旦曾寶雲等人。

　　60-70年代，來金的軍中閩劇隊次數雖不多，但他們一來，常是一個月左右，而且不僅在軍中演出，還受邀進入同說閩南語的金門民間市場作商業演出。

　　1961年10月，康總臺語劇隊首次抵金，一來即作長達20天的勞軍演出，戲碼《勾踐復國》、《光武中興》、《花木蘭》等。隊長岳耀遠特別說明：「我們的演出不是一般歌仔戲，是經過改良後的新歌劇，雖然是用臺語發音，但外省官兵會看得懂。」[20]

　　1963年6月下旬至7月底，康總臺語劇隊以改良的歌仔戲，在金門作長達42天的全島巡演，首先推出15場《梁山伯與祝英臺》，然後推出《大明英烈傳》、《狸貓換太子》等劇目，皆受到官兵熱烈歡迎，有口皆碑，聲譽鵲起。

[19] 《金門日報》，1970年1月。1973年11月。1975年8月。1977年7月。
[20] 《正氣中華日報》，1961年10月10日至25日。

　　該隊還應金門各界的邀請，7月10日起，特假金城大戲院售票盛大公演10天，推出《櫻花恨》、《慈母淚》等劇目，賣座鼎盛，空前爆滿，演員包括小旦顏月娥、小生洪秋鳳、彩旦關天喜等。《正氣中華日報》還應讀者要求，特刊出《櫻花恨》、《慈母淚》的本事簡介，掀起金門一場歌仔戲熱。[21]

　　1970年4月，陸光閩劇隊抵金作24天40場的巡迴勞軍。三齣戲碼：《柳艷娘》、《瀟湘夜雨》、《白蛇傳》，皆為通俗的民間故事，軍民咸宜。陸光閩劇隊足跡遍及大、小金門各駐軍單位，在擎天廳的演出劇目為《白蛇傳》。

[21] 《正氣中華日報》，1963年6月20日至7月30日。

四、由《郭子儀》到《田單復國》

60年代為軍中話劇的鼎盛期，來金話劇隊演藝主體有國防部康總話劇隊、三總話劇隊等。其中，尤以國防部康總話劇隊最受歡迎，該隊一來金門總成為金門的演藝大事。

如1960年8月底，康總話劇隊特別組成一個金門工作團，除了帶來風靡臺灣的劇作《四海歸心》外，還編了一齣以八二三戰役為背景的《一門英傑》，輪流演出，以歡娛官兵。編劇丁衣、導演陳力群，演員陣容包括傅碧輝、葛香亭、曹健、丁玫等。[22]

1964年，康總話劇隊更一連帶來兩齣代表性的歷史劇，《郭子儀》和《田單復國》。為了7月在金門演出歷史話劇《郭子儀》，6月中旬起，康總即陸陸續續派出雜技隊、臺語劇隊、音樂隊、話劇隊等近百人，先在地區作熱身巡演。

7月1日至5日，在擎天廳盛大公演《郭子儀》，四幕七場，將近3小時，全劇佈景五堂，服裝百餘套，大小道具400餘件均屬新製，富麗堂皇，編劇金馬，導演王生善，作曲李中和，音樂設計唐守仁等，曹健飾郭子儀、葛香亭飾安祿山，全體總動員，陣容空前，氣勢萬鈞，掀起戰地康樂的最高潮。

擎天廳的公演廣告，還註明「恕不招待民眾」，但5天的演出，官兵座無虛席。4日，《正氣中華日報》有黑弓〈《郭子

22 《正氣中華日報》，1960年8月16日至9月1日。

儀》觀後〉一文，6日，有金康〈郭子儀〉一文，皆對該劇嘆為觀
止。[23]

12月底，響應「毋忘在莒」運動，康總話劇隊一行60多人，乘
專機抵金演出四幕八場140分鐘的歷史劇《田單復國》，該劇為慶
祝蔣介石七秩晉八華誕而獻演，丁衣編劇，王生善導演，以特技製
造出舞臺上千軍萬馬之勢，將話劇電影化。是康總繼《郭子儀》之
後，另一動員百人、匠心獨具的大製作，曹健飾田單、葛香亭飾燕
昭王、葉雯飾田娣，老將新血，融於一爐。[24]

50年代，金門沒有室內劇場，露天的演藝盛宴，經常混合著風
聲、雨聲和炮聲。60年代，為滿足軍士大量的娛樂需求，金門在十
年間，迅速建起15座戲院，合1971年的金門育樂中心，號稱16座戲
院。不但將戰地軍民的娛樂導向電影，也將大型的勞軍演藝由戶外
的露天舞臺帶入室內劇場，提高了演藝品質。

16座戲院中，以1960年首建的金門中正堂，和1964年炸太武山
巨岩而成的擎天廳最具代表性者，故60－70年代，勞軍演藝來金的
首演戲、壓軸戲，幾乎都在擎天廳盛大公演。

[23] 《正氣中華日報》，1964年6月至7月。
[24] 《正氣中華日報》，1965年1月。

五、藝工隊與歌劇隊

60年代中期，軍中康樂隊紛紛改組為藝工隊，輕音樂隊改組為歌劇隊。軍中康樂隊、藝工隊多載歌載舞，歌劇隊更是合歌舞以演劇。來金演藝主體有擎天藝工隊、陸光歌劇隊、九三歌劇隊等等，其中不乏來金的常客，出入金門高達二、三十次，他們的足跡遍及金門島的每一角落，提供了戰地官兵最大量、最基礎的康樂需求。

擎天藝工隊前身擎天康樂隊，多次來金勞軍。如1961年5月，擎天康樂隊抵金作7天的巡演，該隊以輕音樂為其特色，鼓手的渾厚，小喇叭的高昂，奏出一曲曲的〈深夜布魯斯〉、〈臺灣民謠爵士曲〉等。

再如1964年2月上旬，已改組的擎天藝工隊再度抵金，除了堅強的樂隊，該隊還擁有一批名聞戰地的老歌手，如女高音黃敏的〈金門好〉、〈鳳凰于飛〉，梅仙和翠萍的黃梅調〈十八相送〉、男高音林世芳的〈熱血〉等，在前線都擁有不少歌迷，老歌手老歌迷再度相逢於金門，倍感親切。

陸光歌劇隊前身為陸光輕音樂隊，多次抵金。如1960年，陸光輕音樂隊曾帶著章翠鳳的京韻大鼓抵金演出。1962年，8歲的嵐芝小妹妹，帶來歌舞劇《小夫妻走娘家》，。1963年，陸光康樂隊踏上大膽、二膽等。這些勞軍記錄都留給官兵深刻印象。

　　1967年1月，改組的陸光歌劇隊首次抵金巡演一個月。陸光歌劇隊除了一般歌舞，另新編歌舞劇《高原兒女》，該隊特色強調團隊合作，避免個人表現主義，故少用獨唱，多二重唱、四重唱。隊員中有6人曾參加過中非文化友好訪問團，實力雄厚，可謂歌聲悅耳動聽，舞蹈輕盈柔美。

　　改組後的陸光歌劇隊首次抵金，就和前線官兵共度農曆春節，為討喜氣，該隊在官兵休假中心的宿舍貼上春聯，隊長室：「向前方將士致敬；代後方同胞拜年」，男隊員室：「你吃貢糖辭舊歲；我喝麵酒過新年」，女隊員室：「兩間鐵皮房屋；十位巾幗英雄」，三幅對聯，巧妙地概括出歌劇隊在金門春節勞軍的特色。[25]

　　九三歌劇隊前身九三輕音樂隊，抵金次數更高達二、三十次。如1964年，九三輕音樂隊在九三軍人節前夕抵金，並赴大膽、二膽勞軍。該隊除了女隊員的歌舞繽紛，最具特色的是兄弟合唱團，他們不僅自己作曲作詞，還自己配合聲，所演唱的〈手提箱女郎主題曲〉及數首西洋歌曲，都博得官兵激賞的掌聲。

　　至1967年2月中旬，九三歌劇隊已號稱第21次抵金演出。改組後的九三歌劇隊已從單純的歌舞，進步到新穎的歌劇形式，節目中以〈情人的黃襯衫〉、〈五族共和〉、〈青春舞曲〉等最受官兵歡迎。[26]

　　總之，九三歌劇隊不斷以新面孔、新姿態、新形式、新作風，見證了軍中演藝的進步。[27]

[25]　《正氣中華日報》，1967年1月。
[26]　《正氣中華日報》，1967年2月。
[27]　《正氣中華日報》，1968年5月。

六、電視歌舞的新時代

60年代後，臺視、中視、華視三家電視臺先後成立，改變了社會大眾的娛樂習慣，也影響了勞軍演藝。70年代，臺灣來金勞軍演團，由軍中歌劇隊、藝工隊逐漸過度到三家電視臺，先是歌劇隊＋歌星，藝工隊＋歌星，後來三家電視臺合組勞軍團，1973年後，三家電視臺各自獨立組團，一年三節（春節、端午、中秋）輪流來金勞軍，勞軍演藝逐漸由軍旅演藝轉型為電視演藝，且以電視歌舞為主要表演類型。

（一）組合歌劇隊、藝工隊＋歌星

如1972年9月，空軍前線勞軍團組合空總藍天康樂隊和華視、中視影歌星，一行60多人，浩浩蕩蕩抵金作2天8場的秋節勞軍表演。華視歌星有楊燕、甄妮、華萱萱、上官亮等，他們到戰地的每一個角落，與基層官兵一同歡樂，一同歌唱，給戰地軍民帶來莫大的鼓舞與振奮。除了小金門、大金門的駐軍單位，最後一場在擎天廳盛大公演。絕大部分第一次抵金的團員，很驚訝於金門戰地各項軍經建設的偉大。如唱紅招牌歌曲〈蘋果花〉、〈王昭君〉的楊燕，身為軍人子女，且曾作為女兵，她懷著深深的敬意來勞軍，讚美金門漂亮得像一座海上公園！娃娃歌星甄妮二度來金，逛街中興路時，唱片行特地播放其歌曲，讓娃娃歌星笑得很開心。[28]

[28] 《金門日報》，1972年9月19日至21日。

如1973年1月，陸總婦聯分會金門勞軍行，組合火牛藝工隊和臺視四歌星隨行，受矚目的四歌星為劉文正、張琴、王慧蓮、孫永鳳，20歲的劉文正在服役中，以軍慰軍，全身充滿活力，和抒情歌后王慧蓮的歌路，正形成一動一靜的對比。他們搭配火牛藝工隊的表演，在擎天廳連作二場精彩公演。[29]

（二）三家電視臺合組勞軍團

如1974年，中視＋臺視合組春節勞軍團，在中視總經理的率領下，該團抵金作2天5場次的演出，節目主持人由臺視李睿舟和中視李景光合作担任，團員包括名伶徐露、鄧麗君、邵佩瑜、金晶、田文仲、林美吟、矮仔財、石松、曹健等，巨星閃爍，演出地點有擎天廳、金西守備區、南雄守備區、青年育樂中心、藍天戲院等。雍容華貴的名伶徐露此趟不唱京劇，而是以一曲〈家在山那邊〉，展現另一種才藝。鄧麗君演唱的歌曲則為〈高山青〉。[30]

（三）三家電視臺各組勞軍團

臺視、中視、華視三家電視臺各組勞軍團，至少一年三節（春節、端午、中秋）輪流來金作盛大演出。其中，尤以華視和金門軍民的感情最深。

為了配合國防部的莒光教學，1978年華視在金門首先設立轉播臺，結束了金門「朦朧看電視」的歲月，也展開了金門「家家看華視」的特殊景觀，故金門軍民對華視勞軍團特別捧場。

[29] 《金門日報》，1973年1月22日至24日。
[30] 《金門日報》，1974年1月30日至2月1日。

如1979年1月，全國各界春節勞軍團，華視演藝人員一行43人，精華盡出，由華視總經理率領抵金作長達9天40多場的演出。拜華視在金門設有轉播站之賜，故華視每位演藝人員皆為戰地軍民所熟悉，崔苔菁、陳淑樺、趙曉君、漣漪、周丹薇、潘安邦…。勞軍團分成三組，徹徹底底走遍各離島、各駐軍單位、各戲院。

除了歌舞的影歌星，詹森雄亦率領華視大樂團前來。動感女神崔苔菁不但帶來歌舞，還帶來五百件毛衣，溫暖戰士的心。陳淑樺以一曲〈自由的女神哭泣了〉，充分表達中美斷交時局下，國人的心聲。上官亮和葛小寶的笑果一對…。

白天，三組演藝人員分三組，分別走遍大金門、小金門、大膽、二膽、獅嶼、復興嶼等離島，所到之處，歡聲笑語，士氣振奮，一向平靜的島外島，更因華視勞軍團的到來而充滿歌聲、歡笑聲。晚上，勞軍團在擎天廳演出大型自強晚會。

後數日，大牌歌星甄妮、張琴、高凌風又從臺北趕來助陣，讓勞軍演出如虎添翼，更增聲色。除了戲院的大型表演，此趟金門行分組活動時，華視勞軍團各組全面改採輕鬆、親切又自然的小型康樂方式演出，故無論是愛國歌曲、熱門舞蹈，或是流行歌曲、逗笑短劇，都能激起戰士們熱烈參與的高潮。《正氣中華報》更是日日追蹤報導，有專稿〈全國前線春節勞軍團活動花絮〉、〈華視演藝人員離島勞軍行〉。[31]

[31] 《正氣中華報》，1979年1月14日至22日。

　　臺視勞軍團來金總以大牌歌星取勝,如1974年7月,臺視勞軍團一行26人,在臺視總經理的率領下,抵金作3天8場的演出,團員包括最美麗的主持人白嘉莉、五花瓣臺柱蔡咪咪、夏臺瑄、冉肖玲和冉巧玲姊妹花、石松等,演出地點有擎天廳、南雄守備區、金東守備區、小金門國光文康中心等,銀河星光,歡樂柳營,團員摒棄舞臺的形式,大家唱,大家跳,與戰士們打成一片,同樂共歡。[32]

　　中視勞軍團則採人海戰術,如1976年8月,全國各界秋節勞軍團一行40多人,在領隊鄧昌國、團長陳茂榜的率領下,由中視影歌星抵金作2天勞軍演出,節目主持人羅江和費貞綾,團員包括甄秀珍、石松、柳哥、阿西等,演出地點有烈嶼、金東守備區、擎天廳等。[33]

[32] 《正氣中華報》,1974年7月15日至17日。
[33] 《正氣中華報》,1976年8月29日、30日。

和平‧金門演藝

▌東方之星

第三章　炮聲遠去

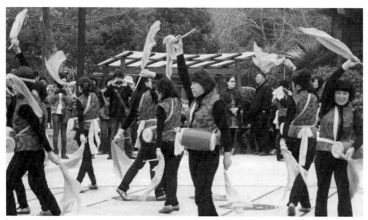

全民歌舞

第一節　金門本島
活躍於80年代的金門文化團

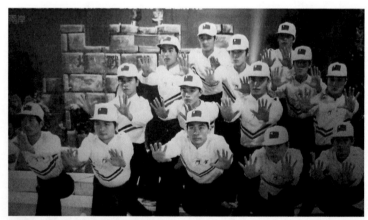

▍金門文化團（翻拍自迎賓館）

一、活躍於80年代的金門文化團

1979年，中國大陸停止炮擊金門，兩岸關係轉向和平。隨著炮聲的停止，統一的議題浮上枱面，大陸主張「一國兩制和平統一」，臺灣希望以「三民主義統一中國」。金門在此兩岸冷戰冷和的狀態下，成為三民主義模範縣。配合模範縣的政宣，島上成立金門文化團。

金門文化工作隊於1976年7月成立，任務性組合，成員來自社會各階層。1979年，金門文化工作隊擴大編組，加入軍中同志和學校老師，更名金門戰鬥文藝工作隊。80年代，先後以金門文化訪問團、金門青年文化訪問團的名義赴臺多次巡演。1985年再更名金門文化工作團，簡稱金門文化團。金門文化工作團前期以軍旅演藝為定位，後期則轉型為縣府演藝，其任務包括赴臺巡演、宣慰僑胞、全國競藝、縣令宣導等。

（一）赴臺巡演

1979年，改組後的金門戰鬥文藝工作隊下轄莊敬、自強二小組，分別擔任赴臺「說金門、道金門」、「演金門、唱金門」的任務，曾於1980年、1982年、1984年五度赴臺巡演，宣揚「以劇場支援戰場，以歌聲壓倒炮聲」的金門精神。

以第一次赴臺為例。1980年6月，金門戰鬥文藝工作隊以莊敬組先講演、自強組再表演的方式，在臺北展開巡迴訪問演出。行程緊

湊，10日，上午松山空軍基地，下午聯勤總部。11日，上午北市高
工，下午中山女中。12日，上午滬江中學，下午強恕中學。16日，
海軍總部演出。18日，國軍文藝中心為國防部軍官團演出。19日，
國軍文藝中心加演一場，王昇上將親率高級長官6百多人觀賞。

再以第五次赴臺為例。1983年，金門文化工作團再次赴臺巡迴
公演的計劃敲定後，總策劃陳更生一面招收新團員以壯大聲勢，一
面禮邀名家黃瑩、黃友棣、莊奴等作曲寫詞，邀請警總藝工大隊蔡
斯文等人來金指導舞蹈。團員50人中，男性31人，女性19人，包括
舞蹈教師蔡麗娟、輔導教師翟美玉，資深團員王彩霓、呂瑞泰、林
素賢、梁雲卿等。

1984年5月，改組後的金門青年文化訪問團，應中央的徵召赴
臺，參與蔣經國總統就職公演，並巡演全省。14個節目，包括〈我
們剛從金門來〉、〈高粱美酒〉、〈戰地的花朵〉、〈歡迎您到金
門來〉、〈源遠流長〉、〈中興復國〉、〈一脈相承〉、〈迎向勝
利〉、〈歡樂漁家〉、〈坑道下的英豪〉、〈金門之歌〉等歌舞。

18日，國父紀念館正式首演，教育部長朱匯森三度親臨指導，
冠蓋雲集。隨後北區巡演，進入中央警官、臺灣大學、中央大學、
交通大學等校。6月2日起中區巡演，進入中興大學、逢甲大學、臺
中市中興堂、彰化臺鐵公司等單位。19日起南區巡演，金門縣長張
人俊親自率團到嘉義大同商專，讓團員們士氣加倍高昂。巡演嘉義
女中、岡山中山堂、大寮鄉婦嬰護專、高雄市中正文化中心等地。

由北區、中區至南區的巡演，場場轟動爆滿，場面熱烈，佳評
如潮。演出對象從院校學生擴大到公教員工、工廠青年，讓更多的

臺灣人認識鐵壁銅牆、固若金湯的金門。金門青年文化工作團以歌舞展現前線堅苦卓絕的精神，越演越熱情，人人昂揚，個個奮發。由5月18日至7月18日，共完成54次的公演任務。

（二）宣慰僑胞

累積了五次赴臺巡迴公演的經驗後，金門文化工作團受到了中央的重視，1985年被賦予赴菲律賓、琉球宣慰海外僑胞的重任。

1.菲律賓巡演

1985年4月，金門文化工作團應菲律賓華僑社團之邀請，走出臺灣，發揚金門精神，宣慰海外僑胞。6日，司令官親授團旗，金門文化工作團一行40人赴臺，領隊政大教授呂勝瑛、顧問江丙堂、陳更生、團長盧志輝、副團長兼秘書許維權、副團長兼管理周子生、團員翟美玉、蔡麗娟、呂瑞泰、王彩霓等。

在臺作短期間的訓練後，15日抵菲律賓，16日起在美菲人壽音樂廳、王彬街亞洲戲院、怡朗中山中學、菲律賓文化中心等地巡迴公演。

由於這是臺美斷交十年之後，首次有臺灣演藝隊伍前往菲律賓表演，而且是金門戰地的隊伍，故僑胞的反應更激動熱烈，每一場演出都有人搭機或集體包車來捧場，人潮洶湧，盛況空前。尤其金門鄉親，更因此而促成馬尼拉金門同鄉會的成立。也由於僑社的熱情挽留，金門文化工作團在菲國的停留，由預定的兩週延長為23天，巡迴演出12場。至5月9日才返臺，12日載譽返金，受到英雄式的歡迎場面。

2.琉球巡演

　　1985年10月，金門文化工作團幾乎是原班人馬再赴琉球。8日抵琉球，原定4天2場的公演，因僑胞的熱心挽留，延長為6天3場。

　　二度帶團的盧志輝團長表示：「這次出擊，較菲律賓公演還成功。因為團員在歷練下，經驗膽識俱增；再者，琉球僑社向心力較強，對團員的照顧更周全，團員更能淋漓演出。」[1]

（三）全國競藝

　　1987年10月20日，金門文化工作團一行42人，帶著融合金門鄉土和戰鬥精神的新節目赴臺，第一次參加第23屆全國藝工團體競賽表演。

　　27日，在臺北國軍文藝活動中心競賽演出，許歷農將軍當場犒賞5萬元，並於28日特邀加演一場。此次節目安排有：〈浯江誕生〉、〈源遠流長〉、〈一脈相承〉〈高粱美酒〉、〈戰地兒女〉、〈田園風光〉、〈金門酒好人更強〉、〈歡樂漁家〉、〈太武晨曦〉、〈擎天英豪〉、〈主義之光〉等10個歌舞。細數金門先民的開拓史和戰後軍民的豐碩建設。

（四）縣令宣導

　　1987年，臺灣開放民眾赴大陸探親，兩岸進入和平交流時期，金門文化工作團對外宣揚金門的任務告一段落。它需要在島內轉型，故除了深入柳營宣慰官兵外，還主動走上街頭，接觸民眾，巡迴各鄉鎮散播快樂種子。例如日後成為臺灣綜藝大哥的吳宗憲，

[1] 《金門日報》，1985年10月18日。

1987年在金門服役時，就是文化團的首席主持人兼歌者，還曾在社教館舉辦過個人演唱會。[2]

　　團長盧志輝曾表示：「金門文化團不再是軍旅康樂的專門表演團體，推廣地方康樂、文化活動，是文化團日後努力的目標。」[3]例如1988年度，文化團在金門有86場演出，其中軍中60場，縣政府26場。1989年度，則有113場演出，其中軍中38場，縣政府75場。[4]比較兩年度數字的消長，即可知金門文化工作團由軍旅演藝逐漸轉型為縣府演藝。

　　80年代後期，金門文化工作團以小兵立大功的姿態，足跡踏遍金門每一角落，深入柳營，深入鄉村，擴展任務，加強鄉鎮文宣工作。演藝活動包括大型勞軍、小型康樂、擎天廳迎賓，還有春節軍民聯歡、教孝月巡演、校園之旅等。

　　進入90年代，隨著兩岸關係的和緩，官方對話的展開，宣揚三民主義模範縣的任務也告完成。1992年2月1日，成立十六年、風光一時的金門文化工作團終於面臨裁撤，功成身退，縣府核定：原有人員分別移撥社教館與地政事務所。

　　活躍於80年代的金門文化工作團，其特色為：

1.任務型編組：金門文化團原為宣揚三民主義模範縣而作的任務性組合，島內康樂勞軍、宣導政令，島外宣揚金門精神。故進入90

[2]　《金門日報》，1987年9月14日。
[3]　《金門日報》，1987年6月8日。
[4]　《金門日報》，1989年7月24日。

年代，即因任務完成而裁撤。

2.軍民合組而成：金門文化團雖由縣政府負責行政編組，演出團員大部分為金門子弟，但節目內容策劃卻以軍中藝工隊為主，並聘請臺灣師資，累積出一套融合戰鬥性、鄉土性的金門歌舞節目。

3.系統性巡演：不論赴臺、赴海外巡演，金門文化團都是透過國防部、教育部、外交部等單位，作系統性巡演。宣揚對象由軍區軍人、大專院校學生，而工廠工人、海外僑胞等，觀眾層面逐次擴展，但完全不作商業演出。

4.由軍旅演藝轉型縣府演藝：金門文化團早期定位為軍旅演藝，但隨著80年代兩岸關係的和緩，社會娛樂方式的多元化，軍旅演藝的需求快速消退，80年代末金門文化團不得不走入鄉鎮，擁抱民眾，由軍旅演藝轉型為縣府演藝。反言之，金門文化團的被迫轉型，也宣告了一個兩岸和平新時代的來臨！

第二節 臺灣來金
80年代後，臺灣演藝來金走向多元化

▌葉樹淑銅管五重奏　　　　　　　　　　▌廈門翔安高甲戲

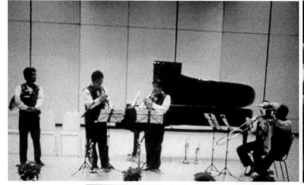

▌鄧麗君勞軍金門（翻拍自迎賓館）

一、電視勞軍盛宴

　　70－80年代，在電視媒體的強勢傳播下，電視歌曲成為臺灣的大眾流行歌曲。電視演藝成為臺灣來金勞軍的主流，演藝類型更強調歌舞。大型表演在各戲院舉辦，舞臺上，聲光設備齊全，除了歌星依序歌唱外，主持人以幽默的串場營造歡樂氣氛；小型康樂則深入營區，讓歌星與戰士進行同歌共舞的互動。

　　80年代，中共停止炮擊金門後，兩岸關係走向和平，金門勞軍演藝的活力依然不減。只是在軍中藝工隊逐漸精簡收編之後，三家官方電視臺一年三節的歌舞已變遷為金門勞軍活動的主力。

　　三家電視臺各組勞軍團的常態勞軍。如1983年1月，臺視春節勞軍團一行35人在總經理的率領下，抵金作4天的勞軍，活動分兩組，節目主持人亦雙生雙旦，倪敏然和侯麗芳、胡鈞和李麗華，團員有藝術歌后閻荷婷、山地王子萬沙浪、楊貴媚、陳凱倫等。表演地點包括花崗石醫院、金東守備區、金西守備區、小金門、大膽、二膽等，在營區表演，風聲、雨聲加寒氣逼人，但演藝人員的勁歌熱舞，為寒冬裡的官兵帶來陣陣暖流。最後一場在擎天廳。[5]

　　又如1988年7月，為慶祝八二三炮戰勝利30週年，楊麗花歌仔戲團抵金拍攝《楊麗花向三軍致敬》特別節目。勞軍團一行47人，浩浩蕩蕩赴小金門勞軍演出，除了官兵，阿公、阿婆更是追著爭看

[5]　《金門日報》，1983年1月27日至30日。

楊麗花。晚間在擎天廳的盛大公演，司令官體貼老人對楊麗花的心儀，特別指示縣府安排50位阿公、阿婆專車接送觀賞。楊麗花歌仔戲團全體團員以載歌載舞的方式，表演了他們平時難得一現的現代歌舞，蓮步配搖滾，古戲加新粧，尤其是新生代的陳亞蘭、紀麗如，表演〈為青春歡唱〉、〈濃妝搖滾〉等歌舞，活力十足。最後的壓軸戲，才由楊麗花、許秀年及全體歌仔戲團員演出歌仔戲《唐伯虎點秋香》。[6]

基於國防部在金門設有華視轉播站，金門人家家戶戶看華視的特殊因緣，華視對勞軍金門的陣容也一向最為盛大。如1980年9月，華視秋節勞軍團一行39人，浩浩蕩蕩，在總經理的率領下抵金展開為期8天的勞軍。團員包括《神仙·老虎·狗》張帝、張魁、凌峰，玉女陳淑華、范丹鳳、熊海靈等，鑽石陣容，星光閃爍。

白天，團員兵分二路，深入部隊演出，甚至乘風破浪，搭專船前往大膽、二膽展開4個小時的勞軍，「藝高人胆大，胆大守二担」，「大胆担大担，島孤人不孤」，華視秋節勞軍以輕歌妙舞，來讚美壯士的氣勢如虹。晚間，則合聚擎天廳作公演。

後數日，老牌藝人蔣光超趕來助陣，一出場，詼諧滑稽的動作，即帶來哄堂歡笑，而一曲招牌歌〈包青天〉，更是唱得音正腔圓，句句嘹亮，令人直讚寶刀未老！最後一日，連影后梁兄哥凌波也來了！參與最後的4場勞軍，第二次來金門的梁兄哥，依然以他招牌的黃梅調〈樓臺會〉，如泣如訴地傾倒柳營。此次華視的秋節

6 《金門日報》，1988年7月14日至23日。

勞軍團，可謂精銳盡出，熱情百分百，全島軍民因此而沸騰數日。[7]
又如1986年3月，華視神仙歌仔戲團在當家小生葉青的率領下，抵
金作5天6場的勞軍歡民表演。因為只能看華視，所以金門人對華視
神仙歌仔戲團的支持度最忠誠，號稱「從3歲到93歲的金門人，無
人不識葉青」，華視神仙歌仔戲團連日來在金門造成歌仔戲旋風。

　　神仙歌仔戲團在金東戲院、金西戲院下午、晚間各演一場。戲
碼皆為《八美圖》，小生葉青俊逸瀟灑，嗓音低沈，小旦林美照，
外形纖細，黃鶯唱腔，對手戲演來精彩迷人！故阿公、阿婆顧不得
吃飽飯，早早到戲院前排隊搶位子，場場爆滿，一票難求。[8]

　　除了臺視、華視，中視當然也有勞軍金門行，只是陣容就略
遜一些了。如1982年9月，中視秋節勞軍團一行36人，抵金進入軍
區、離島，作為期5天13場的演出，節目由充滿喜感的脫線、阿
西、柳哥共同主持，團員有祖母演員金彬、青春少女吳雪芬、周嘉
麗等，演出節目有歌、有舞、有短劇，所到之處以小型康樂方式和
官兵打成一片，唱跳一起，甚至進入山洞中的花崗石醫院與醫官兵
共歡樂，最後一晚，在擎天廳作盛大公演。[9]

　　80年代來金勞軍的電視歌舞更是以歌為主，以舞為輔，且歌舞
的形式與內容不再拘限於軍中歌舞的戰鬥性、陽剛美。電視歌舞能
反映臺灣社會各階層的多種心聲，亦能兼容陽剛與陰柔的風格。

[7]　《金門日報》，1980年9月10日至17日。
[8]　《金門日報》，1986年3月27日至31日。
[9]　《金門日報》，1982年9月17日至21日。

　　凡是電視流行歌曲，即是廣受戰地歡迎的勁歌，包括臺視鄧麗君溫柔甜美的〈小城故事〉、〈何日君再來〉、〈甜蜜蜜〉，中視鳳飛飛真誠樸實的〈望春風〉、〈愛的禮物〉、〈掌聲響起〉，華視高凌風動感新潮的〈大眼睛〉、〈姑娘的酒窩〉，陳淑樺嚴肅悲憤的〈自由的女神哭泣了〉等等。至於熱舞，只要是漂亮熱情的女星，不在乎舞藝水準高低，戰地軍士們都會熱情迎賓、瘋狂鼓噪。

二、文化上前線與藝術下鄉

　　1979年，中國大陸停止炮擊金門，兩岸關係轉向和平，金門的政治走向開放，臺灣來金的演藝亦呈現多元化，除了原有的軍方勞軍演藝外，另有黨部的文化上前線，縣政府承辦的文建會藝術下鄉等並行。

　　80-90年代，國民黨文工會推動文化上前線活動，兼顧勞軍與娛民。演藝類型以音樂為主，演藝主體為官方社團。以中廣國樂團、臺北市立國樂團、臺北市樂友合唱團為例。

　　中廣國樂團曾於1981年2月，一行40多人第一次抵金，分別在南雄戲院、金東戲院、擎天廳，金中守備區、金西守備區和金中中正堂演奏，曲目有〈新年樂〉、〈躍馬中原〉、〈中興鑼鼓〉、〈陽春白雪〉等，聲樂家張清郎登臺獻唱〈牛犁歌〉、〈杯底不可飼金魚〉，演奏會以〈梅花讚〉、〈還我河山〉壓軸，精妙絕倫的演奏，令人如聞仙樂。[10]

　　臺北市立國樂團曾於1985年2月，一行52人在團長陳澄雄的率領下，抵金作2場演出，一場在金西戲院勞軍，一場金門高中中正堂歡民。陳澄雄指揮，國樂演奏〈普天樂〉、〈浪裡銀橋綠蔭來〉、〈出塞〉等6支樂曲，獨唱家金慶雲演唱〈繡荷包〉、〈茶山情歌〉、〈梔子花兒順牆栽〉等9首歌曲，為金門戰地帶來難得

[10]　《金門日報》，1981年2月25日、26日。

的古典樂音，仙樂飄飄。[11]

　　臺北市樂友合唱團曾於1988年12月，一行22人抵金，分別在擎天廳、金門高職及某部隊，舉行3場勞軍演唱，以樂結友，共譜心聲，高歌抒懷，禮讚金門。女高音呂麗莉以〈蘇里船歌〉、〈河邊春夢〉帶動聽眾的低吟詠唱，並以〈金門禮讚〉、〈土地之戀〉等歌曲，表達對戰地的敬意，以〈茉莉花〉指導高職學生的演唱技巧。[12]

　　80年代，臺灣文建會推展藝術下鄉，屢辦全國文藝季，主動將演藝活動送到金門。文建會的文化政策，兼顧傳統與現代，故來金演藝類型亦包括傳統演藝、現代演藝，演藝主體皆為民間演團。

（一）傳統演藝

　　國樂為主。以大雅清音演奏團、臺北市立國樂團為例。

　　由國內著名藝文人士組成的大雅清音演奏團，曾於1990年3月，一行10多人，在金門高中中正堂舉行《弦上的情操》古琴樂器演奏會，此演奏團已在臺灣巡演5場，金門為最後一場。期望以深入淺出的方式，介紹中國傳統樂器及古樂之美，喚起更多人珍愛祖先的音樂寶藏。

　　節目先由許漢卿父子吟唱杜甫〈春望〉、李白〈將進酒〉，接著，陳美英吟唱劉禹錫〈陋室銘〉、白居易〈長相思〉，詩人向陽以國語、閩南語雙聲朗誦新詩〈在公佈欄下〉等。壓軸好戲〈平沙落雁〉，由陳中申的長笛、廖秋燕的古琴、孫慶瑛的舞蹈，三者合

[11] 《金門日報》，1985年2月26日。
[12] 《金門日報》，1988年12月2日、3日。

一。此場充滿實驗性，結合傳統與現代，融樂詩舞於一爐的表演，大開鄉親眼界。

1991年11月，文建會文藝季下鄉金門，多項傳統演藝抵金，包括臺北市立國樂團、新興閣掌中戲劇團等。臺北市立國樂團的《國樂之旅》，分別在擎天廳、金東戲院、金門高中、金湖中小學、金沙國中巡演，團長兼指揮王正平，曲目包括〈昭君怨〉、〈天上人間〉、〈六月茉莉〉、〈將軍令〉等，透過銅弦、嗩吶、扳胡、梆笛等多項樂器，金石絲竹齊奏，如珠落玉盤，讓軍民師生領受國樂之美。

（二）現代演藝

演藝主體有合唱團、樂器演奏團。以中央合唱團、葉樹涵銅管五重奏為例。

中央合唱團曾於1991年6月，一行42人，應文建會之邀，配合國際合唱節活動，抵金在金城金聲戲院、擎天廳作2場演出，團員獻唱各式合唱曲，包括〈農家好〉、〈茶山情歌〉、〈懷古〉等20多首，支支悅耳動聽，聽眾如醉如癡，美妙的樂聲流動在初夏的夜晚，場面溫馨感人。

葉樹涵銅管五重奏曾於1991年9月，分別在金城金聲大戲院、金湖新市里辦公處演出，為金門中秋夜譜出歡娛。演奏一開始，五人手執銅管樂器，以浪漫的曲調，由觀眾席緩步上臺，迎得熱烈頭彩，隨後，五人分別以小號、法國號、長號、低音號進行獨奏，再進行合奏，曲目包括〈墨西哥帽子〉、〈土耳其進行曲〉、〈快樂的拾荒者〉等。葉樹涵銅管五重奏平易近人的演奏方式，引起聽眾

極大的共鳴。

總之，80年代臺灣來金演藝的特色為多元化：

（一）演團來源多元化

50－70年代，兩岸戰爭狀態，臺灣來金演藝團體只限勞軍團，來金演藝主體為軍中劇隊、軍中康樂隊、軍中藝工隊、官方電視臺。

80年代，兩岸關係轉向和平，除原有的勞軍演團外，先有黨部文工會的文化上前線，帶來臺灣各官方單位的演藝社團，再有行政院文建會的藝術下鄉，帶進臺灣民間的傳統演團和現代演團。此外，80年代末，炮聲遠離，金門民間宗廟祭祀活動再興，聘請臺灣民間戲班來金演酬神戲。

（二）演藝對象多元化

50－70年代，只有勞軍演團能來金，顧名思義，勞軍演團當然以慰勞軍人為主。80年代，演團來源多元化後，演藝對象的層面亦有所擴展。勞軍演團仍以軍人為主；文化上前線兼顧勞軍與娛民；藝術下鄉已轉向以民眾為主；至於酬神戲則為娛神兼娛人。

（三）演藝功能多元化

50－70年代的勞軍演藝，娛樂至上。80年代，除了演藝最核心的娛樂功能外，不同來源的演團強調不同的演藝副功能。勞軍團以電視巨星的魅力，追求演團與官兵最大的同樂效果；文化上前線以藝文社團，為黨員帶來高雅的藝術；文建會藝術下鄉從離島鄉下的角度來看金門，希望提高民眾演藝欣賞的水準，故強調寓教於樂的社教功能；酬神戲為傳統民俗宗教活動，以傳統戲曲來熱鬧演戲、娛神娛人，強調祭祀儀式的功能。

三、金門酬神戲的鑼鼓再興

金門民俗，歲時節慶演酬神戲以敬神、娛人。1949年前，除了本土戲班，亦常請大陸戲班前來大熱鬧，如金蓮升高甲劇團。古寧頭戰役後，大陸戲班才一夕隔絕。

50年代，兩岸激戰，金門成為戰地，戰亂流離，百事荒廢，連歲時祭祀也只得簡省且過，加上軍方對民間酬神戲的態度不僅不鼓勵，時而還禁止，故酬神戲快速式微。

60－70年代，兩岸冷戰對峙，金門島在砲聲中安定了下來，軍方鼓勵地方戲的發展，扶植莒光閩劇社、麗英歌仔戲等民間演藝團體，這些劇社在配合政府的政宣外，也可作一些商業性的酬神演出。

但金門民間酬神戲的再興，仍要推至80年代後，兩岸冷和對峙，砲聲遠去，消寂於戰爭時期的酬神戲才得以熱鬧恢復，並在民間掀起二波的酬神戲熱：一為80年代中期至90年代中期的臺灣歌仔戲熱；一為21世紀初的福建高甲戲熱。

80年代中期至90年代中期，來金演酬神戲的臺灣歌仔戲班，包括高雄南樂戲曲劇團、臺北梅嘉歌劇團、明華園歌仔戲團、美雲歌劇團等。

1986年，高雄南樂戲曲劇團以首團之姿，一行26人抵金演酬神戲。原擬配合浯島城隍遷治日演出，但因船期影響，延遲數日。

在城隍廟戲臺前一連四天的酬神演出，連臺好戲，人神共饗。來自各鄉鎮的阿公、阿媽，無視晴雨，從午場看到夜場，聆賞得如痴如醉。隨後，該團在金門五鄉鎮共巡演22場。連日來的南樂戲曲，造成「老人戲劇病」，老骨頭正襟危坐太久，腰酸背痛，金門老人對南樂戲曲的痴迷可見一般。

1987年，梅嘉歌仔戲劇團應邀抵金，在城隍廟戲臺演出3天6場，由《扮仙》的麻姑獻壽揭開序幕，首日演出《鴛鴦樓》、《茶壺記》，第二天，《包公審烏盆》、《陳三五娘》，第三天《紀鸞英招親》、《楊家將》，劇碼日日換新，看得戲迷每日佇守城隍廟前，人山人海外，許多家宅可望著城隍廟戲臺的陽臺，亦見人頭遙望。臺北梅嘉歌仔戲劇團在金一個月，巡演五鄉鎮，因唱腔、做工皆屬上選，故揭起一陣歌仔戲熱。

1988年、1990年、1992年，明華園歌仔戲團連續三度抵金，成為金門人最熟悉最受歡迎的歌仔戲團。1988年，配合浯島城隍遶治活動，爐主北門里長徐文理專程禮邀明華園歌仔戲團來金。明華園在團長陳勝福的率領下抵金，一行28人，包括當家生旦孫翠鳳、陳昭香、編導陳勝國、臺柱陳勝在等，作為期14天30場的公演。[13]

1990年，明華園再度應邀抵金7天，在城隍廟公演5天，北門玄天上帝廟公演2天，戲碼《八仙傳奇》、《鍘判官》、《呂洞賓戲弄白牡丹》、《清朝風雲演義》、《南宮慘案》等。7日來，多齣好戲，讓戲迷追著明華園跑，即使逢毛毛細雨，觀眾熱情亦不減，

[13] 《金門日報》，1988年5月25日至6月8日。

演員演出更賣力。[14]

　　1992年，明華園三度受邀抵金7天，當家小生孫翠鳳、花旦張秋蘭、苦旦鄭雅升隨團，戲碼包括《孫龐演義》、《財神下凡》、《八仙傳奇》等，城隍廟前連演5天後，移師北門上帝廟前再演2天，戲碼《孫臏鬥法龐涓》、《包公案》等，明華園以一貫的團員紮實功夫，配上逼真的布幔，特殊的聲效和燈光，再度抓住戲迷的心。[15]

　　90年代，美雲歌劇團也來到了金門。1990年7月，美雲歌劇團應邀抵金酬神演出，包括團主陳美雲、導演陳昇琳、小生小艷秋、小旦林秀鳳等一行30多人，在金城外武廟、水頭金水寺、代天府戲臺，一連演出22天44場，最後一日，劇團還特在浯島城隍廟答謝2場，好戲連臺，鄉親過足了戲癮。[16]1991年，浯島城隍遷治日美雲歌劇團再度搭船抵金，在城隍廟戲臺連演6天，戲碼《郭子儀大拜壽》、《春秋戰國過昭關》、《孟麗君》等。[17]

　　進入21世紀，來金演酬神戲的演藝主體遷變為福建民間演團，且以高甲戲為主，翔安戲曲學校年年來金演酬神戲甚至發展為常態。

　　2001年11月，民間首邀廈門翔安戲曲學校循小三通直航金門演酬神戲。當年9月，金門古地城隍慈善會委派2人赴廈，邀請呂塘戲校劇團赴金為古地城隍614週年聖誕獻演高甲戲。

[14] 《金門日報》，1990年5月5日至12日。

[15] 《金門日報》，1992年5月11日至17日。

[16] 《金門日報》，1990年7月21日至8月11日。

[17] 《金門日報》，1991年5月23日至30日。

11月26日，洪水慶校長親率60名男女團員，花1萬元包租了鼓浪嶼號客輪，由廈門和平碼頭直駛金門，廈門和平碼頭上靜悄悄沒有歡送的人群，但金門的水頭碼頭卻是人山人海，金門民眾打著紅布橫幅夾道歡迎。

7天12場的演出，金門鄉親對高甲戲的熱情讓翔安劇團充滿了驚喜和感動。演出時萬人空巷，歡笑聲、掌聲此起彼落，所到之處，金門鄉村百姓扶老攜幼舉家看戲，每場都要謝幕三次以上，看戲者才肯離去。原定的10場演出後來又加演了2場。

從此，牽定了廈門翔安戲校與金門酬神戲的穩定關係，十多年來，廈門翔安戲校號稱來金演出的次數已近40次。

當代金門的酬神戲，歷經50－70年代戰亂的沈寂，80年代後的鑼鼓再興，它的大落大起，呈現了什麼意義？

意義一，民間信仰存在，酬神戲即存在。演酬神戲以敬神娛人是金門歲時節慶的民俗，由來已久。因戰亂而不得不簡省且過，任其式微。但當炮聲還去，埋藏在信徒心中的酬神戲願望即被喚起，並迅速化為行動。故1986年5月，配合島上最盛大的金城浯島城隍遷治慶典，高雄金門同鄉會即首度引領高雄南樂戲曲劇團搭船抵金演出十天的酬神戲，各鄉鎮的阿公、阿媽，更是無視晴雨，追隨劇團，從午場看到夜場，捧場到底。

回看三十年的戰爭時期，民間信仰的酬神戲雖然消寂，但酬神戲敬神娛人的功能並沒有消失，尤其是敬神的儀式功能。在節慶中演酬神戲，雖然眾神默默，但廟前戲臺熱鬧滾滾，人高興，推想著神當然也歡喜。故只要民間信仰存在，即使因外在因素而受壓抑，

但酬神戲的儀式價值在信徒心中永遠存在,時機恰當,即如冬眠的
胚芽,逢春雨而開展。

意義二,以選戲表達民意,以追戲抒發民情。四十多年來的金
門演藝,由勞軍團到藝術下鄉,金門民眾一直享有免費且高級的演
藝盛宴,但從另一個角度看,金門民眾也一直沒有選戲的權利;勞
軍團由軍方國防部決定要演什麼?藝術下鄉由官方文建會決定要演
什麼?直到80年代中期,酬神戲要演什麼?才由民眾當家作主。

80年代中期選擇聘請臺灣歌仔戲班,如明華園歌仔戲團、美雲
歌仔戲團等,並引發其後十年間的阿公、阿媽追臺灣歌仔戲熱。一
方面表達出金門人有能力聘請到臺灣一流的歌仔戲班來金演戲;一
方面抒發了金門人對臺灣文化的嚮往之情。而21世紀初的選聘福建
高甲戲班,如廈門金蓮升高甲戲團、廈門翔安高甲戲團等,引發福
建高甲戲熱。則一方面表達出金門人對小三通的企盼;一方面抒發
了金門人對福建高甲戲的念舊情懷。

四、永遠的戰地情人：鄧麗君

　　當代金門，島外來金的勞軍演藝一向榮盛，50-70年代，從臺灣來金的勞軍演藝主體為軍方藝工隊，一流的三軍演藝團隊必來戰地前線。進入80年代，隨著臺灣電視文化的與起，勞軍演藝主體亦變遷為官方三家電視臺。電視臺一年三節來金門盛大公演，其演藝型態，除了三家電視臺各組勞軍團外，並進入巨星＋電視臺的模式。

　　鄧麗君的戰地因緣即是巨星＋臺視的效應。鄧麗君勞軍金門多次，被視為永遠的戰地情人。

　　出生於臺灣的鄧麗君是80－90年代兩岸轉向和平時期的軍中情人。鄧父曾服務於國民黨軍隊，故鄧麗君對軍中弟兄有份特殊情懷。鄧麗君來金門勞軍五次，分別為1974年、1980年、1981年9月、1981年11月及1991年，其中，最具代表性者為1981年中秋節專輯《君在前哨》和1991年的《君再前哨》。[18]

　　1974年，鄧麗君隨演藝勞軍團首次來金，當時她只是眾星中的一員。

　　1980年10月，響應自強年，由美返國的鄧麗君，即隨同臺視勞軍團抵金，分別在南雄守備區和擎天廳作2場演出。二度來金的鄧麗君，已唱紅《何日君再來》、《千言萬語》等名曲。在每一場演唱會中，都以10餘首拿手歌曲慰勞三軍，不論是〈千言萬語〉、

[18] 鄧麗君五次來金詳情，見本論文第三章第一節〈二　來金演藝多元化〉。

〈小城故事〉，不論是〈海韻〉、〈臺灣好〉，柔柔的歌聲，甜美的笑容，固然風靡金門，戰地官兵的熱情回應，更讓鄧麗君感動不已，直言下次一定再來。尤其在南雄守備區演唱時，該部隊官兵把司令臺廣場擠得水洩不通，黑壓壓一片，大家熱情無比地聆聽鄧麗君的歌。鄧麗君還走到臺下，和戰士們同歌共舞，戰士們簇擁著她，全場一片歡樂、狂熱。

　　鄧麗君在金門演唱的同時，還為中央電臺錄音，向大陸同胞問好請安。第二次來金門的鄧麗君，對金門的感懷是：「樹又多了，一片碧綠，軍事設施更強固，建築物更現代化，阿兵哥個個年輕健壯，生龍活虎。」[19]

　　這一趟來金，不僅《金門日報》圖文大幅報導，特稿〈柔柔歌聲玉女情愛國敬軍不後人〉[20]臺灣各大報亦見圖文並茂，如《民生報》標題「鄧麗君金門勞軍受歡迎《千言萬語》一口氣連唱九首歌」。[21]

　　1981年，鄧麗君先後兩次抵金。那年，國防部全力支持臺視製作《君在前哨》中秋節專輯，鄧麗君以特製的海、陸、空軍全套軍裝行頭，費時一個多月，巡迴全臺灣勞軍演出，其中，金門行更成為全程的高潮。

　　9月，第三度抵金的鄧麗君，一方面為臺視秋節勞軍團助陣，一方面拍攝《君在前哨》專輯，返國的鄧麗君，一身戎裝打扮，包

[19] 《金門日報》，1980年10月2日、3日。
[20] 白胤高：〈柔柔歌聲玉女情　愛國敬軍不後人〉，《金門日報》，1980年10月4日。
[21] 《民生報》，1980年10月4日。

括全身軍便服，穿長統皮鞋，頭戴鋼盔，手持步槍，顯得雄糾糾，氣昂昂。

　　鄧麗君除了參與5日在金中守備區的勞軍晚會，6日，更全程參與臺視秋節勞軍團在小金門的演出，尤其在國光球場，數千軍民集聚，人山人海，鄧麗君以渾圓甜美的歌喉，連唱〈小城故事〉、〈何日君再來〉、〈你怎麼說〉三首歌，風靡全場，餘音繞球場。鄧麗君此行還上大膽、二膽島，共作7場演唱。[22]

　　多年以後，其兄鄧長富還常驕傲地回憶起在幾場別開生面的金門演唱會：「麗君搭直升機從天而降，舞臺則是由汽油桶搭建而成，現場軍士拿著手電筒揮舞，其盛況可能就是觸動後來大型演唱會中歌迷手拿螢光棒揮舞的靈感呢。」[23]

　　《君在前哨》專輯的製作，不但熱鬧了金門的新聞，《金門日報》追蹤報導，事後，《金門季刊》另以圖片為主，整理鄧麗君金門行。[24]《君在前哨》專輯的播出，更炒熱了臺灣媒體的「鄧麗君熱」，如《中國時報》以將近半版的圖文，特稿〈鄧麗君：今夜月圓，我們相聚〉[25]。除了臺視將《君在前哨》作為中秋節特別節目隆重播出外，專輯還相繼遠播至日本、韓國、香港等地，口碑載道，先後獲得新聞局、國防部的嘉勉、頒獎，並將鄧麗君在臺灣的

[22] 《金門日報》，1981年9月5日、6日。
[23] 《鄧麗君逝世紀念專輯》，臺視製作，2011年5月8日播出。
[24] 顏伯仁：〈愛國歌星鄧麗君金門勞軍行〉，《金門季刊》，第10期，1981年12月。
[25] 褚鴻連：〈鄧麗君：今夜月圓，我們相聚〉，《中國時報》，1981年9月12日第九版。

演藝聲譽推向頂峰，博得「軍中情人」的雅號。

　　1981年11月，鄧麗君第四度抵金。希望「為離島外的離島歌唱」，把歌聲帶到過去沒有到過的駐軍據點，剛由海外返國的鄧麗君在不願驚動臺灣媒體的情況下，靜悄悄地，以輕裝四度來到金門，《金門日報》標題「鄧麗君為償宿願再度抵金門與官兵同樂禁不住潸然淚下」。[26]

　　輕裝踏上金門的鄧麗君，走進馬山、草嶼、猛虎嶼、復興嶼、建功嶼，為「離島外的離島」、「前哨中的前哨」駐軍獻唱。

　　名花有主的消息正沸騰，官兵們紛紛問起佳期何時？婚後是否再演唱？嬌俏甜美的鄧小姐一一據實回答，並表示預定明年結婚，但她將永遠懷念戰地的三軍，也希望英勇的金門駐軍不要忘記她。因此，此次勞軍，除了鄧麗君盡情歌唱〈你說的〉、〈路邊的野花不要採〉、〈何日君再來〉等拿手歌曲外，官兵亦至誠為其合唱〈祝妳幸福〉、〈送妳一朵鮮花〉，臺上臺下，同唱共樂，令多情的鄧小姐在歌聲中忍不住流下幸福、感動的眼淚。[27]

　　1991年3月，長年在外、已成就為國際巨星的鄧麗君，悄然返臺休假。在臺灣已不再公開演出的鄧麗君除了赴臺灣空軍基地與官兵同樂外，基於個人的強烈意願，她主動要求再次抵金製作《君再前哨》專輯，以延續其1981年《君在前哨》的情緣，並執意以親切的小型演出，與戰地官兵們同聚歡唱。

[26] 顏恩咸：〈鄧麗君為償宿願再度抵金門〉，《金門日報》，1981年11月25日。
[27] 參考《金門日報》，1981年11月24日、25日。
　　《金門季刊》10期，〈愛國歌星鄧麗君金門勞軍行〉，1981年12月第16－19頁。

鄧麗君下榻于金門新建的迎賓館,《金門日報》標題「鄧麗君的歌聲甜美如昔!十年後重臨戰地‧依然受到官兵熱烈歡迎」。[28]

鄧麗君除了抵鵲山教練場與部隊官兵同歌,還在迎賓館KTV中心與女青年工作大隊隨興溫馨同歡。一曲曲的拿手老歌獲得官兵如雷掌聲,鄧麗君直呼:「官兵太可愛了!」並感性表示,前年她參加在香港所籌辦的《悼念六四天安門演唱會》,現場呈現一片淒涼的景象,當時她很直覺地懷念起金門,因為金門前線的官兵讓人感覺格外有安全感和親和力。

8日,鄧麗君身著一套金防部為她準備的軍服,英姿煥發地巡禮戰地,拍攝專輯,包括八二三紀念碑、毋忘在莒勒石、觀測所、播音站等地,相遇的官兵紛紛以她的歌曲熱情呈獻,讓鄧麗君感動不已。報社特稿〈鄧麗君的歌聲甜美如昔!十年後重臨戰地依然受到官兵熱烈歡迎〉。[29]

2010年,金門迎賓館新修,變身為戰地和勞軍文化展示館,其勞軍活動即以鄧麗君為主角,保留鄧麗君客房,闢有鄧麗君展示專區,館中長期播放《君在前哨》的錄影帶,以感念這位「永遠的軍中情人」。

活躍於80−90年代國際歌壇的鄧麗君,不僅是永遠的軍中情人,也是永遠的金門情人,她「永遠」的地位是如何建立起來的?又呈現出什麼時代意義?

其一,和平的兩岸,臺灣的小鄧。

28　巫明璋:〈鄧麗君的歌聲甜美如昔〉,《金門日報》,1991年3月9日。
29　《金門日報》,1991年3月7日、8日。

　　鄧麗君當紅於80－90年代，那時的兩岸關係已因停止炮擊、開放探親而轉向和平，兩岸由軍事對峙轉向「一國兩制・和平統一」與「三民主義統一中國」的政治對峙，金門成為「三民主義模範縣」。紅遍香港、日本、東南亞的臺灣歌星鄧麗君，成就了華人流行音樂的指標性地位，她柔美的歌聲甚至悄悄進入中國大陸，「小鄧」成為兩岸人的共同昵稱，鄧麗君成為兩岸共同熟悉的藝人。鄧麗君的勞軍行，範圍遍及臺澎金馬，錄影帶的播出更遠至海內外，除了歌聲動聽、外貌甜美的個人魅力外，也常被解讀為臺灣的符號代表。

　　其二，開放的金門，長伴的音影。

　　80－90年代的金門，逐漸走向開放，交通上有了民航機，資訊上有了電視轉播站。透過書報、唱片、錄音帶、電視節目等，金門的演藝資訊幾乎與臺灣同步，尤其是電視流行歌曲，軍區、市區，有人聲的地方就有歌聲。因此，當電視歌星一年三節來金勞軍時，時間上雖僅三天、五天，掀起一陣熱潮即走人，但在軍士們的心目中，她們的歌聲借著錄音帶卻是長伴左右的，她們的形影也可常在電視上相遇。因此，崔苔菁、甄妮等的美貌滿足了無數軍士的夢幻，鄧麗君、鳳飛飛的溫柔歌聲安慰了無數軍士的心靈，她們不僅是臺灣的軍中情人，也是戰地的情人。

　　其三，先端的科技，念舊的情懷。

　　進入21世紀，借著錄影帶的傳播，去世十多年的鄧麗君，她的歌影仍鮮活在歌迷的心中，故有「永遠的軍中情人」之譽。2010年，由迎賓館新修而成的金門勞軍文化展示館，不僅保留了鄧麗君

曾下榻的客房,播放室更長期放送《君在前哨》錄影帶,這些措施更穩固了鄧麗君在金門「永遠」的情人地位。

　　永遠的金門情人鄧麗君,其地位的建立,固然要拜先端傳播科技之賜,因為簡便的播放作業、舒適的播放空間等等條件,才能讓鄧麗君甜美的音影得以一再重現,但更關鍵的因素是:鄧麗君對金門戰地的情有獨鍾讓金門人引以為傲。90年代,鄧麗君以製作《君再前哨》的行動來表達她對金門的念舊,進入21世紀,金門軍民亦藉勞軍展示館來感念鄧麗君對金門的曾經厚愛。

第四章　兩岸三地大舞臺

■ 浯江舞蹈團

第一節　金門本土
90年代後，金門本土演藝覺醒

▌金門南樂交流活動

▌金門少年合唱團　　　　　　　　　▌軍民聯歡晚會

一、傳統戲曲古調新唱

　　90年代，蘇聯瓦解，東、西德談判統一，國際政治進入後冷戰時期。順應時代潮流，臺灣社會開放黨禁，解除戒嚴。兩岸關係繼續往和平方向進展。1992年11月7日，金馬終止戰地政務。

　　戰地政務終止，還政於民，也還演藝於民。還政於民，縣政主軸為「觀光立縣・文化金門」；還演藝於民，縣府演藝有了本土意識的覺醒。縣府除了主辦節慶聯歡的演藝外，配合文建會的藝術下鄉活動，企畫金門文藝季、觀光節，鼓勵本土演藝社團的演出。

　　金門本土演藝意識覺醒，縣府大力扶持金門本土演藝的發展，硬體設備與人才培育二者並進，一方面建設現代化的社教館演藝廳，一方面獎助學校、民間演藝社團的發展。既扶持傳統演藝的再生，也鼓勵現代演藝的萌芽，於是南管、管弦樂、舞蹈等演藝社團紛紛成立，百花爭萌。

　　金門本土演藝團體在金門文化工作團裁撤之後，正處空窗期，縣府大力支持學校和民間演藝社團，鼓勵他們回歸鄉土，薪傳傳統演藝，也鼓勵他們敞開視野，迎接現代演藝。

　　金門傳統演藝以南管和閩南戲劇為主。

　　金門的南管史，以清中葉、民國抗戰前為盛，稱全民音樂。50年代的激戰，60－70年代的單日炮擊，雖中斷了閩南戲劇的舞臺演出，並未影響南管在金門民間的休閒酬唱。但新一代的孩子，入國

民學校接受現代教育後，南管和年輕人關係疏遠。80年代後，南管的吟哦聲已隨著歲月逐漸老化，成為廟口的老人音樂。

1992年4月底，在李國俊教授的牽線下，彰化員林高甲戲曲團，在半獲文建會經費補助的情況下抵金演出酬神戲。陳水在縣長特往城隍廟觀賞，並和李教授交換意見，希望他能幫家鄉做些薪傳計畫，讓已日漸沒落的南管、鑼鼓唱、宋江陣等傳統民俗文化，能在金門地區加以發揚光大。[1]於是回歸鄉土，薪傳傳統演藝的計畫出爐了！學校社團、民間社團並行發展。

學校社團方面，如金沙國小南管研習社於1993年6月成立，招收四至六年級的學生30多人，由李國俊、陳玉君、陳金潭等老師共同指導，每年寒、暑假舉行短期集訓，並在校園舉行成果發表會。曲目包括〈山不在高〉、〈三千兩金〉、〈感謝公主〉等。成立一年多，沙小南管研習社即走出校園，參與金門地區民俗才藝觀摩、金沙假日文化廣場演唱、全國文藝季水頭厝風情南管演唱等活動，打出知名度，並赴臺北市立兒童音樂中心廣場及大直國小演出，獲得各界讚賞。1995年，金沙國中南管研習社成立。

民間社團方面，如1996年，行政院文建會推展全國性《民間藝術保存傳習計畫》。《金門鼓吹樂保存傳習計畫》和《金門傳統音樂研習計畫》是其中兩個子項目。這兩項計畫的推動，直接影響了金門傳統演藝的發展。計劃主持人李國俊，協同執行人許銘豐。1999年，在傳習計畫下，金門樂府傳統樂團成立，是金門第一個正

[1] 《金門日報》，1992年4月28日。

式立案的演藝團體，團員以公教人士為主，年年配合地區節慶，作傳習成果發表會。如1999年5月《鼓吹・京劇・南管樂》薪傳之夜，在社教館演藝廳登場，即由金門樂府傳統樂團和中正國小鼓吹樂團聯合獻演。

金門閩南戲班始於40年代，有金沙南劇社、金寶春高甲戲班、烈聲閩劇團等，後因戰亂，金寶春九甲戲班消逝於古寧頭戰役，金沙南劇社消逝於八二三炮戰。60年代，政府提倡地方戲，有莒光閩劇社、麗英歌劇團風光一時。但社會變遷，地方戲失去觀眾，70年代末，劇團皆不解而散。

90年代，在薪傳計劃下，時而有再生閩南戲劇的活動。

高甲戲方面，如1996年7月，金沙國小暑訓高甲戲研習營，學唱《陳三五娘》，希望沙小在南管的基礎上，再學高甲戲。歌仔戲方面，如1991年起，麗英歌仔戲團老團長陳為仕不計代價，付出時間和精力，走入金鼎國小、金沙國小、湖埔國小、開瑄國小等社團指導歌仔戲。

二、現代演藝萌芽了

《金門縣志》記載：

> 國軍守島後，以健武為尚。……音樂歌舞之風盛行，男女青
> 年，多能輕歌曼舞，所歌之歌，大抵為戰時所流行者，如反
> 共歌曲、愛國歌曲及電影插曲等。所舞之舞，大抵為團體性
> 之民族舞蹈。[2]

　　在駐軍康樂的啟蒙下，金門現代演藝向來以音樂為主（包括
歌唱和樂器演奏），舞蹈為輔。50年代，隨軍隊駐金門的康樂隊眾
多，島上歌聲與炮聲齊揚，除了流行歌曲、戰鬥歌曲之外，還有金
門之歌。70年代，政委會邀請名作曲李中和主編《金門之音》，諸
名家為金門作新詞譜新曲，傳唱於軍中和學校，甚至在臺北市舉行
數次金門之音合唱會，成為一段樂壇盛事。[3]後來的金門政戰隊、金
門文化團亦多以歌唱為主，舞蹈為輔。

　　終止戰地政務後，地區演藝活動完全由縣政府承辦，本土藝文
人士嘗試獻藝，演藝活動頻繁，節目少了點軍旅的剛健味，多了點
地方的柔情。

[2] 《金門縣志》卷三〈人民志〉，金門縣政府印行，1992年，第438頁。
[3] 《金門縣志》卷三〈人民志〉，金門縣政府印行，1992年，第441頁。

　　歌唱方面，如1997年5月，《母親節音樂會》在社教館演藝廳登場，以歌聲表揚母愛，用音樂頌讚親恩，表演者，除了金門地區的中正國小合唱團、金城國中合唱團、金門縣合唱團外，還有臺灣音樂大師黃友棣坐鎮鋼琴伴奏，詩人沈立的誦詩，女高音盧韋理的獨唱，皆令聽眾耳目一新。[4]

　　金門的樂器演奏以管弦樂、鋼琴為主。80年代以前，金門高中、農工職校、沙中、城中等校的軍樂隊先後成立，皆聘軍中教官指導。80年代，湖中成立管弦樂隊。

　　進入90年代，金門實驗管弦樂團成立，首任團長許銘豐，指揮李永舜。1994年中秋佳節，金門實驗管弦樂團在莒光湖畔獻藝，這是金門地區首次的管弦樂團演奏會，演出一炮而紅！[5]以1995年為例，金門實驗管弦樂團的三次演出，一次比一次規模盛大；3月慶祝建縣80週年，樂團在金中中正堂舉辦首演音樂會，曲目包括〈掀起妳的蓋頭來〉、〈西風的話〉、〈小毛驢〉等；9月中秋佳節，樂團即進入新落成的社教館演藝廳獻藝，聲勢大增；12月歲末，樂團作年度第三次的演出，特邀青少年管樂團、青少年國樂團共襄盛舉，以堅強的陣容，興旺的人氣，掀起地區管弦樂熱潮。[6]

　　1995年，城中軍樂隊轉型城中管樂團。1996年，金中管樂團成立。並從此年起，縣府積極輔導地區音樂營活動，配合學生寒、暑假，有冬令營、夏令營，集訓後在社教館演藝廳作成果發表會。如

[4]　《金門日報》，1997年5月11日。
[5]　《金門日報》，1994年9月20日。
[6]　《金門日報》，1995年3月18日、9月2日、12月23日。

1997年8月，金門管弦樂夏令營成果發表會，除了陳廷輝、侯宇彪等老師專程抵金，全程指導外，並邀來臺北樂藝管弦樂團、臺北青年管樂團配合聯合演出，除了交流，更壯聲勢。

70年代，金門猶是鋼琴沙漠。進入90年代，金門才開始有讓孩子學鋼琴、買鋼琴的風氣，也開始有本土的鋼琴演奏會。如1995年12月，陳惠雯、陳淑敏鋼琴演奏會，在社教館演藝廳登場，以兩人聯彈方式和一部鋼琴對話。曲目包括〈韓德爾：希巴女王的蒞臨〉、〈布拉姆斯：華爾滋〉、〈喬伯林：飛絮曲〉等。

此外，1998年，張慧玲首開風氣之先，在金門成立兒童舞蹈班，每年舉辦舞展。如1999年12月，為慶祝陳縣長就職2週年，《舞向千禧──張慧玲舞展》在社教館演藝廳登場，張慧玲帶領著大小舞者，亮麗演出，舞碼包括〈金色孔雀〉、〈高粱美酒〉、〈椅我之間〉等。

總之，90年代，隨著戰地政務的終止，開放觀光，金門的本土演藝意識覺醒了！不但是傳統戲曲古調新唱，現代演藝也紛紛萌芽。

三、本土演藝走出金門

　　1949年後，金門閉鎖，本土演藝能走出金門者，只有60年代的莒光閩劇社、70年代的金門政戰隊、80年代的金門文化團。90年代，金門開放觀光後，掀開戰地神秘面紗的金門，它需要走出島外，認識島外，也讓外人認識它。

　　進入21世紀，金門本土演藝隨著縣政腳步，積極地走出金門，東向臺灣、西進大陸。其中，金城國中管樂團參加嘉義管樂節的交流演出，跨出漂亮的第一步;金門國樂團赴臺競技，以優勝的佳績堂堂進入國家級藝術殿堂演奏;金門少年合唱團以《閩南風·海峽情》為平臺，走遍八閩。

　　1999年1月，金城國中管樂團在指揮李永舜的帶領下，正式赴臺參加第七屆嘉義市管樂節，隆重演出，載譽返金，鄉親振奮。此次獲邀演出的40支管樂團，包括日本、香港，都是高中以上學校或社團，只有4支國中小管樂團，而此四小中，又只有城中未曾出洋過。因此，以此十足本土的城中管樂團，能夠作高水準演出，實令與會樂界刮目相看。

　　城中管樂團演出曲目包括〈節慶與榮耀〉、〈大河〉、〈英格蘭民歌〉等。《金門日報》標題〈赴臺處女秀樂團一鳴驚人〉表示讚美，社論更以〈讓金門音樂文明在海外展現〉表達期許。[7]

[7]　《金門日報》，1999年1月。

　　再接再勵，2000年1月，由金中、城中學生所組成的金門聯合管樂團，應邀再前往臺灣嘉義參加《2000年亞太管樂節》，與國內外數十支管樂團體同臺演出。金門聯合管樂團充滿青春熱力的表演方式，不僅獲得滿堂采，也讓與會各界嘉賓耳目一新，對這支來自戰地前線的樂隊刮目相看。二次帶隊的楊清國校長再三肯定：「藉著表演，一方面讓同學們眼界大開，一方面也讓各界人士，了解到金門的本土聲音，了解金門本土音樂工作者的辛勤耕耘。」[8]

[8] 《金門日報》，2000年1月。

四、金門國樂團赴臺競技

　　轉型、深耕數年的金門青少年國樂團，於2006年邁開大步，赴臺不僅為交流，更為競技，參加全國學生國樂比賽，並寫下年年佳績的演藝傳奇。

　　2006年3月底，金門高中和金城國中國樂團，赴臺參加全國學生國樂比賽，初次競技，即得名次，師生信心大增。高中組獲大團第二名，指定曲〈歡樂中國節〉，自選曲〈夏日裡的舞蹈〉。國中組獲大團第三名，指定曲〈羽調〉，自選曲〈太行印象〉。

　　2007年3月底，金門青少年國樂團成績更亮眼，金城國中獲得雙料冠軍，一為大團國樂合奏特優，指定曲〈酒歌〉，自選曲〈夏〉；一為小團絲竹室內樂合奏特優，指定曲〈春郊試馬〉，自選曲〈絲竹新韻〉。中正國小大團合奏優等。不僅師生感奮，連鄉親也欣喜。

　　在佳績的加持下，2007年7月27日，金門國樂團和臺北簪纓國樂團，聯合在國家音樂廳演出，大合奏〈慶典序曲〉、〈月兒高〉等。

　　這是金門推動國樂四十五年來，首度進入國家級音樂廳，團員興奮，旅臺鄉親更是熱情相挺，到場買票欣賞。金門詩人鍾馗在《浯江副刊》為詩〈喝采〉：

音樂比賽中你們屢屢讓臺灣驚艷　你們曾西進廈門海滄泉州
　　你們也曾東渡臺北中山堂……孩子們，去吧　讓世人知道
當年用肉身擋炮彈的祖輩父輩　在半世紀後也可以培養出這
般的國樂團　讓祖輩父輩的悲情化為樂章……[9]

[9]　《金門日報》，2007年7月20日。

五、金門少年合唱團走遍八閩

　　金廈小三通，金門與大陸交流腳步加速，在兩岸文化先行的政策下，金門本土演團循此路線，積極西進大陸福建。最早登陸的是傳統高甲戲的朝聖之旅，最積極者為金門少年合唱團的《閩南風‧海峽情》。

　　2001年12月，金門古寧頭高甲戲研究社應福建泉州市高甲戲團之邀，參加其50週年團慶。高甲戲研究社以專案方式，搭乘民營大洋十一號直航廈門和平碼頭，活動為期8天。此為金廈小三通以來，金門演團首度受邀赴福建交流。

　　2002年，肩負兩岸交流任務的金門少年合唱團組成，並以《閩南風‧海峽情》為閩、金演藝固定的交流平臺。該團不斷擴展兩岸合作關係，並帶動管樂、舞蹈等其它演團相繼以交流、學藝、競技等不同目的，紛紛跨足大陸。

　　由2001年至今，金門少年合唱團幾乎年年參加《閩南風‧海峽情》活動。

　　2002年8月，組訓甫4個月的金門少年合唱團，在音樂協會理事長許能麗的領隊下，首次出發前往大陸廈門、漳州、泉州，進行為期8天的音樂交流，並參加第三屆《閩南風‧海峽情》。該活動以閩南方言童謠大匯唱為主題，以加深少兒對閩南傳統文化的認知。金、廈、漳、泉四地4百多名青少年，巡迴廈、泉、漳三地，進行

了童謠匯演，科普旅遊，民俗參觀，南音欣賞等活動。

金門少年合唱團首次赴福建交流演出，係以小小生活劇場《來去金門　點仔點叮噹》推出歌謠組曲，內容包括〈番薯情〉、〈秀才秀才騎馬弄弄來〉、〈草螟仔〉、〈來去金門〉等歌曲，組曲以或唱或唸的方式，搭配舞蹈、穿插劇情即興演出，其生動活潑的表演形式馬上受到大陸的熱烈歡迎。

2003年第四屆《閩南風‧海峽情》，首次由福建青少年宮協會與金門社教文化基金會合作主辦。活動通過兩岸四地青少年同游金、廈、漳、泉、福五地，進行了交流匯演。

先是8月上旬，馬可波羅號滿載著福建青少年宮96名師生首次至金門。在金門的三天活動裡，金、廈、漳、泉四地小朋友獻唱南音、齊奏二胡、表演武術、雜技，木偶等。然後，8月中旬，金門的80名師生來到福建，在廈、漳、泉、福四地與其青少年同臺演出。金門少年合唱團在泉州演出期間，以純真活潑的演出形式和內容，獲得熱烈迴響，成功扮演了和平音樂小天使的角色。

2005年第五屆《閩南風‧海峽情》，金、廈、漳、泉州暨江西贛州青少年團隊，巡迴廈門、閩西龍岩、漳州華安等地交流演出。金門少年合唱團第推出音樂舞臺劇《火金姑的願望》及童謠組曲等。李縣長特別叮嚀：「希望團員藉音樂舞臺劇的演出，把金門帶出去，將友誼帶回來。」

音樂劇《火金姑的願望》由15首歌曲連串而成，包括〈月亮月光光〉、〈搖嬰仔歌〉、〈大胖呆〉、〈羞羞羞〉、〈火金姑〉、〈百家春〉、〈思念故鄉〉、〈月光暝〉、〈一粒米〉、〈客家本

色〉、〈歌聲與微笑〉、〈牛犁歌〉、〈點仔膠〉、〈一點露〉、〈我們永遠是孩子〉，演唱時間長達23分鐘。

2008年4月第八屆《閩南風·海峽情》。《兩岸青少年文藝交流晚會》先在金門文化局登場，金門國小學生與廈門青少年宮小朋友同臺飆歌飆舞。巧的是，此次兩岸小朋友不約而同地選上朝鮮舞，產生有趣的撞舞事件。隨後，金門青少年樂團、合唱團赴大陸廈門等地交流演出。

《閩南風·海峽情》活動原由福建省青少年宮協會發起，廈門、漳州、泉州三地青少年宮共同承辦，為一跨地區性的少兒文藝交流活動。首屆於2000年舉辦，2001年首邀臺灣高雄的學生參與，2002年金門組少年合唱團首度參與，2003年福建、金門首次合作規劃辦理，2004年福建青少年首次來金門，2007年臺灣臺北的學生首次參與，多屆下來，在兩岸的青少年演藝交流上，此活動已有許多第一次的突破。

活動目前已由金、廈、漳、泉閩南金三角共同籌辦，成為兩岸青少年重要的藝文交流平臺。金門縣政府以每年約新臺幣20萬的經費，依互惠、對等的原則，用閩、金合辦的模式積極參與此活動。不僅讓金門的孩子踏上福建，也讓福建的孩子踏上金門，由彼此陌生、驚歎的演出，到不約而同的撞舞，其背後的意義正是兩岸青少年文化差異的縮小。故《閩南風·海峽情》對推動兩岸青少年的藝文交流，推展閩南文化的薪傳，可謂小兵立大功。[10]

[10] 《閩南風·海峽情》活動，除參考《金門日報》外，並參考《2009金門縣政府重大施政成果專輯》、大陸網站http://www.xmqsng.com.cn/Article/386.aspx。

六、蛻變為音樂島的金門

　　進入21世紀，本土演藝在金門，繼續著90年代的發展，傳統演藝由再生而轉型，現代演藝由萌芽而開花；蓬勃的演藝活動，讓戰地蛻變音樂島！

　　金門傳統演藝的轉型，以古樂的成效最大，有南管、國樂。

　　南管方面：在《金門鼓吹樂保存傳習計畫》和《金門傳統音樂傳習計畫》的帶動下，金門的南管風氣有了回溫。在眾多南管樂社中，1999年立案的金門樂府傳統樂團以新秀的姿態崛起，積極為古樂彈唱新聲。如2003年2月，該樂團在高雄科技大學金門分部開辦南管、鑼鼓、二弦等班別，招收初習新生，從最基礎入門講解演練，培養新秀，並於2004年底起，配合各社區節慶作成果發表會，千載清音，悠揚島上。

　　2003年12月，歲末寒冬，縣立文化中心邀集金沙鎮弦管社、斗門南樂社、金城南樂社等，在金沙鎮公所聯合推出《迎春接福——南音大會唱》活動。金門南管人口大會合，輪番上臺演唱膾炙人口的〈行到涼亭〉、〈聽見杜鵑〉、〈共君斷約〉等，熟悉的曲目引動大家的同歡共樂。

　　國樂方面：50年代，金城國中國樂團即已成立，70－80年代，一直由呂小梅指導。90年代後，王金國將其重新改組，禮聘黃光佑專程由臺來金指導，常和臺灣樂團合作演出。例如1996年2月，在

社教館演藝廳推出《新年樂國樂演奏會》，即由金城國中國樂團與教育部7位實驗國樂團指導老師聯合演出。

2003年9月，經過兩年多來的深耕和轉型，金城國中國樂團以《羞答答的玫瑰・靜悄悄地開》為主題，在社教館演藝廳舉辦首次公演，推出大合奏、大提琴二重奏、四重奏、絲竹樂等節目，曲目清新悅耳，一新金門民眾對傳統國樂的印象。

以金城國中國樂團為班底，金門國樂向下深耕中正國小，向上延續金門高中，聯合三校共組金門青少年國樂團。除了年度成果發表會，國樂團以每年3月全國的學生音樂比賽為目標，積極進軍臺灣，賽前在金門先作公演。

如2007年2月，金門青少年國樂團在文化局演藝廳的公演曲目，包括金門高中合奏〈南山月〉、〈密林深處〉，金城國中合奏〈酒歌〉、〈絲竹新韻〉，中正國小合奏〈臺灣追想曲〉、〈丑弄〉，國中與國小合奏〈夏〉、〈春郊試馬〉等。6月，國樂團的年度成果發表會，除了例行的大小團合奏外，更進一步，特地安排了2位高中生、4位國中生和4位國小生的獨奏。

2008年1月，金門青少年國樂團130多人，以《冷香・驚夢・燭花紅》為主題作賽前公演。除了陣容龐大外，曲目有〈歡樂中國年〉、〈夏〉、〈絲路駱駝〉、〈密林深處〉、〈天山之春〉等，難度較高，挑戰性較大。許多畢業在臺升學的國樂學長，聞訊都主動回金幫忙舞臺作業，展現國樂薪火相傳感人的一面。

至於金門現代演藝一向以音樂為主，舞蹈為輔。音樂有歌唱、樂器演奏、歌舞劇，百花齊放。

（一）音樂

1.歌唱

2000年後，縣府輔導的合唱社團，除老牌的金門縣合唱團外，2002年新增金門少年合唱團。此外，民間的流行歌手、流行樂團興起，有王美蓮、59度樂團、赤后樂團等。歌唱活動多采多姿，有以合唱為主者，如2004年2月春之頌音樂會；有以獨唱為主者，如2004年7月夏之旅音樂會；有以流行樂為主者，如王美蓮金門音樂會。

大型的節慶聯歡晚會採綜藝性質，由本土演藝和外邀臺灣演藝合作演出。如離島運動會《選手之夜》、跨年音樂會、端午敬軍音樂會、溪邊海洋音樂祭、海泳晚會《海上仙洲樂飄香》等。以2006年第一屆離島縣市運動會的《選手之夜》為例。金門籍的歌手黃永德、王美蓮、于冠華、59度樂團等，以歌聲歡迎遠道而來的澎湖縣長、連江縣長和選手們。晚會的壓軸，為臺灣閩南語歌手孫淑媚和謝金燕。

2.樂器演奏

以管弦樂為主。2000年後，金門青少年管弦樂的歲末演出、夏令營成果發表會，已發展為學校社團常態活動。如2007年8月，青少年管弦樂團夏令營經過五天緊湊的集訓後，以多團多指揮的集大成方式作成果發表會，演出分為管樂合奏A團，指揮陳彥廷；管樂合奏B團，指揮何佶；新聲管樂團，指揮陳順發；青少年弦樂團，指揮許銘豐；青少年管弦樂團，指揮侯宇彪。

（二）舞蹈

2002年，張慧玲的舞蹈班發展為金門縣浯江舞蹈團。在縣府的支持下，年年舞展《舞動的精靈》，且屢有新作發表。

如2002年10月，大手牽小手《我們》，2004年12月，浯江舞蹈團成果展，皆在社教館演藝廳演出，舞碼包括：〈高粱美酒〉、〈美人魚〉、〈娃娃圓舞曲〉等。小小舞者動作活潑，舞衣漂亮，吸引許多家長的熱情捧場和贊助。

2006年6月，浯江舞蹈團更走出演藝廳，作首次的島內巡迴演出，舞遍金沙運動場、金湖籃球場、金城總兵署等地。2008年11月底，浯江舞蹈團在文化局演藝廳作十年回顧盛大公演，演出舞碼包括〈武魂〉、〈夜空〉、〈布布恰恰〉、〈冬陽〉、〈睡美人選粹〉等16個代表作。滿座的觀眾，熱烈的掌聲，除了肯定浯江舞蹈團十年來的耕耘有成外，更難得的是，作為金門唯一的半職業演藝團體，十年的專業經營，浯江舞蹈團提供了一個可貴的金門本土演藝的經營模式。[11]

（三）歌舞劇

70年代的金城政戰藝工隊，80年代的金門文化工作隊，他們已發展出一套載歌載舞的金門節目，其中不乏《英雄島》類的小型歌舞劇。90年代，為迎接耶誕節，金門天主教會的育英托兒所會帶幼兒演《聖誕故事》歌舞劇。進入21世紀，縣府積極推動排演一齣能從民間角度來傳述金門當代滄桑的歌舞劇，2006年的《英雄組曲》

[11] 金門演藝社團皆由政府輔導，僅收象徵性會費，不作商業演出。浯江舞蹈團以才藝班成員為主，雖不作商業演出，但才藝班是商業經營。

歌舞劇於焉誕生。

此新編歌舞劇由臺灣的郭孟雍導演、作曲，岳清清作詞，金門合唱團、金門少年合唱團、地區舞者擔綱表演。劇情寫金門島上的濃烈高粱酒、鋼刀意志、麵線柔情等。2006年10月，在文化局演藝廳連續推出3場公演，除了現化感的舞臺設計帶給觀眾全新的感受外，舞臺上的歌者、舞者，堪稱金門本土演藝精銳的一次大團結。[12]

21世紀，新時代來臨！除了傳統演藝的轉型，現代演藝的開花，年輕人還想嘗試點另類演藝，於是，金門也引進熱門街舞、社區劇場等，並設計出和平愛體驗營的活動。

熱門街舞的表演，如2006年12月，縣府與金門酒廠在總兵署前廣場合辦觀摩賽，包括軍旅、高中、高職、國中等所組成的11隊舞林高手，齊聚一堂。社區劇場的表演，如2008年7月，金門社區劇場種子教師培力營公演。而和平愛體驗營，以體驗戰地政務時期的軍事生活為主，活動內容不限演藝，但其蛙人操舞，竟然大受年輕人歡迎，成為體驗營的招牌節目。

進入21世紀，由戰地蛻變為音樂島的金門，它的本土演藝呈現出下列特色：

（一）一校一才藝，一人一樂器

金門本土演藝以社團為主，主要扎根於學校。金門每年舉辦教孝月音樂觀摩和民俗才藝觀摩，在此兩個地區常態性演藝活動的

[12] 《金門日報》，2006年10月1日、14日、28日。

引導下，縣府每年投注臺幣千萬元，輔助地區學校發展「一校一才藝、一人一樂器」。如金沙國小的南管、開瑄國小的二十四節令鼓、金鼎國小的扯鈴等等，都是具有相當特色的校園演藝。

學校演藝社團基本的運作模式為：人力方面，招收學生，提供樂器或自購樂器，給予免費的學藝訓練，並聘請臺灣師資來金指導，金門師資擔任助教和行政管理；經費方面，平時以學校社團方式運作，冬令營、夏令營的集訓，島外的交流、競技，縣府另編經費大力支持。

（二）傳統演藝轉型締造傳奇

傳統演藝的再生，除了金門樂府傳統樂團以新秀崛起、薪傳南管外，金城國中國樂社改組轉型為金門青少年國樂團，更締造了一個金門的演藝傳奇。金門青少年國樂團自2006年起參加臺灣音樂比賽，屢獲佳績，並進入國家音樂廳演出。其傑出表現的因素可歸納為：一者，黃光佑、王金國的熱情領導；二者，家長後援會的積極力挺；三者，進軍臺灣的企圖心強烈；四者，縣政府的政策配合。因此一群原本並不出色的孩子，在樂團的積植引領下，一個個自信地走上舞臺，接受觀眾的掌聲。

（三）現代演藝百花齊放

金門現代演藝的發展，已由萌芽走向開花，演藝配合節慶、研習成果發表會，成為常態性的演出。如管弦樂藉由學校社團培訓，每年寒暑假有音樂營。又如浯江舞蹈團每年作《舞動的精靈》公演。縣府還創作出一部臺灣編導、金門主演的《英雄組曲》歌舞劇。此外，熱門街舞新興，社區劇場初試，加上戰地蛙人操等另類

表演，金門現代演藝呈現百花齊放的盛況。

（四）演藝社團隨縣政走出金門

2001年金廈小三通後，金門演藝社團隨著金門縣政走出金門島，東向臺灣與西進大陸並行。東向臺灣由交流始，如1999年起金門青少年管樂團參與嘉義管樂節；後進展為競技，以參與比賽為主，如2006年起金門青少年國樂團參加臺灣音樂比賽。西進大陸則一直以交流為主，如2002年起金門少年合唱團以《閩南風‧海峽情》為平臺，走遍八閩。

七、金門縣府演藝

　　90年代，終止戰地政務後的金門，積極尋求它的新定位、新出路。首任民選縣長陳水在確立「觀光立縣‧文化金門」的縣政主軸，接任的李炷烽縣長繼續推動「讓兩岸認識金門‧讓金門走向世界」的縣政目標。

　　21世紀後，縣府演藝配合觀光縣政，大力推動觀光演藝，企畫大型節慶聯歡、金門國際文化藝術節等活動。

　　大型節慶聯歡以流行歌舞為主。節慶聯歡的演藝類型採綜藝性質，強調勁歌熱舞、舞臺聲光。有時為求推銷金門，甚至不惜重金禮聘臺灣大牌歌星。

　　如2002年中秋節，縣府舉辦《醉戀金門‧千里嬋娟——兩岸中秋海中會》，金門的太武輪和廈門的新集美號在金廈海峽中線登場，金門縣長和廈門副市長互贈高粱酒和大月餅，金城海濱公園同步舉辦月光晚會，主持人陶晶瑩、許效舜，藝人歌壇天后張惠妹、偶像歌手陶喆、王力宏、許慧欣、閩南語歌王洪榮宏、閩南語歌后黃乙玲等。月光、海光、燈光，群光輝映，巨星雲集，歌舞歡騰，引爆出金門最耀眼的中秋夜。

　　戰地金門，老兵們的流金歲月成為一段特殊的當代史，故除了一般性的民俗節慶、縣政活動慶典外，在金門，戰役的紀念物、紀念日也被刻意地包裝慶祝，邀請老將老兵重返金門，熱絡觀光。如

2003年，為慶祝戰地精神地標莒光樓的重新開幕，在金門高中大禮堂舉辦《懷念金曲之夜》晚會，邀請老牌歌星美黛、于櫻櫻、原野三重唱等，演唱扣人心弦的老歌金曲，有郝柏村、許歷農、胡璉遺眷等老將老兵，齊聚一堂，共同緬懷走過五十年烽火歲月的莒光樓。

　　金門國際文化藝術節以國際化為號召。2004年，縣府文化中心升格文化局後，除了一般性的藝文活動，文化局更企畫出大型的金門國際文化藝術節。每年十月份舉辦，為期一個月，以每星期的週五至週日為活動日，透過經紀公司，廣邀中外演藝團體十數個前來金門。

　　藉著金門國際文化藝術節，李炷烽縣長表達出金門要與國際接軌的企圖心：「我們有信心，金門雖小，但只要不故步自封，一定能和世界接軌，走向國際舞臺。」[13]首任文化局長李錫隆更一再指出：「李縣長主政以來，非常重視金門的文化活動，該局配合推動各項藝文活動，以2005年為例，就有142項藝文活動，平均二、三天就有一項。」[14]「文化藝術節的舉辦，除了能充實島民文化內涵，提升文化視野，並有發揮帶動觀光效果，推展有其必要。」[15]

　　2004－2009年，金門國際文化藝術節連續舉辦了六屆，連續六屆的金門文化藝術節舉辦下來，縣府從「做中學」來探求金門演藝的新方向：

[13]　《金門日報》，2004年10月31日。
[14]　《金門日報》，2006年2月24日。
[15]　《金門日報》，2008年9月19日。

首屆初立活動模式。開幕典禮在晚間的莒光樓前舉行，由本土的金門傳統樂府開場。隨後，臺北慶和館醒獅團、神奇傑克的川劇變臉秀熱場，最後以巴西森巴舞團壓軸。

第一個活動日，有愛爾蘭樂團、傑克小丑魔術雜耍團等，在金寧慈堤、金城模範街作戶外演出。舞工廠舞團在縣文化局演藝廳表演，有愛爾蘭式、美國式、英國式等不同國度不同風格的踢踏舞，有賀連華熱情奔放的佛朗明哥舞，並邀大朋友、小朋友上臺現學現賣，踢踢踏踏，同臺歡樂。

第二個活動日，有傑克小丑魔術雜耍團、街頭薩克斯風手、秘魯樂團等，在烈嶼東林靈忠廟、金城總兵署前作戶外演出。非洲戰鼓團在縣文化局演藝廳表演，由奈及利亞6位黑人所組成的非洲戰鼓團，以各式各樣手工的傳統鼓，帶來原始的非洲舞蹈和音樂，強烈的節奏，盡情的吶喊，散發出動人的生命力。

第三個活動日，許亞芬歌仔戲劇坊在金城北鎮廟口演出，節目分兩部分：戲弄歌仔話詩詞和折子戲《白蛇傳》之〈斷橋〉。傑克小丑魔術雜耍團、MIXER樂團、青年使命街舞團等，在金沙國小、金寧慈堤、山外籃球場作戶外演出。

閉幕典禮在縣文化局演藝廳舉行，由金門開瑄國小二十四節令鼓、歐洲拉丁莎莎舞團、臺北優人神鼓演出。

第二屆強調軍民同歡。除了延續首屆的模式外，第二屆藝術節強調軍民同歡，故除了縣長和司令官共同主持開幕、閉幕典禮外，

本土演藝增加軍中的兩棲營青春表演、南雄新寶島康樂隊。

開幕典禮，由縣長、司令官共同擊鼓，廷威民俗技藝團、卡蒂西中東肚皮舞團、中東手鼓團、南美洲拉丁鼓樂團等演團陸續熱鬧上場。金門文化藝術大使的選拔活動同步進行中。

閉幕典禮的演團，包括金門樂府團、古印度舞蹈團、五九度樂團、玻利維亞印加樂團等不同國度。典禮中同步完成第一屆金門文化藝術大使的決選。

此屆金門文化藝術節榮獲文建會福爾摩沙最受歡迎的藝術節票選第一名。

第三屆又名坑道藝術節，以坑道展覽為主，故外邀的中外演藝團體較少。而本土演藝中以新編的《英雄組曲》歌舞劇為主力，在文化局演藝廳連演3場。

開幕典禮由ORANGE火舞團、軍中情人許慧欣、超漾PUB樂團等演出。閉幕典禮由李鳳山梅門弟子演出少年武術、太極、刀劍等，金門縣合唱團、金門少年合唱團演唱一系列《英雄組曲》。

第四屆又名長寮碉堡藝術節，以碉堡裝置藝術為主，主題〈炫幻光影‧移動碉堡〉，故外邀的中外演藝團體同樣不多。且開幕典禮移往長寮重劃區，由本土金鼎國小的炫光扯鈴隊開場，另邀臺灣年輕偶像歌手郭靜和張懸作現場的彈唱，聲動劇團則以聲音和動作，結合音樂和舞蹈的理念，演出〈光之喚‧聲之動〉，企圖以現代聲光的熱情來包裝碉堡的冷寂。

　　第五屆首次強化傳媒的行銷。以〈驚艷新金門・精彩藝起遊〉為主題，再次廣邀國內外演藝團體。藝術節前，文化局先在臺北開記者會大力宣傳，以金門風獅爺領軍，強調金門色彩、臺灣味、異國風情的大融合。

　　開幕典禮回到夜間的莒光樓前，照例由本土浯江舞蹈團開場，李縣長及貴賓為風獅爺加袍。大陸的福建京劇院在文化局演藝廳演出《楊門女將》、《春草闖堂》。異國演團有南非JK火舞團在金沙戲院廣場、愛爾蘭TAP踢踏舞在金城總兵署廣場等地作戶外演出。此屆藝術節首次邀大陸演團參與節目。

　　第六屆結合觀光業與藝術節。主題〈藝樣浯島・躍動金門〉，以國內外演團結合金門的古蹟、廟宇、老街作戶外巡演，期望戰地元素與國際色彩擦出新的火花。除了異國風味外，盛邀最受金門觀眾歡迎的臺灣如果兒童劇團、大陸少數民族歌舞團前來，並配合航空業、旅遊業的優惠方案，企圖將觀光業與藝術節作更密切的結合。

　　進入21世紀，金門縣府推動觀光演藝不遺餘力，辦理大型節慶演藝，籌畫金門國際文化藝術節，它呈現了什麼意義？

　　首先，配合縣政，觀光演藝成為金門演藝功能的新挑戰。2001－2008年，兩岸關係雖因臺灣民進黨的執政而呈現停滯，但金門卻因金廈小三通政策的試辦，閩、臺、金三地往來密切，島上風氣反而比臺灣開放活躍。

21世紀，確定觀光立縣的金門，縣政腳步積極向外擴展，演藝配合縣政，企圖結合演藝活動與觀光產業，故進入觀光演藝的新階段。此階段對演藝功能的期待，除了傳統的娛樂、社教、酬神外，為觀光業加分，為觀光客表演，已成為金門演藝功能的新挑戰。

其次，籌畫金門文化藝術節，接軌國際腳步。20世紀，人類經歷兩次世界大戰的摧殘後，遂漸體認到國際文化藝術的交流，是一條通往和平的大道。50年代後，歐洲的愛丁堡藝術節、亞維儂藝術節等，帶動起全球性的國際藝術節風潮。同時，隨著國際藝術節的舉辦，也刺激了周邊觀光等產業的興起。[16]

金門，作為一個飽受戰爭之苦、殷望和平之樂的島嶼，作為一個長期封閉、力圖展翅的島嶼，籌畫金門文化藝術節，帶動觀光產業，正是一個最適合它接軌國際腳步的路徑。

最後，打造兩岸三地大舞臺，縣府演藝化被動執行為主動企畫。50－70年代的金門軍旅演藝，都是呈上級命令而演，80年代後的文建會藝術下鄉，縣府演藝仍然是承辦執行者多，企畫者少。90年代後，金門縣政自治，本土演藝意識甦醒，縣府才開始嘗試配合文建會藝術下鄉，企畫金門文藝季、觀光節，提供本土演團的表演空間。進入21世紀，縣府演藝的角色終於由被動轉向為主動，辦理大型節慶演藝，籌畫金門國際文化藝術節，透過經紀公司，主動廣邀臺灣演團、異國演團、大陸演團前來金門，尋求本土元素與國際色彩的融合，企圖打造金門成為兩岸三地的大舞臺。

[16] 劉子瑋：《國際藝術節實施成效之研究——以二〇〇六年雲林偶戲節為例》，〈緒論〉，臺大戲碩士論文，2008年，第1頁。

第二節　臺灣來金
　　　　90年代後，來金臺灣演藝求變多變

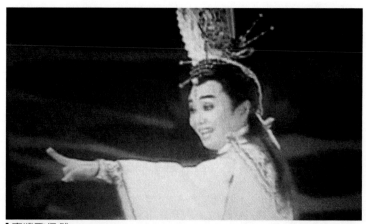

▌臺灣歌仔戲

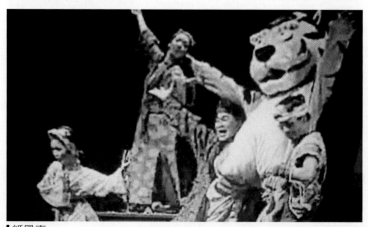

▌紙風車

一、來金的臺灣傳統演藝

90年代後，臺灣藝術下鄉的活動，除了來自官方的臺灣文建會藝術下鄉政策外，1996年後，國家文化藝術基金會、國立傳統藝術中心先後設立，並展開藝術團隊校園巡迴、離島校園教學演出等活動。此外，工商蓬勃的臺灣社會，亦逐步發展出民間企業贊助演藝的機構，如國泰人壽文教基金會等，顯示出臺灣演藝生態中「藝企合作」[17]的新趨勢。

不論官方扶持或企業贊助，這些單位大多站在經費補助的立場，對於演藝的形式與內容，給予民間演團相當自由的發揮空間。

為了開發演藝新觀眾，提昇觀眾的觀藝水準，臺灣下鄉演藝不僅走入鄉鎮，接近民眾，更積極、主動地走入校園，以美育的教學理念親近學子，在校園中播種藝術幼苗。

金門在鄉下、離島的雙重身分下，獲得臺灣豐富的下鄉演藝資源。原處偏遠地區的金門學子，因而得以親眼目睹許多精彩的藝術表演，包括傳統演藝、現代演藝等類型，親身領受與臺灣同步的演藝教學，大大打開了金門學子的演藝視野。

[17] 「藝企合作」正是創造藝術界、企業界、清費者、藝術愛好者間「多贏」的新思維模式。國內外藝術與企業連結的過程，從早期的「施」與「受」，逐漸發展為夥伴模式。藝術家進入公司，激發員工的創意。

　　90年代後，臺灣傳統演藝在文建會的扶助下振興發展，類型走向多采，且大多數為民間屬性演團。來金門的傳統演藝主體有戲劇團、相聲團、國樂團、古樂舞團等。

　　以戲劇團為例。如1994年2月，河洛歌仔戲在金門高中、金門農工職校演出《曲判記》，當家演員王金櫻、唐美雲、小咪、許亞芬等皆出場，優美的唱腔，融合中西樂器的配樂，演員的魅力造型和身段，吸引全場。

　　又如2005年3月，諸羅山木偶劇團在77歲老團長吳萬成的帶領下，抵金於中正國小、金沙國小演出《一主一僕平雲南》，有關金門進士蔡守愚傳奇故事。除了木偶布袋戲的演出，並安排雕刻師傅吳佳政，教導學生製作木偶，彩繪臉譜，此外，劇團還指導學生布袋戲操作技巧，戲劇對白。

　　再如2006年11月，明華園黃字戲劇團抵金，在文化局演藝廳演出新戲《太后出嫁》，觀眾反應熱烈。李縣長特邀其在外武廟加演一場，明華園以《財神下凡》回應，戲臺上突破傳統，吊鋼絲、噴火焰的特技，讓觀眾頻頻鼓掌叫好。

　　以相聲團為例。如1994年2月，表演工作坊在金門高中演出名舞臺劇《那一夜，我們說相聲》。金門的冬夜，天氣濕冷，但李立群、馮翊綱的明星魅力，仍然讓禮堂座無虛席，笑聲連連，讓金門鄉親見識了一個雅俗共賞的相聲舞臺劇。

　　多次抵金的臺北曲藝團，曾於2008年9月巡迴金門，進入金湖國小、金沙國中演出，節目有快板書〈星星月亮〉、〈你我他〉，相聲〈規律〉等。曲藝團一搭一唱，以專業的表演技巧，表達貼近

學生生活的節目主題，將學生逗得哈哈大笑。[18]

　　以國樂團為例。改編、配樂校園民歌為主的采風樂坊，曾於2005年12月抵金在文化局、金湖國小獻藝，以國樂演奏一首首膾炙人口的民謠組曲，包括〈月琴〉、〈出塞曲〉、〈恰似你的溫柔〉等，讓四、五年級生跌回當年淡然無爭的民歌歲月。

　　將國樂音樂精緻化，精緻國樂普及化為宗旨的國家國樂團，曾於2006年10月抵金作校園巡迴音樂會，在文化局演出，中正國小8百多名學生擠爆文化局。曲目包括瞿春泉編曲的〈世界名曲主題聯奏〉、二胡齊奏的〈臺灣民謠組曲聯奏〉、嗩吶和樂隊合奏的〈客家音畫〉、國樂經典名曲〈陽明春曉〉、〈二泉映月〉等，悠揚的曲目帶領觀眾神遊大江南北。

　　以古樂舞團為例。如漢唐樂府梨園舞坊曾於1999年11月抵金，在社教館演藝廳推出《艷歌行——梨園樂舞》代表作，劇中包括〈西江月引〉、〈艷歌行〉、〈簪花記〉、〈夜未央〉、〈滿堂春〉5部戲碼。透過林克華的燈光舞臺、葉錦添的服裝造型，陳美娥、王馨等人的南管樂舞，呈配出傳統與現代的完美結合。[19]

　　總之，90年代後的臺灣傳統演藝繽紛而多元，而金門在藝術下鄉的政策下，更因而大開臺灣民間傳藝的眼界。

[18]　《金門日報》，1994年2月。
[19]　《金門日報》，1999年11月。

二、來金的臺灣現代演藝

90年代後，臺灣現代演藝除了兒童戲劇的異軍崛起外，音樂、舞蹈從載歌載舞的節目中逐漸獨立，且走向精緻化。金門受惠於藝術下鄉政策，大開臺灣民間現代演藝的眼界。

音樂方面，來金的合唱團強調特定的主題。演藝主體有文工會訪問團、天韻合唱團、伊甸喜樂合唱團等。

配合黨部政策，國民黨文工會訪問團多次抵金。如1996年春節聯歡巡演，走遍五鄉鎮的演藝廳、中小學體育館。主持人張琴，影視紅星文章、歸亞蕾、張純芳等，影后歸亞蕾以一曲〈迎春花〉，將春節聯歡帶入最高潮。又如1997年11月，為縣長選戰加溫，文工會愛心訪問團抵金，在湖中小體育館演出，久違的老牌藝人蔣光超、葛小寶、美黛、金燕等重現江湖，吸引許多老歌迷。一曲曲熟悉的旋律，如〈相思河畔〉、〈酒後的心聲〉、〈包青天〉等，讓老歌迷不禁瞇上眼，輕扣拍子，低聲唱和了起來。

彭蒙惠所創立的天韻合唱團曾於1999年1月抵金，先後在金門監獄、金門高中中正堂、小金門國光戲院演唱。天韻合唱團藉由美妙的歌聲，傳播青春、健康、反毒的觀念，強調愛是一生的堅持。演唱歌曲包括〈希望在轉角〉、〈年輕的你〉、〈活出生命的色彩〉等。

殘障作家劉俠所創立的伊甸喜樂合唱團亦曾於1999年8月抵

金，展開《以愛化解障礙》6場巡迴演唱。先後進入大同之家、金門監獄、金城國中、金湖國小、金門基督教會，最後一場在社教館演藝廳演出。伊甸團員皆為視障朋友，但他們走遍海內外，用歌藝、歡笑來告訴世人，即使在看不見的時候，仍然可以有光、有愛、有歌。

成立超過一百年的美國哈佛大學鱷魚合唱團，曾於2007年6月，選定從金門首站起跑，開始其世界巡迴演唱之旅。該合唱團係由12位大學生所組成，以無伴奏和聲Acapella的演出形式風靡全球，他們在文化局演藝廳的表演，除了美妙的合聲外，還有搖擺舞、爵士舞、臺上臺下互動的舞碼設計等，演唱會的壓軸則為中文的〈茉莉花〉。

至於樂器演奏方面，90年代後，臺灣的樂器演奏同樣更為豐富多元，有鋼琴、管弦樂、打擊樂、交響樂等。進入21世紀，管樂、弦樂等樂器的表演，更從交響團中獨立出來。

鋼琴女神藤田梓多次抵金，曾於1999年3月在社教館演藝廳獻藝。如，以《巴洛克到現代鋼琴名曲之夜》為主題，曲目包括史卡拉第、巴哈、莫札特、舒伯特等音樂大家的作品。又如2000年3月，藤田梓又以《浪漫派鋼琴名曲之花束》為主題，演奏貝多芬、蕭邦、李斯特、舒曼等名家作品，展現其高超琴藝和浪漫樂音。

葉樹涵銅管五重奏更因不同目的而多次來金，其獨特、平易近人的演出方式，深受金門軍民的歡迎。如1996年5月，葉樹涵銅管五重奏抵金作3場演出，場地金城國中、金門高中、社教館演藝廳。葉樹涵銅管五重奏以詼諧幽默的表演方式，以及熟諳精湛的音

樂素養，贏得大眾的喝采。除了演奏，他們還介紹各項樂器的音色、歷史，讓聽眾進一步認識銅管樂器。[20]

又如1997年11月，為了把歡樂帶入縣長選舉，國民黨青工會率葉樹涵銅管五重奏抵金輔選演出，活動在金城東門代天府廣場展開。為了拉近鄉親的情感，銅管五重奏的野臺演出，多以電影插曲為主，最後還以〈感恩的心〉壓軸。[21]

2007年12月，葉樹涵銅管五重奏又來金門了！抵金門金寧中小學。演出曲目以兒歌、卡通組曲為主，有〈與你同行〉、〈號兵的假日〉、〈法國號奉獻曲〉等，以活潑生動的表演方式，帶領小朋友進入奇妙的銅管世界。

朱宗慶打擊樂團曾於1998年10月底抵金，為《好戲連臺一六八》活動揭開序幕。在金湖國小、社教館演藝廳演出，曲目有〈夢幻列車〉、〈拉丁金曲〉、〈鳳陽花鼓〉等，清脆的木琴，配上各種鼓聲，交響出支支動聽的打擊樂。

臺省交響樂團更是和金門一向緣深，如1997年9月，臺省交響樂團在社教館演藝廳演出，曲目包括〈卡門〉、〈新世界交響曲〉、〈歌劇魅影〉等歌劇選曲，還有臺灣民謠〈雨夜花〉、〈思想起〉、〈桃花過渡〉等。

陳澄雄團長回憶1962年他在金門安岐服兵役的情景，並表示20年來，他總計來金門20多次，尤以1982年「以歌聲壓倒炮聲」的年代，他陪同姜成濤來金演出，送七部鋼琴到金門。往事歷歷，回憶

20　《金門日報》，1996年5月25日。
21　《金門日報》，1997年11月9日。

溫馨。[22]

即使大提琴家張正傑亦是金門的常客,如2007年5月,二度抵金的大提琴家張正傑和鋼琴家諸大明在文化局演藝廳推出《與浪漫大師邂逅》音樂會,除了演奏布拉姆斯和舒曼的作品外,張正傑也為聽眾講述二位大作曲家和舒曼夫人之間豐沛的感情故事。[23]12月,大提琴家張正傑與美猴王朱陸豪攜手,在文化局演藝廳作創意演出,朱陸豪以京劇美猴王的身段,來詮釋德布西大提琴奏鳴曲中小丑摘月的故事,讓聽眾能從聽覺的幻想空間,進入舞臺的視覺享受。[24]

至於舞蹈方面,90年代後,臺灣現代舞團不僅大量來金,且各具風姿,其演藝主體有新古典舞團、世紀當代舞團、三十舞蹈劇場、雲門舞集等。

劉鳳學的新古典舞團曾於1997年4月抵金,在社教館演藝廳演出《布蘭詩歌》舞碼,該舞劇表現一群具有理想的青年修士,為世人建立精神殿堂時的心路歷程。

世紀當代舞團曾於2002年8月抵金,分別在縣立文化中心和金湖國小體育館演出,舞劇《PUB,怕不怕》,以現化舞蹈的語彙,來探討年輕人流連於PUB的現象。

三十舞蹈劇場曾於2004年10月抵金門文化局演藝廳。舞碼包括〈煩惱絲〉、〈淦灧〉、〈迴廊〉等,新生代的舞者,透過專業的舞蹈語言,呈現出一部部有豐富聯想力的作品。節目中,主持

[22] 《金門日報》,1997年9月19日。
[23] 《金門日報》,2007年5月20日。
[24] 《金門日報》,2007年12月22日。

人穿插解說，讓觀眾對舞者所表達的主題意念，有可依循的了解
線索。[25]

　　雲門舞集亦多次抵金，如2000年9月，雲門舞集2抵金，在金門
高中、金門農工職校演出。表演前，舞團經理特別先抵金門高中介
紹該舞團特色，暢談藝術欣賞之道。雲門舞集2抵金表演的舞碼包
括浪漫時期芭蕾、古典時期芭蕾、瑪莎葛蘭姆舞蹈、後現代舞蹈、
京劇基本動作示範、白蛇傳、凌晨時分、晶屬時代、即興遊戲等。
這群舞齡超過15年的年輕舞者，以充滿熱力的軀體律動，舞出生命
的成長與蛻變，讓兩校師生體會得舞蹈的多元和藝術世界的奧妙！

　　2005年〈國泰人壽藝術節──雲門舞集戶外公演〉進入第十
年，雲門舞集更在林懷民的帶領下，首度移師到外島金門舉行戶外
公演。

　　為維持高水準的戶外演出，行前，雲門舞集團隊已先派40多人
抵金，在縣立體育場展開舞臺架設工作。長、寬各63呎的主舞臺，
兩側再架設4百吋大螢幕，整個作業耗資3百多萬臺幣，手筆之大，
創下金門戶外演藝的新記錄。

　　7月底的盛宴，雲門舞集演出即將封箱的經典華麗舞劇《紅樓
夢》，上萬位軍民在草地上席地而坐，星空下，共享舞劇裡的春、
夏、秋、冬。舞者時而婉轉，時而磅礡，舞臺上，服裝清麗，布景
幽雅，燈光繽紛，令人目不暇給的美！

[25]　《金門日報》，2004年10月7日。

三、由軍中話劇直接跳入兒童戲劇

當代，不論是國防部的勞軍演藝或文建會的藝術下鄉，透過政策的運作，臺灣的演藝團體大量地來到金門。

基本上，由臺來金的演團自然是反映著臺灣的演藝生態，但唯一例外的是小劇場的發展。臺灣現代戲劇的發展，50－60年代，軍中話劇盛行，80年代，小劇場在解嚴前後蓬勃，90年代，民間兒童戲劇崛起。

但臺灣來金的戲劇，卻是由50－60年代的軍中話劇直接跨入90年代的民間兒童戲劇。70－80年代，金門的現代戲劇有長達二十年的沈寂期，為什麼？

因為戰地提前反應了軍中話劇的衰落。金門是戰地，一流的軍旅演藝必來金門；反言之，當某一類型、某一演團的軍旅演藝走向衰落時，它也馬上失去了來金門勞軍的機會。軍中京劇如此，軍中話劇亦如此。所以，當軍中話劇在70年代開始走向衰落時，金門的話劇勞軍已提前沈寂。

80年代的臺灣現代戲劇生態，除了官方電視連續劇外，隨著軍中話劇的衰落，民間另有小劇場興起。1987年臺灣解嚴，因戒嚴而累積了三十八年的政治、文化禁忌一一被突破，此突破正好為小劇場帶來創作的生機。但小劇場因反映時政性強烈，不符合金門戰地政務嚴格的軍管體制，故其表演難以進入金門島。

　　進入21世紀，富裕的臺灣經濟，多元的臺灣社會，提供演藝類型求新多變的溫床。不僅現代演藝充滿創意性、實驗性，如大提琴家張正傑與美猴王朱陸豪的攜手合作；傳統演藝在薪傳之外，亦容許古意的翻新，如采風樂坊以國樂來改編、配樂50年代校園民歌，演奏方式有所突破等。

　　在求新求變的臺灣演藝類型中，兒童戲劇更是異軍突起，由90年代迅速發展為21世紀臺灣的熱門現代戲劇。

　　當臺灣社會步入少子化後，孩子個個都是寶。鎖定兒童為觀眾、寓教於樂的兒童戲劇團遂應運而生，兒童戲劇強調主題的真善美，表演形式誇張、夢幻，以現場觀演關係的密切互動來抓住孩子短暫的注意力。這股潮流同樣吹到金門，來金的兒童戲劇同樣受到親子的熱烈歡迎。演藝主體包括九歌兒童劇團、媽咪兒童劇團、蘋果兒童劇團、紙風車劇團等。

　　以九歌兒童劇團為例。如1993年3月，九歌兒童劇團的《兒童戲劇親子遊》抵金演出4天4場，劇目《判官審石頭》，劇中主題鼓勵學童多用心，多動腦。表演場地包括在金聲戲院、金湖中小學、金沙國小、卓環國小。九歌兒童劇團精彩逗趣的表演，總是帶來滿堂歡笑。[26]又如2000年11月，九歌兒童劇團再次進入金湖國小、社教館演藝廳，以真人、人偶聯合方式，演出《紅綠燈總動員》，劇中豐富的音樂舞蹈、鮮艷的服裝造型、卡通般的戲劇效果，不僅帶給小朋友歡樂，而且寓教於樂，成功地宣導了交通安全的觀念。[27]

[26] 《金門日報》，1993年3月9日至12日。
[27] 《金門日報》，2000年11月30日。

又以媽咪兒童劇團為例。如1997年12月,媽咪兒童劇團抵金在社教館演藝廳表演兒童樂舞劇《大樹》。該劇由黃友棣作曲,許建吾作詞,戴佩珍編導,敘述脆弱的小樹,如何茁壯為大樹,激勵小朋友具有奮鬥向上的精神。在戴團長的帶引下,現場的小觀眾們專注投入,隨著豐富的劇情,逗趣的對白和肢體語言,不時笑聲連連。[28]又如1998年8月,媽咪兒童劇團再度抵金,帶來兒童樂舞劇《聖泉傳奇》。該劇改編自黃友棣的散文〈尋泉記〉,寫小女孩為母病尋求聖泉的歷險過程。劇情寓教於樂,布景壯觀,音效扣人心弦。[29]

蘋果兒童劇團成員大多為戲劇科班出身的年青人,多次抵金。如2008年,蘋果兒童劇團一年內二度抵金,8月,該團10週年大戲《糖果森林歷險記》在文化局演出,近千名大小朋友擠爆演藝廳。劇中刺激有趣的冒險情節,深深抓住觀眾的心,夢幻的舞臺、歌舞的組合更讓人賞心悅目。12月,蘋果兒童劇團又抵金,在社福館演藝廳演出夢幻童話歌舞劇《床底下的秘密》。劇中童話人物造型生動,歌舞場面氣勢磅礡,讓近千名親子觀眾目不轉睛,笑聲盈滿堂。

當然,兒童戲劇旋風金門,還是以紙風車的旋風最熱烈。1998年12月,紙風車巡演團即因《戲包傳染——戲劇‧生活‧示例講座》而進入金門,在金門高中作教學表演,演員們先由身體各關節的放鬆、延伸、緊張與運用,來介紹肢體練習的各種方法,然後以

[28] 《金門日報》,1997年12月15日。
[29] 《金門日報》,1998年8月15日。

幽默風趣的動作,介紹戲劇中摸牆壁、拉繩子的技巧,並演出《賴床》一小段戲。為了表達戲劇表演之美,紙風車劇團特別以彈性布配合《口袋》造型表演,以定製的服裝演出《哈姆雷特》等,學生獲益良多。

隨後,紙風車劇團多次抵金。如2001年12月,紙風車承辦文建會的《青少年蘭陵王》巡演列車,抵金門高中禮堂作一系列寓教於樂的戲劇示範演出,由暖身到默劇表演,並邀請師生上臺模擬體驗,場面熱絡。[30]

又如2008年4月,紙風車文教基金會《319鄉村兒童藝術工程》活動開拔到金門,此活動的目的,為讓金馬臺澎的孩子接觸藝術、享受藝術,並為下一世代最主要的競爭力——創意、美學,鋪上第一哩路。該藝術工程並沒有政府補助經費,單純由民間各界捐款贊助。在金門5場次的贊助者,分別為中華電信(烈嶼鄉、金寧鄉)、陳文茜(金沙鎮)、盧同盛(金湖鎮)、劉筱琴(金城鎮),每一場次贊助35萬。紙風車劇團以《武松打虎》、《紙風車幻想曲》兩齣戲巡演金門五鄉鎮。劇團誇張、互動的演出方式,逗得小朋友手舞足蹈,樂不可支,場場轟動,5天來在金門形成轟轟烈烈的紙風車旋風。[31]

[30] 《金門日報》,2001年12月20日。
[31] 《金門日報》,2008年4月17日至21日。

第三節　大陸來金
2001年金廈小三通，大陸演團來金成常感

▌金蓮升高甲戲團

▌泉州高甲戲團2001年小三通直航金門
（翻拍自金門日報）

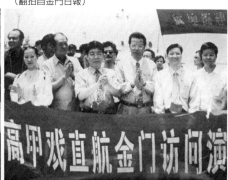

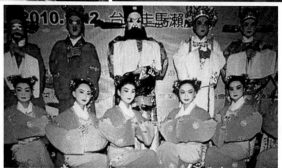

▌廈門翔安戲校

一、叩關金門的廈門金蓮升

　　1987年底，臺灣開放民眾赴大陸探親交流後，臺灣演藝團體也隨之進入大陸，但僅限單向交流。1991年底，大陸演藝團體才能來臺。故1992年大陸演團的相繼來臺演出還引起一陣「大陸熱」。

　　金蓮升劇團創辦於1931年，由金門人、同安蓮河人合夥組成。文革時期改為東風文工團，1978年恢復建制，並於1988年恢復「金蓮升」原名。與金門素有淵源的金蓮升，團齡近八十年，名伶輩出，編劇出色，在中國大陸的戲劇比賽中獲大小獎無數，如吳晶晶的中國戲劇梅花獎，如《金刀會》、《阿搭嫂》的福建省劇碼獎等等。在海外的文化交流方面，金蓮升以最佳閩南公辦劇團的聲譽，出使港澳臺、東南亞多次。[32]

　　在金蓮升的演出史上，有兩件光榮的記錄，一為1986年，劇團赴菲律賓馬尼拉市作為期36天的商業演出，一時間，風靡整個華人社會；一為1994年，作為大陸第一個赴臺灣演出的文藝團體，金蓮升回到了第二故鄉——金門島，原擬定演出1個月，但拗不過熱情觀眾的挽留，最後增加到了46天。[33]

[32]　〈紀念廈門市金蓮升高甲劇團複團三十周年〉，廈門金蓮升的茶館，http://blog.xmnn.cn，2008。

[33]　盧旭：〈從容鎮靜的金蓮升〉，《福建藝術》，2002年05期，第51頁。

　　1994年3月26日至5月25日，廈門金蓮升高甲劇團一行45人，首次訪問臺灣、金門，共演出45場。其中，4月8日至5月24日，在金門46天，演出38場，13個劇目。[34]

　　1994年4月8日，廈門金蓮升高甲劇團應中華民俗文化交流學會之邀，在陳耕團長率領下，由臺灣搭乘金門快輪抵達料羅港。當日下午在西南門里辦公處舉行記者會，金門代表楊蕭元指出：「為了慶祝浯島城隍遷治紀念，特別歷經半年的籌備，才讓劇團成行，這也是兩岸文化交流以來，第一支來金演出的大陸演藝團體。」廈門金蓮升高甲劇團來金前，在臺灣表演了7場，團長陳耕表示：「在臺灣演出，情緒尚能自持，但來到金門，是40餘年來的第一次，心情激動難抑。」[35]

　　9日，首場在金門高中中正堂演出，劇碼《乘龍錯》。11日起，一連5天在金城北門上帝宮演出。劇碼包括《薛丁山征西——棋盤山》、《春草闖堂》、《寒江關》、《鳳冠夢》、《三請梨花》等。

　　隨後，劇團除了在金城的外武廟、媽祖廟演出外，還應邀深入各鄉鎮演酬神戲，包括金沙萬安堂、金寧中堡、安岐、金湖峰上、烈嶼、金沙西園等地。

　　5月16日起，慶祝浯島城隍遷治315週年紀念，廈門金蓮升高甲劇團一連5天在廟前演出，在金門已連演3、40日的金蓮升，為

[34] 參考〈赴金首演，閩南戲笑泯恩仇〉，http://www.xmnn.cn，2008－02－03廈門網。
〈紀念廈門市金蓮升高甲劇團復團三十周年〉，http://blog.xmnn.cn，廈門金蓮升的茶館。
[35] 《金門日報》，1994年4月9日。

求戲好戲新，甚至緊急派人赴廈門傳遞新劇目的幻燈片來金，加緊排練，以滿足熱情觀眾的戲癮！城隍廟前的酬神戲碼包括《審陳三》、《鳳冠夢》、《狄青投軍》、《益春告御狀》、《千里駒》、《乘龍錯》、《畫龍點睛》、《桃花過渡》等等，金蓮升使出渾身解數。

戲迷比較臺灣歌仔戲和大陸高甲戲，普遍反應為：今日臺灣的歌仔戲大多以聲光取勝，而金蓮升劇團的演出，在布景上僅以典雅稱之，講究的還是演員唱腔的優美、做工的細膩和演技的精湛。

5月24日，廈門金蓮升高甲劇團結束金門的演出，搭機離金赴臺，擬於25日取道香港回廈門，金門鄉親在機場淚眼送別。金蓮升來金門，原定一個月，後延留為46天，原定演出22場，後加演至38場，最後因過境香港的簽證已經到期，只好婉拒再接戲。演員精湛的演技，優美的唱腔，風靡全島，張麗娜、吳晶晶、林麗雅等這些優秀高甲戲演員的名字，更深深印在金門鄉親的腦海中。《金門日報》自始至終追隨報導。

廈門金蓮升在臺灣的7場演出，反應一般，為何在金門卻能轟動盛演，激起全島性的高甲戲熱？探究原因：

其一，金蓮陞的金門淵源。廈門金蓮陞高甲劇團於1931年由金門人和蓮河人合股接管天福興戲班而成，故取金門之「金」字、蓮河之「蓮」字，加上以示吉祥的「升」字，取名「金蓮升」。[36]

[36]　〈紀念廈門市金蓮升高甲劇團復團三十周年〉，http://blog.xmnn.cn，廈門金蓮升的茶館。

在金廈交通未斷絕前，金蓮陞高甲戲即常常應邀來金演出，後因1949年的戰亂而隔絕。在戰亂的驚恐氛圍下，對金門人來說，大陸的消息成為不可說的敵情，大陸戲的記憶也被迫封存箱底。四十五年後再見金蓮升，除了看戲的欣喜，觸景生情，更勾起老一輩鄉親許多的回憶和感慨，說到傷心處，甚至哽咽成聲。

其二，金門人的高甲戲情懷。金門口中的大陸戲泛指高甲戲，臺灣戲泛指歌仔戲。1949年前，金門民俗慶典除了請大陸高甲戲班來金演酬神戲外，40－50年代，金門亦組有金沙閩劇社、古寧頭金寶春高甲劇團等，後因戰火先後解散。60－70年代，在政府的刻意扶持下，金寶春重組莒光閩劇社，號稱臺澎金馬唯一正宗的閩劇社，還曾代表金門赴臺巡演一個多月，風光一時。但70年代末，終因社會變遷而解散。

故80年代以後，金門人只能觀看臺灣歌仔戲。但對高甲戲，金門中老年人還是充滿懷念，年輕一輩則充滿好奇。見著金蓮升，金門民眾的歡喜看戲、追戲，正是要滿足其念舊、好奇的情懷。而淚眼相送金蓮升的離去，因為面對咫尺天涯的廈門，金門人慨歎不知何年何月得以再見金蓮升？

事隔多年，1994年的金蓮升金門行還常被戲曲界提起，它的意義在那裡？

其一，兩岸分隔四十五年後，金蓮升是第一支到金門演出的大陸劇團，故臺灣媒體通欄大標題「廈門叩開關閉45年的金門」。[37]

[37] 曾學文《廈門戲曲》，鷺江出版社，廈門文化叢書第1輯，1999年，第69頁。

其二，金蓮升以高甲戲的鄉音催化金廈的鄉情。1994年底，大陸國臺辦表揚4個對臺工作突出的團體，福建列名2個，一個是媽祖文物赴臺展，一個即廈門市金蓮升高甲戲劇團赴臺行。[38]其三，金蓮升由金門私赴廈門取戲本，突顯了金廈長期隔絕的荒謬性。1994年金蓮升來金門，由香港轉機臺灣，再搭船抵金門，千里迢迢，機船勞頓，但由金門私赴廈門取劇目幻燈片，卻是半日往返，清晨的小船開出，不到中飯時間即取回。此演出插曲正突顯出金廈之間因戰爭而咫尺天涯的荒謬性。

1999年11月，在金門舉辦的《金門傳統藝術研討會》，臺灣戲曲學者邱坤良還特別提到：「幾年前廈門金蓮升來金門演出造成轟動，它到臺灣演出時好像沒有什麼效果，可是在金門演出卻長達40多天，因為太受觀眾歡迎了。甚至後來劇本都演完了，需要新劇本，便直接坐船到廈門私取劇本，這是很荒謬的事。」[39]

90年代後，廈門金蓮升高甲戲劇團又來金門演出數次。較具代表性的有：2001年12月，金廈小三通後，新任縣長李炷烽特別以金馬地區兩岸交流協會名義，邀廈門金蓮升循小三通來金慶賀，演出7天8場；[40]2007年5月，金蓮升配合浯島城隍廟慶，在金門社教文化基金會的邀請下，來金演出6天8場。[41]

[38] 〈赴金首演，閩南戲笑泯恩仇〉，http://www.xmnn.cn，2008－02－03廈門網。
[39] 《金門傳統藝術研討會論文集》，〈第四場研討會討論記錄〉，國立傳統藝術中心籌備處出版，2000年，第537頁。
[40] 《金門日報》，2001年12月20日至30日。
[41] 《金門日報》，2007年5月24日至30日。

　　由金、臺、閩兩岸三地的媒體報導面向來看金蓮升的來金演出。金蓮升幾次來金，每一次都是《金門日報》的社會要聞，尤其是1994年的首次叩關，報社一路追蹤報導，由「廈門高甲劇團搭乘快輪抵金」[42]，「好戲連臺觀眾人山人海」[43]，到「金蓮升取道香港返回廈門」[44]，其間，金蓮升的演出數日即見報一次。

　　臺灣報紙對金蓮升的首次進出金門亦有所關注，如《民生報》特稿〈廈門金蓮升金門眾人迷上戲下戲水乳交融〉[45]，如《中國時報》寫〈金門一個月金蓮升快樂返航〉[46]。

　　至於福建媒體，《廈門日報》對金蓮升三次來金都是隻字未提。被金蓮升劇團列為光榮紀錄的叩關金門資料，皆見於日後多年的論文或網頁採訪稿，如曾學文在《廈門戲曲》一書中為金蓮升的金門行記上一筆[47]，如陳耕在《廈門網》〈閩南戲笑泯恩仇〉一文中受訪談金蓮升赴金的臺前幕後[48]。

　　由金門的邀請單位來觀察金蓮升的數次來金，先後有中華民俗文化交流學會、金馬地區兩岸交流協會、金門社教文化基金會，這些單位都是官方出資、民間具名，且以文化交流為名義。

　　再從金門民眾的反應角度來看金蓮升，1994年該團轉機搭船到金門，首度叩關，金門鄉親歡喜看戲、含淚送別的激情最令觀演

[42] 《金門日報》，1994年4月9日。
[43] 《金門日報》，1994年4月12日。
[44] 《金門日報》，1994年5月25日。
[45] 紀慧玲：〈廈門金蓮升　金門眾人迷〉，《民生報》，1994年5月6日第14版。
[46] 《中國時報》，1994年5月26日第33版。
[47] 曾學文：《廈門戲曲》，鷺江出版社，廈門文化叢書第1輯，1999年，第69頁。
[48] 〈赴金首演，閩南戲笑泯恩仇〉，http://www.xmunn.cn，2008－02－03廈門網。

雙方感奮；2001年劇團循小三通，再來金門慶賀新縣長就職，觀演雙方都有新時代、新契機的感動；至於2007年劇團三來金門演酬神戲，觀演之間則已演變為一般大陸戲來金的尋常感受了。

　　總之，金蓮升高甲戲劇團來金雖僅數次，但從大陸劇團首次叩關金門的歷史意義，從金門人皆識金蓮升的知名度，從邀請單位和觀眾反應的順時應變等面向來觀察，金蓮升高甲戲劇團在閩金文化的交流史上深具指標性的意義。

二、循小三通來金的大陸演藝

2001年後，金廈小三通。金門，由昔日的戰地邊陲，化身為今日的兩岸中介地。大陸演藝循小三通之便，紛紛登上金門島，且官方藝術交流與民間酬神儀式並行發展。

海峽兩岸演藝團體的雙向交流始於1992年。但大陸演團來金門，需由香港轉機臺灣，再從臺灣進入金門，交通諸多不便。故在90年代，福建廈門金蓮升高甲戲團是大陸演藝來金門的首團、也是唯一的一團。

2001年1月2日，金廈小三通之路正式啟航。陳縣長在小三通破冰之旅後，即邀泉州高甲戲團配合農曆4月12日的浯島城隍遷治慶典，國曆5月抵金演出10天，成為循小三通之路來金表演的首支大陸演團。同年11月，民間亦首度邀來翔安戲曲學校為古地城隍聖誕奠安演酬神戲。從此，大陸演藝終因小三通直航之便，才得以屢屢登島演出，並承擔起兩岸和平交流的功能。

大陸來金演團一開始即採官方演藝交流與民間酬神戲演出二者並行的模式進行，官方藝術交流包括傳統演藝、現代演藝；民間酬神儀式則僅限傳統戲曲。基於地緣之便和經費之利，不論官方與民間，皆以邀請福建演藝團體為主，福建演藝登島成為常態。

2001年5月，官方首邀泉州高甲戲劇團循小三通直航金門表演。

金廈小三通破冰之旅後，陳縣長即提出邀請泉州高甲戲劇團

跨海來金巡迴公演的構想，經過多次溝通、協商，計畫終於拍板定案。該項金廈直航文化交流，原定由金門縣文化中心具名邀請，但為避免節外生枝，乃商請城隍廟管理委員會以民間團體名義來函邀請，而演出所需交通膳宿、演出津貼、保險、文宣、研習指導等經費，總計新臺幣127萬元，則全額由金門縣政府支應。

4月30日，福建泉州高甲戲劇團一行62人，在泉州市文化局副局長龔萬全的帶領下，由廈門和平碼頭，搭乘鼓浪嶼號客輪，在海上歷經2小時後，於中午順利抵達料羅碼頭。並於當晚在縣立文化中心首演《連陞三級》戲碼。

5月1日，浯島城隍遷治慶典展開一連4天的作醮活動，泉州高甲戲在廟前戲臺也連演4天8場，下午和晚間各一場。戲碼《敬德接印》、《大鬧花府》等。

6日下午，泉州高甲戲劇團跨海到烈嶼國中演出，短短2個小時，推出5個折子戲，包括《管甫送》、《許仙戲醫》、《妗婆打》、《十五貫》、（訪鼠）和《筍江波》，可謂戲劇饗宴。7日，泉州高甲戲劇團在金沙國中演出，原本只排定晚上一場，但戲迷數人自掏腰包，商請加演午間一場《打鑾駕》。8日午間，泉州高甲戲劇團又在議員自費邀約下，於后湖昭應廟加演一場，然後，晚間在金寧中小學演出最後一場，為抵金的公演活動劃下完美的句點。

總計泉州高甲戲劇團抵金公演之行，共10天15場，團員們個個竭盡全力，精心演出，努力的程度，大概只有「聲嘶力竭」四個字可以形容，而金門鄉親的熱情回應，更讓團員們感動不已，甚至有小戲迷要認團員為義父、義母。泉州龔萬全團長表示：「此行跨

海演出，打破劇團多項記錄，包括當天到達當天演出、一天演出2場、10天共演15場、全部行程安排了7部大戲、5部折子戲等。」[49]

2001年11月，民間首邀廈門翔安戲曲學校循小三通直航金門演酬神戲。

9月，金門古地城隍慈善會委派2人赴廈，邀請呂塘戲校劇團赴金為古地城隍614週年聖誕獻演高甲戲。

11月26日，洪水慶校長親率60名男女團員，花1萬元包租了鼓浪嶼號客輪，由廈門和平碼頭直駛金門，廈門和平碼頭上靜悄悄沒有歡送的人群，但金門的水頭碼頭卻是人山人海，金門民眾打著紅布橫幅夾道歡迎。

7天12場的演出，金門鄉親對高甲戲的熱情讓翔安劇團充滿了驚喜和感動。演出時萬人空巷，歡笑聲、掌聲此起彼落，所到之處，金門鄉村百姓扶老攜幼舉家看戲，每場都要謝幕三次以上，看戲者才肯離去。原定的10場演出後來又加演了2場。

對此次閩金民間戲劇的破冰之行，多年後，洪校長的記憶仍有著許多的激動，他說：「這是兩岸民間文化交流力量的體現，表達出鄉音、戲緣是永遠阻隔不斷的。」[50]

這兩個第一步，奠定下此後金門與大陸演藝交流的模式，即官方純粹藝術交流與民間酬神儀式演出並行發展。

2001年金廈小三通後，大陸演藝來金已成常態，並呈現出下列特色：

[49] 《金門日報》，2001年4月29日至5月10日。
[50] 〈跨海送戲高甲唱紅金門〉，閩南人才網，http://www.mnrc.com.cn 2008－07－15。

　　其一，演藝成為金廈最佳的交流先鋒。兩岸隔絕四十多年，金廈隔絕更長達五十二年，開放之後，交流成為消除隔閡的首需，演藝更成為金廈最佳的交流先鋒。以泉州高甲戲劇團為例，2001年5月該團配合浯島城隍遷治慶典成為來金首團時，金門陳縣長即寄予期待：「泉州高甲戲劇團的來金巡演，已成為小三通文化交流的先鋒，相信兩岸未來不僅僅是文化活動，包括經濟、貿易、商務等的交流往來，亦將日趨頻繁。」泉州龔團長亦回應：「金門觀眾看戲的熱情和盛況，充分印證了『文化超越時空的穿透力與凝聚力』，也體現了『兩岸一家親』的深厚情誼。」[51]

　　其二，福建演藝來金成為常態。金廈小三通之後，大陸演團循小三通而來漸成便利，尤其是福建演藝，在地近、人親、價廉等諸條件的配合下，加上金門觀眾的熱情回應，福建演藝來金演出成為常態。以廈門翔安戲曲學校高甲戲團為例，2001年11月該團以破冰之旅的姿態來金演酬神戲，金門鄉親的熱情看戲超出劇團的預期，劇團的戲好價廉也深受金門鄉親的肯定，從此，雙方的合作固定下來，廈門翔安戲曲學校成為最常來金的大陸戲班。校長洪慶水在2010年受訪時即表示：「廈門翔安戲曲學校與金門超有緣，十年間，來金門演出超過36次。」[52]

　　其三，大陸演藝以福建高甲戲、民族藝術團最受歡迎。金門舊有民俗，城隍聖誕，廟宇奠安，常請大陸戲班來演酬神戲，故金門

[51] 《金門日報》，2001年5月10日。
[52] 參考〈跨海送戲高甲唱紅金門〉，閩南人才網，http://www.mnrc.com.cn 2008－07－15。

老輩鄉親口中的大陸戲，泛指福建高甲戲。兩岸隔絕五十二年，再見福建高甲戲，經過戲改，舊戲已多呈新貌，但金門鄉親對它還是捧場到底。

90年代，唯一到金門演出的大陸演團，就是1994年的廈門金蓮升高甲戲團。2001年小三通後，金門官方首邀泉州高甲戲劇團來金藝術交流，民間首邀廈門翔安戲曲學校高甲戲團來金演酬神戲，也都不約而同地選擇福建高甲戲。

至於現代演藝，金門觀眾則偏愛民族藝術團，不論是福建或福建省外的民族藝術團。因民族藝術團的表演以舞蹈、特技為主，沒有劇情、語言的隔閡，能專注於視覺的美感享受。以福建歌舞藝術團、四川民族藝術團為例。福建歌舞藝術團於2004年中秋節初次抵金演出後，即多次再受邀，其〈肩上芭蕾〉、〈軟杆頂枝〉等雜技節目，叫好叫座；[53]四川民族藝術團於2004年、2005年兩度來金，除了舞蹈、特技外，四川變臉更次次造成轟動。

[53] 《金門日報》，2004年9月28日。

三、來金大陸演藝的類型

2001年金廈小三通後，大陸演藝團體紛紛登陸金門。大陸演團來金一開始即採取官方演藝交流與民間酬神戲演出二者並行的模式進行，官方藝術交流包括傳統演藝、現代演藝；民間酬神儀式則僅限傳統戲曲。

（一）金門官方邀請大陸傳統演藝來金的類型以高甲戲、木偶戲等為主

高甲戲以廈門金蓮升高甲戲團為例。該團與金門一向緣深，1994年曾抵金作為期46天的公演，轟動一時，傳為戲曲界佳話。

2001年12月，李炷烽縣長一上任，即以金馬地區兩岸交流協會名義，邀廈門金蓮升高甲戲團慶賀演出。25日，戲團一行58人直航抵金。團長陳國友一下船，即興奮地表示：「這次是劇團第二度來金，廈門俗諺『親戚常走才會親』，希望此行除了參加公演外，同時更能達到文化交流的目的。」

25日當晚，廈門金蓮升高甲戲團在庵前牧馬侯祠首演《鳳冠夢》。李縣長演前致詞：「金門開發至今，已有1600多年的歷史，其中1550年給外界的認知是『廈門的金門』，50年是『臺灣的金門』，期望21世紀是『兩岸的金門』，實現『讓兩岸認識金門·讓

金門走向世界」的理想，將金門推展至全世界。」

26日晚間，金蓮升在縣立文化中心盛演《金刀會》。隨後，金蓮升巡演五鄉鎮。金蓮升此行抵金，共計7天8場。戲碼《春草闖堂》、《千里駒》、《乘龍錯》、《鳳冠夢》等。[54]

木偶戲以泉州木偶劇團為例。2002年2月17日，泉州木偶劇團一行25人，包括75歲的國寶級木偶大師黃奕缺在內，下午1點，由縣營太武號以空船直航廈門港和平碼頭接應，迄晚上7點多才順利返抵料羅港。

初抵料羅港，劇團團員都相當興奮，不斷向岸上的人揮手致意。王景賢團長更指出：「泉州木偶劇團曾應邀跨海到臺灣各地公演，前後達5次之多，反觀泉州與金門的距離僅有咫尺，與金門最親有如一家人，結果是最遲才來，這趟金門行，所有的團員都期待已久！」

此趟金門行，除了安排木偶戲公演外，劇團也帶來泉州各式手工與傳統花燈，計有大型花燈10盞、民俗燈60盞，及拉燈2千盞。

劇團在縣立文化中心首演《鍾馗醉酒》，隨後巡演五鄉鎮，包括縣立體育場、瓊林、金城城隍廟、烈嶼國中、沙中體育館、寧中活動中心、湖小體育館等，劇碼《鬧元宵》、《水漫金山寺》等。

泉州木偶劇團愈演愈烈，尤其是黃奕缺大師《鍾馗醉酒》、《馴猴》的魅力，風靡全島，懸線木偶在他的巧手操控下，舉手投足間，栩栩如生，宛如本尊的化身，每一場都博得滿堂喝采聲。大街小巷，大家見面的應酬語竟成了：「有去看猴子戲沒？」

[54]　《金門日報》，2001年12月20日至30日。

　　元宵節，該劇團在金城城隍廟戲臺盛演。金門縣政府在慈湖舉辦《金廈同心慶元宵‧兩岸歡慶共此時》活動，金門、廈門，隔海同步施放五彩高空煙火，為金廈海域五十二年來黯灰的夜空，帶來首度亮麗璀璨的景致。以煙火取代炮火，展現兩岸「祈求戰爭遠離‧追求和平到來」的共同目標。27日，泉州木偶劇團又回到縣立文化中心，結束10天11場次的演出。王景賢團長表示：「最近10年間，劇團前後抵達47個國家演出，但這次到金門，卻感受得一種莫名的親切感，對金門有種一衣帶水、同根同愛的鄉土情。」[55]

（二）官方邀大陸現代演藝來金的類型有舞蹈、音樂、民族藝術團等

　　舞蹈以廈門小白鷺民間舞團為例。2001年9月19日，廈門小白鷺民間舞團在廈門文化局陳志銘處長的領軍下，一行27人冒著風雨來到金門。此次舞團是以廈門中華文化聯誼會名義，接受金馬地區兩岸交流協會等單位的邀請而來。一連三晚皆在縣立文化中心作公演。雖然三天來，天候不佳，大雨直直落，但舞團高水準的精彩演出，讓金門鄉親大飽眼福，大開眼界，口耳相傳之餘，最後一場公演，人潮大爆滿，不僅走道兩旁自動形成站票區，甚至有人擠不進觀眾席。

　　音樂以廈門愛樂交響樂團為例，該團於2004年、2006年二度抵金。2004年7月，為期6天的金門暑期青少年管弦樂夏令營，縣府特邀鄭小瑛領軍的廈門愛樂交響樂團一行21人，來金門交流、指導。

[55] 《金門日報》，2002年2月18日至28日。

　　成果發表會上，愛樂交響樂團和金門夏令營學生共同登場演出，鄭小瑛教授親自指揮，曲目包括〈溫柔的傾訴〉、〈驚愕交響曲〉、〈快樂的鐵匠〉等。李縣長致詞，希望金門能藉由音樂為溝通橋樑，和世界接軌，朝世界聞名的鋼琴之鄉鼓浪嶼邁進。鄭小瑛回應縣長的「讓炮聲消停，讓音樂飛揚」，期許咫尺的金廈能更進一步地交流往來。[56]

　　2006年5月，廈門愛樂樂團全團90人再度應邀抵金，在文化局作2場《當土樓在美麗的海島金門回響》的音樂演出。演奏曲目包括小提琴協奏曲〈梁山伯與祝英臺〉、交響詩篇〈土樓回響〉、根據歌仔戲素材創作的〈鹿港廟會〉、〈北京喜訊到邊寨〉等。

　　77歲世界最佳的女指揮家鄭小瑛，舞臺上手握指揮棒的神采飛揚，舞臺下推動音樂的熱情活力令人折服。《金門日報》除了日日追蹤報導，特稿〈廈門愛樂鄭小瑛談土樓回響，交響詩篇訴說客家精神〉。[57]

　　民族藝術團以四川民族藝術團為例。四川團在金門曾掀起兩度「變臉熱」。一為2004年，一為2005年。

　　2004年11月，四川民族藝術團一行30人，應金門縣文化局之邀，在團長徐亮的率領下抵金，展開為期8天的表演。四川民族藝術團主要由四川藝術學校青年教師和優秀學生組成，演出內容分為傳統川劇、西部民族舞蹈、雜技三大類，其中川劇變臉令人眼花撩亂，被譽為中國一絕。

[56] 《金門日報》，2004年7月。
[57] 《金門日報》，2006年5月。

　　首演在金沙國中即獲得口碑。第二日在縣文化局演藝廳公演，適逢第八屆世界島嶼會議在金門舉行，國際專家、學者多人皆到場欣賞，再加上觀光客，可謂盛況空前。隨後巡演五鄉鎮，因觀眾的熱烈迴響，在文化局演藝廳連演3場。連日來的公演，四川民族藝術團在金門掀起一陣變臉熱，人人爭說變臉戲。變臉藝術家鄭勝利在每一場表演裡，以魔術般的手法，超快速地更換出紅、黃、藍、綠、黑、白等14種變臉造型，帶來陣陣驚喜，舉手投足，充滿舞臺的魅力。[58]

　　2005年12月，四川藝術學校在副校長徐亮帶領下再度抵金，金門觀眾懷著2004年對四川團的美好記憶，首場即座無虛席。變！變！變！川劇魅力無法擋，金門再度掀起變臉風。除了變臉，四川藝術團還帶來趣味雜技和民族舞。《金門日報》日日追蹤報導，連寫三篇特稿〈變臉大師彭登懷〉、〈舉手投足都是藝術，既創造美也表現美；彭登懷的臉，永遠讓世人百看不厭〉、〈成立於2003年，平均年齡十八歲，追求高雅藝術及弘揚民族文化；成都21女子舞團，舞出活潑和熱情〉。《浯江副刊》亦有陳鴻文〈觀四川藝術職業學院演出〉一文迴響。[59]

（三）民間酬神儀式僅限傳統戲曲

　　自2001年，翔安呂塘高甲戲團首度受邀為古地城隍演酬神戲後，因地近人親價好，金門民間邀福建傳統戲曲演酬神戲漸成常態。

[58] 《金門日報》，2004年11月1日至8日。
[59] 《金門日報》，2005年12月24日至29日。

　　以廈門翔安高甲戲團為例，該團已成為年年獲邀來金的固定戲班。如2004年元宵節，配合金門《元宵夜未央・天燈共祈福》活動，廈門翔安民間戲校高甲戲團一行54人，抵金作5天5場的巡迴公演。

　　高甲戲團的首演，安排在料羅順濟宮前廣場酬神演出，戲碼《三嫁公主》。有大陸高甲戲助興，有天燈祈福活動，料羅2004年的元宵節特別有光彩。李縣長的主題天燈寫著：〈猴桃瑞壽・兩岸和平〉。文化中心主任李錫隆表示：「此次邀請大陸高甲劇團來金演出，除了希望豐富縣民年節生活內涵外，更期待吸引臺灣觀光客到金門賞花燈、看大戲，過一個有閩南風味的元宵節，帶動金門地方的觀光發展。」

　　元宵後，翔安高甲戲團先在縣立文化中心演出《楊門巧媳》。隨後巡演烈嶼、金寧，戲碼《薛丁山征西》、《漢朝移鳳攀龍》等。金門的寒冬，冷風呼呼，尤其是晚上的戶外，只有攝氏5、6度，加上元宵細雨，可說連日來又冷又濕，但老一輩的金門鄉親對廈門高甲戲仍熱情捧場。[60]

[60] 《金門日報》，2004年2月。

四、翔安戲校唱紅金廈海域

　　廈門翔安戲曲學校創辦於1995年，為福建唯一的民間戲曲藝術學校，招生物件以農村子弟為主，2003年且以「零收費」招收了三十多名孤兒就讀，辦學經費來自私人投資和劇團演出。其高甲劇團曾獲福建十佳民間劇團之一。翔安戲校僅有十數年的年輕校史，沒有名伶，沒有名編劇，它以訓練有素、認真吃苦的團隊精神獲得觀眾掌聲，游走於鄉間，以演出酬神戲為主。[61]

　　相較於金蓮升，廈門翔安戲曲學校來金的時間晚了七年，但由2001年至2009年，十年間，翔安戲校的來金卻以三十多次遠遠超過金蓮升的三次。三十多次中，2001年的破冰之旅和2004年的元宵公演，留給金門觀眾最深刻的印象。2001年11月，金門民間古地城隍慈善會首邀翔安高甲戲團來金演酬神戲，這一趟破冰之旅，廈門和平碼頭靜悄緊張，無一送行者，反之，金門水頭碼頭人聲沸騰，民眾夾道歡迎，劇團在金演出7天12場，演出期間，謝幕再三。2004年元宵節，翔安高甲戲團應金門社教文化基金會的邀請，配合縣府元宵祈福活動，來金公演5天5場。[62]

　　由2001年的破冰之行始，金門鄉親看大陸戲的熱情超出翔安戲校的預期，翔安戲校的戲好價廉也深受金門鄉親的肯定，從此，雙

[61] 〈翔安呂塘高甲戲劇團赴金門演出〉，東南線上，http://www.66163.com，2005－06－21。

[62] 詳情見本論文第四章第二節〈二、來金的大陸演藝〉。

方的合作關係固定下來，成為常態。翔安戲校來金，一直維持50－70人的大規模出團方式，並將酬神戲的演出，由古地城隍擴展到其它鄉鎮宮廟，因此，該校成為大陸來金次數最多且規模最大的演藝團體。

　　十年來，翔安戲曲學校已走遍金門大大小小的宮廟，演出的酬神劇碼多達二、三十齣，其中，以兩岸家喻戶曉、喜聞樂見的傳統戲為主，如《楊家將》、《五虎平西》、《文貞公主》等，並佐以新編戲，如《假鳳戲鳳》、《太后出朝》、《母子情》等。

　　由金、閩、臺媒體的角度來看翔安戲校的來金。2001年的破冰行，《金門日報》雖見報導，但非要聞處理，其篇幅無法和同年的泉州高甲戲團來金、廈門小白鷺舞團來金相比。2004年配合縣府的元宵公演，翔安戲校才真正借著《金門日報》的連續大篇幅報導，打開了其在金門的知名度，如「廈門高甲戲助興金門慶元宵添光彩」[63]、「廈門高甲戲團寒風中公演金門戲迷熱情捧場」[64]等等。進了2005年後，當翔安戲曲學校來金的演出成為常態化，大篇幅報導的機會反而少了。較特殊的是，翔安戲校的頻頻來金，成了報社社論、特稿的題材，如2006年的社論〈民間戲曲育苗廈門翔安劇團可借鑒〉[65]、2007年的特稿〈廈門翔安高甲戲劇團十次金門演出結善緣〉[66]等。

[63] 《金門日報》，2004年2月6日。
[64] 《金門日報》，2004年2月8日。
[65] 〈社論〉，《金門日報》，2006年5月9日。
[66] 林怡種：〈廈門大燈島紀行系列之二〉，《金門日報》，2007年7月12日。

　　至於福建媒體對翔安戲校來金的處理方式。相較於《廈門日報》對廈門金蓮升來金的只未未提，《廈門日報》對翔安戲校來金的兩次報導就顯得格外特別，一次為2001年11月，一張翔安戲校坐船駛出和平碼頭的圖片，標題「直航金門唱大戲」[67]，一次為2005年6月，一張翔安戲校在金門的演戲盛況圖片，標題「金門鄉親冒雨看大戲」，專稿〈現場連線呂塘戲校走金門〉[68]。倒是在福建諸多網頁上，不時可見到翔安來金的零星報導，如《華夏經緯》的〈翔安高甲戲劇團在金門演出〉[69]，如《福建省文化廳》的〈翔安戲校第八次赴金門文化交流〉[70]、如《閩南人才網》的〈跨海送戲高甲唱紅金門〉[71]等等。

　　而臺灣的媒體如何看待翔安戲校的來金？隻字未提！顯然地，十年間，翔安戲校雖唱紅了金廈海域，但這般的兩岸間常態性民間酬神儀式，卻未能引起臺灣媒體的關注。

　　十年間，翔安戲校快速發展為金門酬神戲演出的主要劇團，原因為何？

　　原因一，虔誠的金門民間信仰，穩定的酬神戲市場。

　　金門民間信仰儒、道、佛三家並行，宮廟並稱，因島上多戰亂，生活貧瘠，故多仰賴信仰的安慰，常住島民雖僅5萬人，但島上大大小小的宮廟卻約有三百座之多。有村莊必有宮廟，甚至一村

[67]　《廈門日報》，2001年11月27日第5版。
[68]　鄭曉東等：〈現場連線　呂塘戲校走金門〉，《廈門日報》，2005年6月22日第A5版。
[69]　〈翔安高甲戲劇團在金門演出〉，華夏經緯網，http://big5.huaxia.com，2004－07－05。
[70]　〈翔安戲校第八次赴金門文化交流〉，福建省文化廳網，http://www.fjwh.gov.cn，2006－08－15。
[71]　〈跨海送戲高甲唱紅金門〉，閩南人才網，http://www.mnrc.com.cn，2008－07－15。

數廟，每逢所祀神佛的聖誕，大多舉行定期的平安醮，若逢宮廟新
建或重修，更有盛大的奠安大典。宮廟儀式一般舉行二至三天，酬
神演戲，祭拜宴客，全村總動員。其中最隆盛者，為浯島城隍廟
慶。[72]這些頻繁的宮廟活動，正好提供了翔安戲校在金門穩定的酬
神戲市場。

原因二，團結上進的翔安戲校，價廉戲好的酬神演出。

年輕的廈門翔安戲校，沒有名角，只有認真的團隊，在團長的
帶領下，一切好商量、好辦事。其育孤辦學、苦學上進的校風形象
在金門亦普受肯定，如《金門日報》的社論、特稿都引之為金門地
方戲的學習對象。加上低廉的戲金、一定水準的演出，故能維繫住
其與古地城隍長期的合作關係。

翔安戲校的好名聲在金門一傳開，其它鄉鎮的宮廟慶典亦樂於
請其演戲助興。金門的酬神戲，以浯島城隍、古地城隍等大宮廟最
為隆重，幾乎年年演出，至於一般鄉間小宮廟，就沒如此講究。但
2001年後，拜金廈小三通之利，金門鄉間的酬神戲大興，翔安戲校
的「俗擱大碗」居功不小。

原因三，金門廈門門對門，同根同源的閩南文化。

廈門、金門，一水之隔，兩門相望，歷史上同屬福建同安縣，
所謂「金不離同，同不離金」，兩地人民原本即語言相通、血緣相
親、文化一體。1949年後的兩岸戰事，才造成兩地五十多年的隔絕，
事過境遷，2001年的金廈小三通一開啟後，兩門又重新熱絡了往來。

[72] 楊天厚、林麗寬：《金門寺廟巡禮》，第一章第五節〈金門寺廟與神祇信仰〉，金
門縣政府出版，1998年12月，第54－57頁。

　　同根同源的閩南文化，讓1996年第一位訪問金門的大陸文化領導彭一萬，站在小金門的前埔望向廈門前埔時，自然脫口吟出：「我在前埔看前埔，兩個前埔一個祖；劫波度過親情在，風月同天懷故土。」[73]讓多次率團來金的翔安戲校校長洪水慶直言：「十年間，翔安戲曲學校來金門演出超過三十六次！金門的鄉親很熱情！每次演出，他們總會主動幫忙，看頭看尾，這種宛如朋友般的合作關係是在其它地方感受不到的。」[74]

　　總之，翔安戲校來金的意義，宗教儀式大於文化交流，而它之所以能在短短十年間發展為金門最主要的酬神戲演團，其原因在於：金門提供了穩定的酬神戲市場、戲校本身價廉戲好、同根同源的閩南文化。

[73]　〈廈金文化根連根〉，華廈經緯網，http://www.huaxia.com，2009－02－18。
[74]　蔡家蓁：〈洪水慶：與金門超有緣〉，《金門日報》，2010年5月26日。

結語
──戰爭、和平、演藝、人

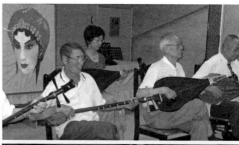

▋曾是金門全民音樂的南管

▋戰地36

▋多次來金的福建雜技團

一、金門演藝空間的變遷

　　當代金門六十年，歷經戰爭與和平，歌舞不斷，但它的演藝環境、演藝空間卻迭有變遷。

（一）演藝環境由戰爭到和平

　　50－70年代，兩岸軍事衝突，包括激戰十年、單打雙不打炮擊二十年，戰地金門炮火連連，對外閉鎖，交通困難重重。一者，手續難辦。出入金門要有出入境證，證件需要經國防部層層嚴核；二者，天候難測。臺灣海峽遼闊，臺金陸路不通，完全仰賴飛機和船艦，交通班次原本就少，再加上機場、碼頭設備簡陋，天候因素影響甚大，飛機、船艦動輒停飛、停航，尤其怕三、四月的霧季，常常連續停飛、停航二至三星期，急得乘客望空、望洋興嘆，跳腳不已。

　　戰爭給金門帶來嚴重的破壞，廢墟處處，一無所有，只有戰地政務的嚴格限制。夜間實行燈火管制與宵禁，全島皆無路燈，家戶的電燈規定用黑布半罩，故入夜後全島一片漆黑；晚間十點以後的公路，人、車皆不可通行，所有公眾活動必須趕在九點半左右結束。

　　在這個島上，軍多於民。常住居民一向維持在五萬左右，而在戰爭時期，駐軍竟號稱有十萬之眾。在軍多於民的金門，軍事優先，軍備第一，充滿陽剛之氣。十萬大軍立足在一無所有的廢墟

上，當務之急是建設。建設需要勞動，勞動需要休閒。縱使當時金門的演藝環境簡陋至極，交通困難，加上燈火管制和嚴格的宵禁，但軍士們觀看演藝的熱情卻空前高漲，金門民眾為了看表演，也常扶老攜幼，成群結隊去看戲，戲散後再踏著月色，拿著手電筒照明而歸。

　　以1956年計大偉合唱勞軍團抵金為例。五十年後，其子計安邦整理父親的紀念書中寫到：「據父親數十年後回憶，當年只憑著一股報國不落人後的衝勁，飛到金門前線勞軍，現在回想起來還真有幾分膽怯。一團20人，有大有小，有男有女。五十年前的戰地可想而知，各項建設落後，表演場地因陋就簡，幾乎都是露天演出，一會兒猛烈砲擊，一會兒下大雨，再來嘛氣溫不到五度。一天趕三場的工作量不算小，深入金門各據點，連金門島外的離島也服務周到，甚至對著軍用電話獨唱，真是服務到家了！……在那積極準備反攻大陸的年代，金門前線人員進出何等嚴格，特別是入夜後燈火管制，進出各營地都必須要通行口令，而且每日一換。」[1]

　　這一段回憶，把戰爭時期金門演藝環境的特色都點了出來。

　　80年代後，兩岸關係進入和平時期。長久沉默的金門民眾開始以民生的需求來撞擊戰地的體制，要求改善離島的環境，如改善對外交通，鬆綁戰地管制，開放觀光，金廈小三通等。這一時期的演藝環境有了顯著的改善。臺金民航機的開航，結束了離島對外交通的夢魘。1987年，遠東民間航空首航臺北——金門。從此，金門民

[1] 計安邦：《大愛無藏：——計大偉人生紀實》，臺北：文大學華岡出版部，2007年，第173頁。

眾可經由買票搭機往返臺金之間，不必再忍受船艦之苦。演藝團體往來金門，除了軍艦、軍機，同樣多了民航機的交通選擇。

過去，由於嚴格的戰地政務，不僅實行燈火管制與宵禁，日常生活的長途電話、米糧、照相機等也列為管制項目，與臺灣相較，生活上有諸多不便，但隨著炮聲的遠去，這些戰地管制也一一鬆綁，島上民生日趨便利。

1992年底，金門終止了戰地政務，開放觀光，對外揭開了神秘的面紗！開放觀光之後，臺灣人可以入境金門。特別是2001年金廈小三通後，不僅金門人可直接上岸廈門，陸客也紛紛登上金門觀光，金廈生活圈成形，金門在兩岸政策上比臺灣更開放。

（二）劇場建設與演藝的繁榮

50－70年代金門一直炮聲隆隆，演藝環境的變化並不大，但演藝空間卻改變明顯，50年代尚是以露天舞臺為主，60年代16座戲院迅速建成，90年代後，社教館現代演藝廳落成。

下文即以露天舞臺、戲院、演藝廳三階段，來觀察金門演藝空間的變遷。

1.50年代的露天舞臺

金門第一座室內演藝場所是金門中正堂，落成於1951年3月。當時金門的演藝空間以露天舞臺為主。所謂露天舞臺，包括了半露天的中山臺、中正臺，和完全露天的營區廣場、軍艦甲板等。中山臺、中正臺原為軍區的指揮臺，借用為舞臺，演員有頂蓋可遮陽擋雨，觀眾則在臺前露天隨意坐立，三面圍觀。營區廣場、軍艦甲板，舞臺和觀眾皆完全露在天光水色下，無遮無欄，可供四面圍觀。

對於半露天的中山臺觀戲場景,金門退休教師洪明傑多年之後還有鮮明的記憶:「衙門口前有一座連屋頂也是鋼筋水泥蓋得很堅固的戲臺叫中山臺。每回有勞軍團來表演,下午時分觀眾便陸續帶著長板凳、椅頭來佔位置。椅子一張張被側著平放在地上,然後以繩索將椅子跟鄰旁別人的緊緊捆綁在一塊,以防有人從中插入。表演以康樂隊居多,有時也演京劇。康樂隊是以歌舞為主,也穿插魔術、特技表演、相聲、雙簧。每一回,當臺下的阿兵哥有機會上臺與女歌手跳舞,現場氣氛就熱烈到不行,鼓掌、叫囂、吹口哨瀰漫著整個會場。」[2]

完全露天的軍艦甲板舞臺是金門最獨特的演藝空間。臺灣的顧正秋劇團、李棠華技術團等,都曾在料羅海軍基地搖搖幌幌的軍艦上表演過。如1951年2月,顧正秋劇團在料羅碼頭勞軍時,天氣陰沈,細雨紛飛,海軍官兵群聚于各艦甲板上,遊藝會即以軍艦塔臺作為主席臺,冒著風雨在軍艦上舉行遊藝會,軍士的掌聲和海水的怒潮聲相交響。[3]

露天舞臺沒有什麼機關、佈景,機動性強,觀眾愛看什麼就演什麼,觀演的交流密切、自由。但缺點是驚風怕雨,風雨一來就亂了場面。50年代金門多露天舞臺,並非居於什麼劇場理念,而是條件使然,當時金門缺少禮堂,所有的演出不得不因陋就簡。當露天舞臺都不可得時,演團甚至自搭舞臺,或在破廟、巨岩下演出。

[2]　洪明傑:〈那年,我們看戲〉,《金門日報浯江副刊》,2008年9月29日。
[3]　《正氣中華報》,1951年2月27日。

　　如1955年7月，臺灣的中興康樂隊京劇團抵金，冒著炎暑，每天演出，進入每個村莊每個據點。碰到沒有舞臺的村莊，士兵們用炮彈箱、床板、蓬布，不到20分鐘，就搭成了一座袖珍的戲臺。有一次，中興康樂隊在小金門演出，戲演至中途，大雨滂沱，部隊主任喊停，但士兵們在雨中屹立不動，演員們深受感動，乃在大雨中繼續演出，直到節目終了。[4]

　　破廟的演出，如1953年2月，臺灣山地歌舞團乘專機抵金演出15天，與島上十多萬軍民共度農曆春節。除了中正堂、軍艦甲板等地的演出，山地歌舞團還冒雨訪問小金門，在風雨中的破廟演出歌舞劇《迎新娘》、《獵人戀》，觀眾穿著雨衣，把破廟擠得人山人海。

　　巨岩下的演出，如1956年6月，大宛康樂隊的京劇隊抵金，除大金門的演出外，康樂隊還登上大膽、二膽，作為期3天的表演。由於地形的限制，整本京劇無法演出，遂改以清唱歌曲及輕鬆幽默之小型京劇，在大膽中正臺、碼頭石岩下，在二膽貯藏室門前廣場，就地演出《春香鬧學》、《三叉口》等名戲多齣，表演中雖不時遇到砲擊，但隊員在隆隆砲聲中更加賣力，每當一曲甫罷，戰士要求再唱一曲的聲浪如雷。

　　露天的舞臺，固然有夕陽餘輝中、滿天星斗下，席地圍坐觀賞的美好時刻，但逢到風吹雨打、烈日曝曬的惡劣天候亦是難免的。沒有聲光設備，簡陋的露天舞臺，炮聲、風聲和雨聲，這些都是干

[4]　《正氣中華報》，1955年7月20日。

擾演出效果的，但50年代金門露天舞臺的演出卻是場場盛況。觀眾的熱情，激發了演員的表演欲，演員與觀眾之間的共鳴互動超越了演藝空間的限制。演員酣暢淋漓的演出，觀眾專注投入的欣賞，迸發出了成功動人的觀演效果。

臺灣京劇名角李環春的一段回憶，既點出了露天舞臺的簡陋，也點出了觀演關係的動人。他回憶道：「部隊沒有戲臺，但總有閱兵用的司令臺，司令臺四周有杆子，拉上線就點上燈，白天晚上都演，麥克風就是一根，長官訓話用的，直立放在中間，演武戲時我們還把它挪開，免得礙事，全憑真嗓子！……不過，觀眾反應真熱烈，再辛苦都是值得的。」[5]

2.60－80年代的戲院

60年代的金門，戲院幾乎是以每個月一座的速度如雨後春筍般紛紛蓋起，僅1960年就有6座戲院蓋成。然後，維持著每年1－3座的速度，逐年增加。16座戲院在1960至1971年十一年間集中落成，計有軍營者11座，民營者4座，官營者1座。[6]

金門演藝空間表

名稱	開放年月	經營	地址
武威戲院	1960年3月	軍營	小徑
海光戲院	1960年4月	軍營	料羅
南雄戲院	1960年5月	軍營	下莊
金西戲院	1960年6月	軍營	頂堡

5　王安祈：《臺灣京劇五十年》，國立傳統藝術中心出版，2002年，第499頁。
6　《金門縣誌》，卷三〈人民志〉，金門縣政府印行，1992年，第438頁。

金門戲院	1960年6月	軍營	原中正堂
金東戲院	1960年9月	軍營	陽宅
山外戲院	1962年2月	軍營	山外
國光戲院	1962年5月	軍營	小金門
金城戲院	1963年	民營	金城
藍天戲院	1964年2月	軍營	尚義
擎天戲院	1964年3月	軍營	太武山
金沙戲院	1964年3月	民營	沙美
金聲戲院	1965年12月	民營	金城
僑聲戲院	1967年2月	民營	山外
中正堂	1967年2月	軍營	山外
育樂中心	1971年7月	官營	金城

其中，以金城中正堂金門戲院和太武山擎天戲院最具代表性。金城
中正堂落成於1951年3月1日，蔣經國和胡璉剪綵揭幕，顧正秋劇團
參與盛事。50年代重要的大型演藝常在中正禮堂舉行。60年代改修
為金門戲院，後轉為金門高中禮堂。擎天廳戲院落成於1964年1月
16日，俞大維夫婦剪綵揭幕，李翰祥、江青帶著《七仙女》影片首
映。60年代後，金門的軍旅演藝，常以擎天廳戲院為首場或壓軸末
場的演出地點。80年代，金門演藝兼顧勞軍與歡民時，大型演藝活
動即常分別在擎天廳勞軍和中正堂歡民。

　　60年代16座戲院的落成，帶動了金門演藝的新局面。

　　首先表現為戰地軍民的休閒娛樂快速導向電影。戲院的主要
功能是放映大銀幕的電影，提供官兵有聲光享受的休閒娛樂。每逢

假日，各家戲院都是官兵擁擠、人潮鼎沸，除了看電影，還帶動附近商圈的消費，熱鬧滾滾。看電影，不僅是軍士重要的休閒娛樂，也是民眾的快樂時光。金門作家吳鈞堯如此回憶童年：「春節來，壓歲錢終於足夠買電影票，有一年，大姊領隊，我們不搭擁擠的公車，走了近小時進城看電影。途中遇見各村的孩童，他們穿著過大的新衣，臉蛋被寒風刮紅，愉快地齊步走，像朝聖般地趕去戲院。」[7]

其次，金門大型演藝活動由露天廣場轉入室內戲院。金門的軍旅演藝一直維持大型演藝與小型康樂並行的模式，大型演藝在禮堂、廣場舉行，小型康樂走入各軍區、碉堡。16座戲院的興建，小型康樂的模式依舊，但大型演藝則由露天廣場紛紛轉入室內戲院。如1976年中影劇團一行7人隨片《八百壯士》到金門登臺勞軍，劇團中有大明星林青霞、胡茵夢、張艾嘉、郭新馨等人，該團首日在金聲戲院、中正堂戲院、金東戲院與擎天廳戲院登臺，第二天在小金門國光戲院、大金門藍天戲院登臺。為睹大明星的廬山真面目，各戲院都是人山人海，歡騰滾滾。

3.90年代後的演藝廳

1995年5月，歷時三年多，耗資新臺幣1億4千萬元的金門縣立社會教育館落成，內有設備一流的演藝廳。不怕風雨攪局，不受冷熱天候影響，有空調、有聲光設備、有2千座位的演藝廳，全面提升了金門的演藝空間。

[7] 吳鈞堯：《金門》，〈重回藍天戲院〉，臺北：爾雅出版社，2002年，第59頁。

　　如1999年11月，漢唐樂府梨園舞坊抵金，在社教館演藝廳推出《艷歌行──梨園樂舞》代表作，劇中包括〈西江月引〉、〈艷歌行〉、〈簪花記〉、〈夜未央〉、〈滿堂春〉五部戲碼。透過演藝廳的現代設備，梨園舞坊的舞臺燈光、服裝造型才得以充分展現精華。

　　再如2003年，金門青少年國樂團以《羞答答的玫瑰　靜悄悄地開》為主題，在社教館演藝廳舉辦首次公演，在氣派的舞臺上，推出大合奏、大提琴二重奏、四重奏、絲竹樂等節目，曲目清新悅耳，一新金門民眾對傳統國樂的印象。此後，金門青少年國樂團以《冷香‧驚夢‧燭花紅》為主題，更年年在社教館演藝廳舉行赴臺參賽的行前公演，累積了豐富的舞臺經驗。

　　但2千人的觀眾席，滿足了熱門演藝大場面的需求，如2004年大陸四川民族藝術團在演藝廳連演三場，盛況空前，在金門掀起一陣四川變臉熱。再如2008年臺灣紙風車兒童劇團巡演金門五鄉鎮，場場轟動，其在演藝廳的演出，連走道都擠滿觀眾，在金門形成紙風車旋風。但若碰上曲高和寡的演藝節目，2千人的觀眾席，上座率不到三成，冷冷清清的場面，反而成了演團和主辦單位的負擔。

　　有鑒於此，2004年起，縣府每年10月份舉辦大型的金門文化藝術節，除了演藝廳的盛大公演，已刻意把部分的演藝活動拉到戶外，讓室內劇場與戶外廣場的表演空間並行發展。如2008年第五屆金門文化藝術節，有福建京劇院在文化局演藝廳演出《楊門女將》《春草闖堂》，也有南非JK火舞團在金沙戲院廣場、愛爾蘭TAP踢踏舞在金城總兵署廣場等的戶外演出。一方面抒解演藝廳公演頻

繁、觀眾不夠踴躍的困境，一方面藉著戶外的小型演出，主動、機動地拉進演藝活動和社區鄉民的距離。

　　總之，當代金門六十年，歷經兩岸關係由戰爭轉變成和平，金門的演藝環境亦由戰地轉型為觀光地，演藝空間則由50年代的露天舞臺，到60－80年代的16座戲院，再變遷為90年代後的縣政府演藝廳。這種改善，是兩岸關係改善的結果，值得回味和珍惜。

二、金門演藝類型的變遷

　　人性對美的精神需求不變，但審美的眼光卻會因時因地而改變。演藝提供了人類社會審美精神需求變化的平臺。由演藝的歷史，我們看到演藝的內容與形式因求變而豐富多彩。

　　當代金門六十年，其演藝活動固然深受金門政治的影響，其演藝風貌更為閩臺演藝所左右。50－70年代的戰爭時期，金門閩南原生態演藝因炮火的重創而消寂，軍旅演藝隨十萬大軍的進駐而興盛。軍旅演藝的類型有軍中京劇、軍中話劇、軍中歌舞、電視歌舞等。

　　80年代，炮擊停止，金門民間酬神戲再興，演藝類型以臺灣歌仔戲為主。90年代後，戰地政務終止，還政於民，縣府演藝承辦臺灣文建會的藝術下鄉，演藝類型兼具臺灣傳統演藝、現代演藝，除歌仔戲外，兒童戲劇、現代音樂、現代舞蹈皆頻頻來金演出。2001年金廈小三通後，大陸演藝來金成為常態，演藝類型以福建高甲戲、民族藝術團為主。

　　當代金門演藝類型，不論本土演藝或外來演藝，皆以歌舞為主，戲劇為輔。本土演藝發展有限，變化不大。但豐富的外來演藝，其類型有傳統演藝，有現代演藝，內容與形式迭有變遷。

　　當代金門傳統演藝以戲曲為主，包括軍中京劇、臺灣歌仔戲、福建高甲戲等，現代演藝以歌舞為主，包括軍中歌舞、電視歌舞、現代歌舞等。

（一）傳統演藝以戲曲為主

1.軍中京劇

王安祈《臺灣京劇五十年》將50年代後的臺灣京劇分為四個時期：50年代奠基期、60－70年代發展成熟期、80年代創新轉折期、90年代後大陸熱與本土化交互影響期。[8]

50年代，因應隨國民政府遷臺六十萬大軍的娛樂需求，軍中京劇團紛紛成立，其最初的目的即為勞軍。50－60年代，部隊以大陸籍官兵為骨幹，京劇是當時大陸籍官兵的大眾流行戲曲，故京劇勞軍成為軍中最大的精神慰藉。軍中京劇團主要有1950年的大鵬、1954年的大宛、龍吟、干城、海光，和1958年的陸光等。

1965年國軍新文藝運動，1966年中華文化復興運動，這些運動推動軍中劇隊的制度化，京劇走向發展鼎盛期。1969年，國防部以精進為原則，核定七個單位的編組，計有劇校三：大鵬、陸光、海光，京劇隊四：大鵬、陸光、海光、明駝。這些軍中劇團除了在臺灣國軍文藝中心定期公演外，還應文建會等官方單位的邀請演出，但最重要的任務還是勞軍。國防部規定劇隊年度勞軍基本次數為大場72場，小場120場，其中當然包括金門前線的勞軍演出。[9]

根據《金門縣志》記載，30年代，金門民間已有京劇社團，但京劇人口畢竟為少數。50年代，國民黨軍隊進駐金門後，不僅帶來軍中京劇團，由臺來金的勞軍團，其傳統戲曲亦以京劇為主。在十

[8] 王安祈：《臺灣京劇五十年》，〈緒論〉臺灣國立傳統藝術中心，2002年。

[9] 高小仙：《從三民主義文化建設論我國文藝發展——以1940至1990年京劇發展為實例》，第三章〈京劇現階段的發展〉，政戰政碩士論文，1991年，第125－139頁。

萬大軍的進駐下，在軍、黨、政一元強勢領導的戰地體制下，金門
的閩南原生態演藝受到強力的衝擊，不待猶豫，迅速衰落；反之，
京劇迅速成為金門島上的強勢戲曲。

　　50－70年代，金門軍旅演藝中的京劇，常演劇目，以傳統
經典戲為主，尤愛忠臣勇將、復國中興的戲碼。傳統經典劇目如
《紅娘》、《西遊記》等，忠臣復國劇目如《勾踐復國》、《郭子
儀》等。

　　以60年代陸光京劇隊多次來金勞軍為例，1961年陸光京劇隊一
行52人抵金，名角秦慧芬以一齣《硃痕記》風靡全島。為適應戰士
不同的觀戲興趣，陸光京劇隊編排了十幾組戲，有唱工的，有全武
行的，更有風趣別緻的彩戲，每逢演出時，他們任由戰士們選擇。
在文戲方面有《硃痕記》、《寶蓮燈》、《大登殿》等，武戲方面
有《四杰村》、《長板坡》、《戰馬超》、《牧虎關》等，輕鬆的
彩戲有《小放牛》、《拾玉鐲》、《鋸大缸》、《搖錢》等。京劇
隊每天表演二場至三場，每場都獲得爆炸式的掌聲。[10]

　　80年代，臺灣京劇走入創新轉折期，事實上，也是走向下坡，
主要原因：

　　其一，時代節奏的加快，娛樂口味的轉換。京劇的土壤，原
來即建立在清末民初緩慢的生活節奏上，人們有閒情逸致去一唱三
歎，閉目聽戲。80年代後，臺灣經濟已起飛，電視已普及，忙碌的
工商社會，多元的娛樂選擇，不僅是時代的節奏已加快，連娛樂的
口味也已轉換。

[10] 《金門日報》，1961年2月。

其二，軍方兵力結構的改變，臺灣籍官兵成多數。時間流逝，50年代遷臺的青壯大陸籍官兵，進入80年代後，泰半臨老退伍了。軍方兵力的結構，由以大陸籍官兵為骨幹，轉型為臺灣籍官兵成多數。這些臺籍官兵是聽電視歌曲長大的，連歌仔戲都不是很親近了，何況是京劇，因此，觀賞京劇反成了部隊臺籍官兵的苦差事。

80年代後，兩岸關係和緩，臺灣勞軍演藝逐漸退場，軍中京劇團收編，1985年，陸光、海光、大鵬三所軍中京劇藝校合併為國光藝校，臺灣京劇不得不創新轉折，轉向民間，尋求新觀眾、新出路。

而金門的京劇，80年代初，不待臺灣京劇的創新轉折期，在勞軍演藝逐漸退場，文建會藝術下鄉政策積極推動等因素下，京劇勞軍早已淡出金門的舞臺。回顧京劇在金門，其特色為：來匆匆，去匆匆。50年代，京劇迅速成為金門演藝的強勢戲曲，80年代，京劇亦迅速在金門舞臺上完全退場。

2.臺灣歌仔戲

歌仔戲是滋養於臺灣土地的劇種。50年代的臺灣歌仔戲，正處於黃金時代，號稱五百團以上的歌仔戲班活躍在全臺灣的民間舞臺上。60年代中期，隨著社會娛樂媒體的迅速成長，歌仔戲轉型尋求新出路，因緣聚會而呈現四種類型：大型歌仔戲、廣播歌仔戲、電影歌仔戲、電視歌仔戲。70年代後，繼續發展者，以野臺歌仔戲和電視歌仔戲為主。[11]

[11] 參考曾永義：《臺灣歌仔戲的變遷與發展》，臺北：聯經出版社，1988年。

　　歌仔戲在金門，50－70年代，因為戰地的閉鎖政策，管制收音機等傳播媒體，故對臺灣民間歌仔戲班的盛況，對廣播歌仔戲、電影歌仔戲都甚為陌生。

　　臺灣歌仔戲進入金門，有二個重要階段：一為60年代的軍中歌仔戲，一為80年代後的民間歌仔戲。

（1）60年代的軍中歌仔戲

　　由於入伍的臺籍新兵漸增，軍中先後於1958年、1964年成立歌仔劇隊。1958年的康樂總隊歌仔劇隊，以約聘方式與林金池的寶島少女歌舞團定約；1964年的陸光藝工大隊臺語劇隊，除隊長、副隊長、康樂士三人為正式編制外，其餘隊員皆為約聘。1970年，藝工團隊因精簡而裁撤，亦結束了歌仔劇隊在軍中的短暫歷程。[12]

　　軍中歌仔戲來金門勞軍，除了軍隊演出外，亦受邀於金城戲院演出，大受金門民眾歡迎。以1963年6月康總臺語劇隊的金門行為例，該劇隊以改良的歌仔戲作長達42天的巡演，首先推出15場《梁山伯與祝英臺》，然後推出《大明英烈傳》、《狸貓換太子》等，受到官兵熱烈歡迎。該隊還應金門各界的邀請，7月10日起，特假金城大戲院售票盛大公演10天，推出《櫻花恨》、《慈母淚》，賣座鼎盛，空前爆滿，演員包括小旦顏月娥、小生洪秋鳳、彩旦關天喜等。《正氣中華日報》應讀者要求，特刊出《櫻花恨》、《慈母淚》的本事簡介，掀起金門一場歌仔戲熱。[13]

[12] 周世文：《國軍1950年後音樂發展史概述》，第三章第三節〈曇花一現歌仔戲〉，東吳大學碩士論文，2004年，第78－79頁。
[13] 《正氣中華日報》，1963年6月15日至7月20日。

　　但軍中歌仔戲到底非軍中主要戲曲，來金次數甚少，故對金門的影響亦不大。雖然60年代麗英歌仔劇團團長陳為仕曾言，其十九歲時師事來金服役的臺南新寶興歌劇團謝師傅。[14]但金門民眾大量接受臺灣歌仔戲還是在80年代後。

（2）80年代後的民間歌仔戲

　　80年代，臺灣電視歌仔戲風靡全臺，以臺視楊麗花歌仔戲團最負盛名，華視葉青神仙歌仔戲團次之。金門民眾透過電視媒體的傳播接觸到臺灣歌仔戲。在金門，以華視最早設有轉播站，曾有一段時期家家戶戶看華視，故金門民眾對華視葉青神仙歌仔戲的熟悉度反而超過臺視楊麗花歌仔戲。

　　80年代後，臺灣歌仔戲團來金門，已有三種管道：軍方勞軍、民間酬神戲、文建會藝術下鄉。

　　軍方勞軍方面：80年代，兩岸關係轉向和平，民生意識漸抬頭，來金的勞軍團，兼顧勞軍與歡民。以1986年3月底華視神仙歌仔戲團的金門行為例。該團在當家小生葉青的率領下，抵金作5天6場的表演。除部隊勞軍外，神仙歌仔戲團在金東戲院、金西戲院演出4場以歡民，戲碼皆為《八美圖》，小生葉青俊逸瀟灑，嗓音低沈，小旦林美照，外形纖細，黃鶯唱腔，對手戲演來精彩迷人！戲迷追著戲團跑，場場爆滿，一票難求。[15]

　　民間酬神戲方面：80年代末，金門停止砲擊，民間宮廟祭祀再興，一年一度的酬神戲，亦請來臺灣民間的歌仔戲團。因離島交通

14 林麗寬：〈金門麗英歌劇團變遷初探〉，《金門傳統藝術研討會論文集》，國立傳統藝術中心籌備處，2000年，第289頁。
15 《金門日報》，1987年3月28日至31日。

不便，初期戲團一來都要待上二十天左右，巡演五鄉鎮，故每每掀
起一波波臺灣歌仔戲熱。

　　以1987年臺北梅嘉歌仔戲劇團應邀抵金演酬神戲為例，戲團先
在城隍廟戲臺演出3天6場，由《扮仙》的麻姑獻壽揭開序幕後，首
日演出《鴛鴦樓》、《茶壺記》，第二天演《包公審烏盆》、《陳
三五娘》，第三天演《紀鸞英招親》、《楊家將》，劇碼日日換
新，看得戲迷每日佇守城隍廟前，不僅戲臺前人山人海，連廟旁家
宅的陽臺，亦見人頭遙望。臺北梅嘉歌仔戲劇團在金一個月，巡演
五鄉鎮，因唱腔、做工皆屬上選，阿公阿婆追逐忘食。[16]

　　文建會藝術下鄉方面：90年代後，臺灣文建會積極推動藝術下
鄉文化政策，主動將傳統演藝推入金門，臺灣歌仔戲因而更成為金
門島上主要的傳統戲曲。以河洛歌仔戲為例，1994年，河洛歌仔戲
因文建會藝術入校園活動而抵金，進入金門高中、金門農工職校演
出《曲判記》，當家演員王金櫻、唐美雲等以優美的唱腔，融合中
西樂器的配樂，一新師生們對傳統戲曲的印象，演員的魅力造型和
身段，吸引全場。[17]

　　2001年金廈小三通後，金門民間酬神戲多邀福建傳統戲曲團
前來，但逢重要節慶，臺灣歌仔戲仍是節目的首選，以明華園歌仔
戲團為代表，長年來即多次受邀抵金演出。1988年、1990年、1992
年，明華園歌仔戲團三度配合浯島城隍遷治活動抵金，每次一來就
是十天左右的檔期，巡演於金門各宮廟戲臺。戲碼不斷翻新，包括

[16] 《金門日報》，1987年6月－7月。
[17] 《金門日報》，1994年2月23日。

《八仙傳奇》、《鍘判官》、《呂洞賓戲弄白牡丹》、《清朝風雲演義》、《寶蓮燈》、《南宮慘案》、《孫龐演義》、《財神下凡》、《八仙傳奇》等，明華園以一貫的團員紮實功夫，配上逼真的布幔，特殊的聲效和燈光，幾年下來，培養出不少忠實的金門戲迷，每次一來，老戲迷追著明華園跑，即使逢毛毛細雨，觀眾熱情亦不減，演員演出更賣力。即使進入21世紀，明華園歌仔戲本團難以再排出金門的檔期，明華園黃字劇園接續活躍在金門節慶的舞臺上。

臺灣歌仔戲能在金門長期盛演，其特色在親民：用金門民眾熟悉的聲腔走入民間。臺灣話、金門話，聲腔雖略有不同，基本上都是閩南語，溝通順暢。與京劇的有聽沒有懂相比，臺灣歌仔戲對金門鄉親來說，不但劇情看得懂，連插科打諢的對話也聽得懂。歌仔戲團來金門，除了80年代勞軍中的兼歡民、90年代文建會藝術下鄉外，更重要的是民間慶典的酬神戲演出。相較於京劇只限於部隊中演出，藉著酬神戲，歌仔戲走遍金門五鄉鎮的宮廟，深入民間，將戲送到每位鄉親的眼前。

3.福建高甲戲

1949年前，金門演藝流行閩劇和南音，每逢節慶多邀大陸高甲戲班前來熱鬧。1949年後，大陸戲班一夕隔絕，島上本土的高甲戲班亦先後毀於戰火。60－70年代，在地區長官的扶持下，閩劇社曾風光一時，但進入80年代，金門地方戲班還是不敵社會變遷，一一解散。

90年代，在兩岸恢復文化交流後，1994年，廈門金蓮升高甲劇

團曾由香港飛臺灣再搭船叩關金門，成為90年代第一支、也是唯一來金演出的大陸演團。

2001年金廈小三通，大陸演團來金才再度成為常態。第一支受官方邀請循小三通來金作藝術交流的大陸演團為泉州高甲戲劇團，第一支受民間邀請來金演酬神戲的是廈門翔安高甲戲團。幾個大陸演團受邀來金的第一次，都不約而同地選中福建高甲戲。

福建高甲戲來金，總帶來盛況連連，以廈門金蓮升高甲戲團為例，除了1994年該團在金連演46天，場場轟動，欲罷不能，創造出渡海私取新劇本的傳奇外，2001年後，該團幾次來金，還是同樣可感受到金門觀眾扶老攜幼的追戲熱情。金門民眾何以偏愛福建高甲戲？主要原因為：

其一，金門人的高甲戲情懷。1949年前，高甲戲曾是金門民眾最熟悉喜愛的劇種。50年代，大陸戲班一夕隔絕。70年代，金門莒光閩劇社曾赴臺巡演二個月。80年代後，金門本土的高甲戲因社會的變遷而斷層。

但在老一輩鄉親的記憶中，對高甲戲一直懷有美好的情感，他們兼容並看閩臺的傳統戲曲，自動地以臺灣歌仔戲和福建高甲戲來區隔臺灣戲、大陸戲。80年代後，在完全接納臺灣歌仔戲之外，內心深處還一直為福建高甲戲保留有一席之地。

其二，大陸高甲劇團戲好戲新。20世紀60年代後，大陸公辦高甲劇團經歷戲改，發展出一批好劇目、好演員。90年代後，在精品工程的激勵下，戲曲團隊更走向精緻化。福建高甲戲團來金演出，為求戲好戲新，其演出大多以最好的演員來呈現最佳的劇目。

以廈門金蓮升高甲戲團為例，1994年，其首度來金時，帶來的劇目即為《春草闖堂》、《寒江關》、《鳳冠夢》等。2001年二度抵金時，戲團在庵前牧馬侯祠首演《鳳冠夢》，在文化中心演藝廳盛演《金刀會》。[18]2007年，金蓮升高甲戲團配合浯島城隍廟慶三度抵金，再演《春草闖堂》、《乘龍錯》、《鳳冠夢》、《千里駒》等，幾乎都是戲改後的經典劇目。[19]

其三，大陸劇團地近人親價廉。80年代末，金門民間酬神戲再興，年年外邀酬神戲班演出。聘什麼戲班？考量因素除了戲好不好，當然也包括戲金的高低。與臺灣歌仔戲班相比較，福建戲班地理上距金門近，風俗大同小異，戲金又低廉，故自2001年後，廈門翔安高甲戲團成為金門城古地城隍神誕年年邀約的固定戲班，其優勢正是建立在地近、人親、價廉。

（二）現代演藝以歌舞為主

1.歌舞

（1）軍中歌舞

50年代，六十萬大軍隨國民政府遷臺，為因應官兵對康樂的大量需求，國防部除正式編制的軍中康樂隊外，還有業餘康樂隊。來自大江南北的兵士，娛樂趣味不一，為適應多樣的需求，不論軍中康樂隊、業餘康樂隊多採綜藝性質，下設輕音樂、話劇、京劇、雜技等小組。此外，總政治部全力推動「兵演兵、兵唱兵、兵畫兵、兵寫兵」克難運動，在軍中成立近百支克難型的輕音樂隊伍。

[18] 《金門日報》，2001年12月27日。
[19] 《金門日報》，2007年5月27日至29日。

　　50－60年代，軍旅演藝興盛的金門，有隨軍駐金的康樂隊，外來的勞軍演團，更有克難樂隊，島上充滿歌聲舞影。綜藝性質的軍中康樂隊伍，演藝類型雖雜，但基本上還是以歌舞為主，尤其是走上前線金門的康樂隊，最愛用載歌載舞的表演來達到臺上臺下歡樂融融的功效。對軍旅演藝一向支持的王叔銘將軍亦曾指示：「輕音樂是最適宜前線上表演的一種康樂項目。」[20]

　　70年代後的金門，島上孕育出了兩支藝工隊：60－70年代的金城政戰藝工隊和80年代的金門文化工作團。軍方的金城政戰藝工隊，以豐富的舞臺經驗，累積出一套強調戰鬥、融合戰地和鄉土、獨具金門特色的歌舞節目。軍民合組的金門文化工作團，亦用歌舞來演金門、唱金門，宣揚「以歌聲壓倒砲聲，以劇場支援戰場」的理念。

　　遵循臺灣軍旅演藝的風格，加上戰地的特性，金門島上的軍中歌舞更強調主題明確、內容純正，更富有戰鬥的意志、昂揚的士氣，更要求能激發愛國愛鄉的情懷，故歌聲舞姿多具陽剛之美。

　　以金城政戰藝工隊為例，由其在1977年參加軍中文藝競賽的節目單，即可見其內容與風格的純正。節目以迎接勝利為主題，共有〈偉哉金門〉、〈飛向青天〉、〈海上長城〉、〈龍騰虎躍〉、〈月光月夜〉、〈浯江風光〉、〈我愛金門〉、〈黛綠年華〉、〈時代相聲〉、〈橫掃妖魔〉、〈戰地春曉〉、〈金門兒女〉、〈齊家報國〉、〈正義之聲〉、〈金門精神萬古新〉、〈迎接勝

[20]　參考周世文：《國軍1950年後音樂發展史概述》，第三章〈康樂尖兵——藝術工作部隊〉，東吳大學碩士論文，2004年，第46－47頁。

利〉等15個表演單元。[21]

80年代,臺灣勞軍活動銳減後,軍中藝工隊隨之逐轉裁撤。金城政戰藝工隊亦裁撤於1977年。金門文化工作團則由軍旅演藝過渡到縣府演藝,直到1992年才裁撤。

(2) 電視歌舞

60年代,臺灣官方的三家電視臺先後開播後,直接衝擊到臺灣的演藝生態,不僅是活躍於臺灣民間的歌仔戲、布袋戲被迫轉型,連保守的軍旅演藝亦不能避免。故70年代後,軍旅演藝一方面逐步裁撤軍中劇隊、軍中藝工隊,一方面加強電視演藝人才的養成。

70-80年代,在電視媒體的強勢傳播下,電視歌曲成為臺灣的大眾流行歌曲。電視演藝成為臺灣來金勞軍的主流,演藝類型更強調歌舞。大型表演在各戲院舉辦,舞臺上,聲光設備齊全,除了歌星依序歌唱外,主持人以幽默的串場營造歡樂氣氛;小型康樂則深入營區,讓歌星與戰士進行同歌共舞的互動。

電視歌舞更是以歌為主,以舞為輔,且歌舞的形式與內容不再拘限於軍中歌舞的戰鬥性、陽剛美。電視歌舞能反映臺灣社會各階層的多種心聲,亦能兼容陽剛與陰柔的風格。

凡是電視流行歌曲,即是廣受戰地歡迎的勁歌,包括臺視鄧麗君溫柔甜美的〈小城故事〉、〈何日君再來〉、〈甜蜜蜜〉,中視鳳飛飛真誠樸實的〈望春風〉、〈愛的禮物〉、〈掌聲響起〉,華視高凌風動感新潮的〈大眼睛〉、〈姑娘的酒窩〉,陳淑樺嚴肅悲

[21] 《金門日報》,1977年10月1日。

憤的〈自由的女神哭泣了〉等等。至於熱舞，只要是漂亮熱情的女星，不在乎舞藝水準高低，戰地軍士們都會熱情迎賓、瘋狂鼓噪。

（3）現代歌舞

臺灣現代演藝崛起於70年代。80年代，隨著文建會藝術下鄉文化政策，臺灣民間演團的現代歌舞進入金門，且於90年代後，發展為金門外來演藝的主要類型。進入21世紀，隨著金廈小三通，再引入大陸現代歌舞，隨著金門國際文化藝術節，更引入異國現代歌舞，金門舞臺上呈現出多風貌的現代歌舞。

比較臺灣、大陸、異國來金的現代歌舞，大致上，臺灣現代歌舞已從載歌載舞的節目中獨立出來，發展為獨立的現代舞蹈、現代音樂，並走向精緻化、專業化的表演，形式與內容充滿創意和實驗性。而大陸、異國來金的現代歌舞，則在現代的歌舞中加入強烈的民族風。

臺灣來金現代歌舞的創意性，以雲門舞集、張正傑大提琴為例。2005年，雲門舞集在林懷民的帶領下，首度移師到金門舉行舞劇《紅樓夢》的戶外公演，在縣立體育場搭設主舞臺、大螢幕。上萬位軍民在草地上席地而坐，星空下，共享舞劇裡的春、夏、秋、冬。舞者時而婉轉，時而磅礴，舞臺上，服裝清麗，布景幽雅，燈光繽紛…，觀眾享受了一場空前的美舞！寓教於樂，雲門傳統，每一場的戶外公演，要求觀眾只留下難忘的回憶和熱烈的掌聲，而不留下一片紙屑，在金門的戶外公演亦是如此。[22]

[22] 《金門日報》，2005年7月31日。

　　2009年，紀念古寧頭戰役60週年，金門國家公園在金門舉行二場和平祈福音樂會。邀來攜帶百萬美金名琴的大提琴家張正傑與80多人的臺北市立交響樂團，首次在金門搭檔演出，刻意營造出充滿創意的音樂火花。音樂會一場在夜間的縣立體育場戶外廣場，一場在白天的翟山坑道內，大型的戶外演奏會，精心設計的絢麗燈光，結合戰役遺蹟的坑道活動舞臺，果然帶給現場觀眾一新耳目的體驗。[23]

　　大陸的民族風歌舞，以四川民族藝術團為例，2004年、2005年四川民族藝術團抵金，帶來傳統川劇、西部的民族舞蹈、雜技，除了魅力無法擋的川劇變臉外，西部民族風的舞蹈，團員的年輕、舞姿的曼妙，亦留人深刻印象。

　　異國的民族風的歌舞，則以非洲戰鼓團、中東肚皮舞為例，2004年後的金門文化藝術節，幾乎年年邀請非洲戰鼓團、中東肚皮舞前來，其雷霆萬鈞的鼓聲、熱情奔放的舞姿，果然為金門觀眾帶來異樣的聽覺與視覺震撼。

　　總之，當代金門演藝類型的變遷，傳統演藝以戲曲為主，且其變遷由軍中京劇而臺灣歌仔戲而福建高甲戲，現代演藝則以歌舞為主，且其變遷由軍中歌舞而電視歌舞而民間現代歌舞。

[23]　《金門日報》，2009年10月18日。

三、戰爭‧和平‧演藝‧人

　　回應本書最初的四個研究目的：一，梳理出當代金門演藝活動史；二，分析出戰爭時期、和平時期演藝的不同特色；三，觀察當代金門演藝生態的變遷；四，掌握演藝變與不變的特質，以提供金門地區演藝政策的參考。

　　歷經一連串的研究探索，本書最後亦以四點作為結語：一，由殺戮戰場到和平廣場；二，戰爭時期的軍旅演藝‧和平時期的縣府演藝；三，不變的演藝需求，求變的形式與內容；四，演藝政策以人為本。

（一）由殺戮戰場到和平廣場

　　當代六十年，兩岸關係三十年戰爭、三十年和平。但金門「當代60，戒嚴43，戰地36」，號稱世界上戒嚴時間最久、管制最嚴的地區。從演藝的角度來看當代金門，彷彿一部荒誕劇中的歌舞劇。當代金門處於兩岸之間，成為兩岸關係角力的舞臺。戰爭與和平的戲碼在此輪番上演，而演藝，是島上的戲中戲。

　　50－80年代，戰地金門，因十年激戰而成一無所有的廢墟；因二十年的單日炮擊而飽受虛驚的歲月；因四十三年的戒嚴而忍受種種的生活管制。戰爭的強大破壞性，突顯著人命的荒誕，活躍於島上的演藝，是荒誕劇中的歌舞劇。

　　荒誕劇和歌舞劇是一種反諷的存在。戰爭本身既是荒誕的破

壞，載歌載舞的歌舞劇，正可以用「田園式的優美」和「肉體的歡樂」來逃避現實，粉飾太平，掩蓋戰爭。[24]

《演藝的歷史》如此記載著：「戰爭時期，戲劇在不同程度上被政客、將軍和政府的宣傳部門所接管。在那些戲劇並未積極投入到戰爭鼓噪中的國度裡，它大多讓位於各種輕鬆歡娛、逃避現實的其它演藝形式。疲憊的士兵和工人通常更願意看擺動大腿的舞女們，而不是頗費腦筋的戲劇。演藝在戰時的需要，是鼓舞民眾士氣，撫慰那些需要從艱難困苦和繁重的勞動中稍獲解脫的人們，愛國主義題材的戲劇僅是曇花一現，倒是那些輕鬆搞笑的滑稽戲和音樂時弊諷刺劇成為演出節目的主體。[25]」

故歌舞劇在二次世界大戰的前後，以至於今天，都被視為人心的麻醉劑，且於40年代，音樂劇即已步入成熟期。[26]

當代金門的演藝史，並未跳脫世界演藝史的軌迹。戰地生活本身既已夠單調苦悶了，島上軍民想體會的正是和生活裡不一樣的歡樂。沈浸在高歌狂舞中，陶醉在永遠逢凶化吉的情節裡，即使頭頂上砲聲還是隆隆，但他們的心中卻可以篤定地相信「人定勝天」、「歌聲可以壓倒砲聲」。在荒誕的戰爭情境裡，輕鬆的歌舞，正符合人心對演藝的需求。

[24] 陳世雄：《戲劇思維》，附文〈人的異化與現代西方戲劇的發展〉，福建教育出版社，1996年，第286-298頁。

[25] 英·格蘭特著　黃躍華等譯：《演藝的歷史》，太原：希望出版社，2005年，第162頁。

[26] 李立亨：《我的看戲隨身書》，第九章〈給我一個愉快的夜晚——音樂劇〉，天下遠見出版，2000年，第177頁。

90年代，金門回歸縣治；2001年，金廈小三通。金門終於由殺戮戰場轉型為和平廣場，演藝成為兩岸文化交流的先鋒，縣府演藝伸開雙手，一手握住臺灣，一手握住福建，在金門島上同歌共舞。

（二）戰爭時期的軍旅演藝‧和平時期的縣府演藝

戰爭時期，金門實施戰地政務，以軍旅演藝為重心。戰地金門對外閉鎖，島上砲聲隆隆，演藝空間多露天舞臺、戲院。演藝功能首重勞軍，觀眾構成以軍人為主。軍旅演團包括駐金軍中康樂隊伍和來金勞軍演團。50－60年代，演藝類型多軍中歌舞、軍中京劇、軍中話劇。70年代，軍中歌舞轉型電視歌舞，來金演藝主體亦由軍中康樂隊、藝工隊轉型為官方電視臺。戰爭時期，金門演藝環境砲聲隆隆，露天舞臺簡陋無遮，但在砲聲中、風雨下，卻是一場場的演藝盛況。主因在於軍民對演藝有股切的需求，演團亦有高度的榮譽感。

和平時期，金門政治日趨開放。90年代，回歸縣治，開放觀光，縣府演藝接棒軍旅演藝，觀眾構成回歸以民眾為主。縣府演藝功能隨縣政發展而漸趨多元，一方面承辦臺灣文建會的藝術下鄉政策，一方面扶持本土演藝的發展。來金演團亦趨多元，有勞軍團、藝術下鄉、酬神戲等，且以民間演團為主流，演藝類型有臺灣歌仔戲、兒童戲劇、現代音樂、現代舞蹈等。

2001金廈小三通後，大陸演團登島成為常態，以福建高甲戲、民族藝術團最受歡迎。2004年，金門文化中心升格文化局，縣府演藝配合觀光縣政，大力推動觀光演藝。

比較戰爭時期、和平時期金門演藝的特色，有其同異處。同

者，不論戰爭與和平，當代金門的演藝活動不曾停歇，且演藝類型一直以歌舞為主，戲劇為輔。追究原因，戰時的軍士固然喜歡不花腦筋的美歌美舞；和平之後，經歷過戰爭之苦的金門民眾，滿足於當下的和平之樂，也喜歡歌舞昇平，並不願意花太多心思去體會戲劇的內涵。

異者，戰爭的貧困，人追求基本生存，每一場演藝都是盛況可期，猶如「天飢好吃食」，人一餓，即使冷硬的饅頭也成了山珍海味；和平的富足，人追求生活品味，連演藝也強調分眾的需求和多元的品味，猶如美食嚐鮮，「吃巧不吃飽」，重視獨特的風味。

（三）不變的演藝需求，求變的形式與內容

當代金門六十年，不論戰爭與和平，演藝活動在此小島上不曾停歇過。人性愛美，勞動後的生活需要娛樂，而聚眾歡樂正是演藝的本質，透過聚眾，歡樂足以分享，願景得以共創。一部當代金門演藝史，再次實證了人心對美、對娛樂的演藝需求不變。

但演藝的形式與內容卻是需要求變的。

英國尼爾‧格蘭特（Neil Grant）《演藝的歷史》，由人類開始表演寫起，從亞洲人的戲臺上、基督教會的導演下，到告別中世紀。從古典主義的盛衰、資產階級成為主角，到多元化的20世紀。「演藝的歷史大致同人類的歷史一樣長，並且幾乎存在於各種文明中，表現為各種各樣的不同形式——既包括即興劇、世俗劇、神迹劇、木偶戲、皮影戲、雜耍、啞劇等古老的表演形式，也包括冰上舞蹈、馬戲、歌劇、音樂喜劇、相聲、小品、芭蕾等比較現代的藝術形式，此外，還有諸如電影、電視、錄像等引領20世紀娛樂趣味

的大眾藝術。」[27]

中國大陸王曉華的《百年演藝變遷》，由清末民初的京劇、抗戰前後的話劇、50－60年代的電影、90年代後的電視，一路寫來。「一個時代有一個時代的文藝，無論從形式到內容。沒有一種文藝形式可以永遠開不敗，除非它是假花。因為，一種文藝形式的興旺，必須與時代的節奏合拍。京劇興起的歷史，和封建清王朝的緩慢發展有密切關係。可以說京劇唱腔的一波三嘆，演員邁著四方步，一抖水袖甩半天，和人們無所事事、悠哉悠哉的生活方式相一致的。那就是適合它的土壤。」[28]

變，是演藝形式與內容的必然。

當代金門演藝活動的發展，再次驗証了演藝的變，歷經戰爭與和平的對比，它的變遷更明顯，演藝環境由閉鎖戰地變成開放觀光地，演藝空間由露天舞臺、戲院，至演藝廳。觀眾構成由軍人為主變成民眾為主。在此環境下，演藝的形式與內容隨之改變，傳統戲曲由大陸京劇、臺灣歌仔戲，至福建高甲戲，現代演藝由軍中歌舞、電視歌舞，至現代音樂、現代舞蹈，演團主體亦隨之由軍旅演團、藝術下鄉演團、大陸演團，至金門文化藝術節演團。

演藝的形式與內容為什麼需要改變？因為時代、環境、觀眾會變，即使同一個人，審美的感覺也會改變。

[27] 英・格蘭特著，黃躍華等譯：《演藝的歷史》，〈前言〉，太原：希望出版社，2005年。

[28] 王曉華等編著：《百年演藝變遷》，第四章〈流光溢彩〉南京：江蘇美術出版社，2002年，第219頁。

　　學者透過歷史的觀察，來說明演藝形式與內容必須求變，如王安葵在〈戲曲發展與新的綜合〉一文中所言：「當代中國戲曲，透過導演制，於繼承中求變——賦予時代感，於革新中求化——堅持戲曲化。80年代後的戲曲更趨向綜合化，如運用現代舞臺，創造新意境，吸收姊妹藝術、民間藝術的養分等，歷史的經驗說明新的綜合是一個無止盡的過程。戲曲為什麼必須不斷進行新的綜合呢？因為它是與人民、與時代緊密相連的藝術。時代在前進，人民的審美觀念在不斷變化，戲曲只有不斷進行新的綜合，才能適應時代的發展。」[29]陳世雄老師亦曾以《邵江海》歌仔戲的成功演出為例，說明傳統是前輩創新的累積，藝術的生命在於創新。[30]

　　演藝人員透過實踐的體驗，來說明演藝形式與內容不得不變的殘酷考驗。如出身小陸光的臺灣京劇名角朱陸豪，曾對京劇的盛衰有段深沈的感慨：「小陸光後期，當軍中的老士官逐漸由本省籍年輕的阿兵哥取代後，勞軍簡直就成了活受罪。阿兵哥來聽戲都要抓公差，長官甚至把禮堂鎖起來以防他們開溜，有人坐著坐著就打起呼來，我們在臺上演戲，看到這情景真是情何以堪！」[31]

　　由80年代小陸光後期的勞軍困境來想像60年代陸光前輩的勞軍盛況，那已是一段遙遠的故事了！由這一番盛衰的對照，說明了演

[29] 王安葵：〈戲曲發展與新的綜合〉，《兩岸戲曲回顧與展望研討會論文集》，臺北：國立傳統藝術中心籌備處，2000年，第10－17頁。

[30] 陳世雄：〈從《邵江海》看歌仔戲的創新和廈門的使命〉，王蘊明、羅才福主編：《歌仔戲的創新歷程》，北京：中國戲劇出版社，2007年，第166頁。

[31] 行政院文建會編：《世紀風華——表演藝術在臺灣》，〈國光劇團〉，臺北：文建會出版，2002年，第196頁。

藝形式與內容不能停滯不前、必須求新求變的殘酷真實，但換另一個角度看，演藝的魅力不也正在於它多彩多姿的形式與內容充滿了無法盡知的變化？

（四）演藝政策以人為本

《演藝的歷史》如此結論：「無論是那一種表演形式，演出中都要運用大量不同的表演技巧，而其核心成分，則是演員與觀眾之間的互動。」[32]《百年演藝變遷》亦結語：「演員離開了觀眾，就像魚兒離開了水，任何藝術也無法生存的。」[33]學者總論演藝的功能：「表演藝術是發自人的創作，因此，它可以更貼近人心，引發觀眾產生共鳴，並盡到撫慰人心的作用。」[34]

人，是演藝的核心，表演藝術需要由藝人來承載演出，也需要有觀眾來支撐進行。

明辨演藝變與不變的特質，展望未來，金門演藝的前路在那裡？在於以人為本的演藝政策。栽培本土演藝人才，讓他們能跟上傳播科技的時代脈動，能有推陳出新的作品，教育新一代的觀眾，讓他們在潛移默化的環境中喜歡上演藝。

面對21世紀更強勢的新科技，傳統的演藝之路並非終結，而是在年輕一代的手中以我們無法預測的新形態繼續前行。

[32] 英・格蘭特著　黃躍華等譯：《演藝的歷史》，〈前言〉，太原：希望出版社，2005年。
[33] 王曉華等編著：《百年演藝變遷》，第四章〈流光溢彩〉南京：江蘇美術出版社，2002年，第223頁。
[34] 夏學理等：《文化藝術與心靈管理》，國立空中大學印行，2000年，195頁。

　　《演藝的歷史》認為：「20世紀的戲劇受住了電影、電視和信息技術革命的衝擊。傳媒業內有越來越多的融合現象，許多藝術作品通過大眾化的媒體變得家喻戶曉。可以肯定地說，在可預見的未來，戲劇將繼續存在下去。但是無法預測未來的戲劇將以何種形式出現，即使是短期的發展變化也是難以預見的。」[35]

　　《百年演藝變遷》指出：「新興的藝術形式是屬於年輕一代的。更新的藝術只能屬於更新的世紀，時代發展太快，我們出生在上個世紀的人對今後文藝形式和內容的發展是不可能預計和準確把握的。但它肯定是與高科技聯繫在一起的產物。」[36]

　　演藝人員從實踐面來體認新時代的趨勢。以臺灣電視歌仔戲的成功轉型為例，名角葉青曾表示：「歌仔戲能夠在臺灣不斷擁有新一代觀眾，其中一條重要的途徑是與傳播媒體的結合。歌仔戲無論是劇本還是演出方式，都要隨時代前進，也只有擁有了新的觀眾，弘揚歌仔戲才不會是一句空話。」明華園歌劇團編導陳勝國也主張：「只有不斷的創新才會有觀眾，也才有新人來參與。」[37]

　　配合觀光立縣，觀光演藝勢必成為金門演藝的新方向。本書透過對當代金門演藝生態變遷的梳理，力圖發掘金門的演藝內涵，瞭解兩岸的演藝脈動，據此提出：一必須、二堅持，希望有助於地區演藝政策的參考。

[35] 英・格蘭特著　黃躍華等譯：《演藝的歷史》，太原：希望出版社，2005年，第180－183頁。

[36] 王曉華等編著：《百年演藝變遷》，第四章〈流光溢彩〉南京：江蘇美術出版社，2002年，第219－221頁。

[37] 曾學文；《跨兩岸──歌仔戲的歷史、文化與審美》，〈歌仔戲臺灣行思錄〉，北京：中國戲劇出版社，2008年，第212頁。

　　一必須：金門必須扶植本土演藝團體。當代金門由軍旅演藝至藝術下鄉，長期接受外來的演藝盛宴，以致疏忽了本土演藝的發展。故本土演團缺乏永續經營的環境，也缺乏孕育出代表作的溫床。戰爭時期，本土演藝固然受到壓抑，和平時期，卻需要本土演藝來作為金門文化素質的指標。

　　二堅持：堅持兼容求變的演藝內涵、堅持小而美的演藝路線。1949年前，金門演藝原生態為閩南演藝，50－70年代，軍旅演藝盛行，80年代後，臺灣藝術下鄉演藝頻來，21世紀後，再度接受閩南演藝。若問金門演藝的內涵是什麼？它應是兼容閩南演藝、軍旅演藝、臺灣演藝，而且要從多元的融合中求變求新。

　　至於演藝路線，則是小而美。夾於兩岸之間，不論面對福建、臺灣，金門都是小小島，不必也沒有本錢做大演藝，小而美的地方演藝仍然可以走出一條被尊重的長路。

附錄

昔日的金門日報社

擎天廳

金門樂府（莊養森提供）

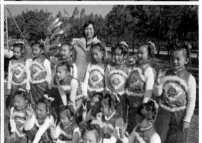
金門人關心金門演藝

一、我把金門日報翻了一遍

我把金門日報翻了一遍，不是一天，一月，或一年，而是從1949年的發刊號到2008年的今天，已有五十九年歷史的金門日報。

我是倒著翻回去的，像走入一條金門日報的時光隧道裡，從2001年金廈小三通的破冰之旅走進去。面對這道海域，金門人的滋味五味雜陳，小時候，它曾是那麼的沈寂不可靠近，阿兵哥拿著槍站在海岸的崗哨裡，老百姓一接近海邊，「嗶——嗶——嗶」的哨子聲馬上響起。船隻繁華是老一輩口中的傳說，似真似假。

2001年陳水在縣長的破冰之旅後，李炷烽縣長再把船期固定下來，然後，臺海兩岸交流形勢不可擋，臺商的來來往往，讓它的船班增加又增加，演變成2008年的每天每小時都有船班，一旦颱風來臨，船班停航，碼頭、機場馬上人擠人，回應了耆老傳說中金廈船隻的繁華。

曾經是封閉不可接近的金門戰地，什麼時候允許外界揭開它神秘的面紗？我再從1993年開放金馬觀光之門走進去，這個門，以前需要重重的批准才能出入，不能來是理所當然，能來，反而是特權，所以開放初期，即使三天兩夜的觀光費用高達臺幣一萬二千元，還是有許多臺灣人擠著搶先要來看看金門。

看看金門為什麼號稱三民主義模範縣？我們的高中時代，《三民主義》是一本教科書，大學聯考的五個科目之一，薄薄的一本

書，但分數比例和六大本的國文、英文、數學、史地是一樣的，同佔一百分，所以，大家把它背得滾瓜爛熟。民主主義、民權主義、民生主義，那是寫在考卷上給老師評分的。

教高中國文的最後一屆，有一次，我在課堂中跟學生提到《三民主義》裡的某個概念，學生用很訝異的表情問道：「老師！妳怎麼知道《三民主義》？」倒是，人到中年，我才發現金門人正生活在這麼一塊「三民主義模範縣」的實驗土地上，鄉親們多年來的歡歌和吶喊，驕傲和哀愁，原來和這制度的實驗習習相關。

「咻——碰」，中共對金門的砲擊，單打雙不打，為了維持兩黨的戰爭狀態，這段時期由1959年至1979年，長達二十年，雖是一場被美國總統艾森豪稱為「滑稽歌劇式的戰爭」，卻逼著所有金門人都練就一套聽聲辨位的本領。

夜晚的大戲院，裡面是古裝武打，外面是現代砲聲，有時演到半場，頭頂上「咻——碰」一聲，轟隆巨響，砲聲太近，觀眾嚇得作鳥獸散，空蕩蕩的戲院裡，只有大銀幕上的俠士俠女在揮劍掌風、高來低去地比武著。但十分鐘、二十分鐘後，聽聽砲聲遠去了，一些不怕死的電影迷又會悄悄地坐回戲院裡，尤其是一些不知天高地厚的野孩子，更會趁機會從開敞的戲院邊門跑進座椅上看免費的後半場。這是一段金門人現在回想起來「也會驚也會笑」的歲月。

隨著金門日報的時光隧道，我終於越過自己的成長經驗，進入了1950年代，砲聲隆隆的戰地。古寧頭大戰隔開了臺海兩岸，八二三砲戰確立金門成為自由世界的前哨。戰爭下，廢墟處處，百

業待舉，戰士們拿著槍備戰，敲著石頭辛勤建設，勞軍團體以歌以舞鼓舞士氣。露天的舞臺上，砲聲、風聲、雨聲、歌聲相混合，淋漓的大雨，澆著不願散去的軍民觀眾，這一幕幕情景反成為戰地特殊的演藝生態。兵荒馬亂，即使擁有正氣中華報第一手資料的金門日報社，這時期的報紙，也有些斷簡，有些殘篇。

一頁頁，一張張，翻過五十九年的金門日報，我不僅僅看到時間的長流在此泛黃的紙堆中流淌，更看到周圍許許多多熟悉的人、事、物在此長流中輾轉，司令官、國軍英雄、愛國藝人、神職人員、敬軍楷模、模範婦女、模範兒童……，古人曾是今人，老年曾是少年啊。原來，我正翻閱著一份當代金門人共同的日記！

翻閱罷，一闋《三國演義》〈臨江仙〉的歌詞在耳邊輕輕響起──「滾滾長江東逝水浪花淘盡英雄是非成敗轉頭空青山依舊在幾度夕陽紅」。

感謝金門高中蔡錦杉校長、圖書館楊景輝主任、王明治小姐、張寶文小姐，金門社教館洪能碧小姐，金門日報社的黃雅芬社長、方天吉經理、陳振盛先生，他們的報紙提供和盛意的熱茶，讓我的翻閱過程增添了許多的茶香。

二、尋訪金門舊戲院

　　1960－1971年，八二三砲戰後，十一年間，金門有十六間戲院如雨後春筍般集中落成。看電影，成為十多萬軍民在戰地生活裡苦中作樂的出口，並帶動金門的演藝空間由露天廣場走入室內戲院。但80年代後，隨著電視的普及、駐軍的收編等因素，金門的戲院一間間地歇業。2005年，連最後一家的僑聲戲院也吹起了熄燈號。

　　戰地時期，金門軍備第一，軍士優先，十六間戲院的興建，重點當然不是為民，其主要功能在提供軍士的休閒娛樂。但金門民眾因軍人而沾邊受惠，在60－70年代裡，充滿了看電影的歡樂記憶。

　　為深入瞭解60－70年代金門的演藝空間，我全面尋訪金門舊戲院。

　　金城鎮的戲院有四間，依落成年代分別為：金門戲院、金城戲院、金聲戲院、育樂中心。

　　落成於1951年的金門戲院，號稱金門第一座大禮堂，即今金門高中中正堂，近年剛完成古蹟新修。當年由蔣經國和胡璉剪綵揭幕，顧正秋劇團參與盛事。1960－1963年，金門戲院只經營短短三年，即撥給學校作為禮堂。那時掌風式港片武俠當道，小孩子愛看武俠片又沒錢買票，常常央求阿兵哥挾帶他們入場。

　　1963年建於民生路的金城戲院，建築物已拆，改建為民生大樓，現由金門信用合作社經管使用。60年代初港片黃梅調當道，為

了買票、看戲，軍民都要大排長龍。尤其假日，官兵擁擠的人潮，熱鬧滾滾，帶動了北門商圈的形成。當時的國小、國中禁止非假日看電影，但學生還是愛偷看，故戲院內外也經常演出老師和學生官兵抓小偷的戲外戲。

1965年建於民權路的金聲戲院，建築物已拆，土地擱著，多年來一直未重建。60年代中期中影的壯士愛國片、瓊瑤愛情片當道，金聲戲院門外一系列的電影廣告繽紛多彩，令人目不暇給，總覺得每一部片子都不可錯過。

1971年建於民權路的金門育樂中心，建築物完整，它本來就是黨產，目前為金門縣國民黨黨部。70年代，育樂中心經常西片、國片輪番上演，有時還上場洋片，下場國片，一張票可以連看兩場，片源豐富，但70年代金門的戲院黃金期已由高峰處漸走下坡。

金寧鄉的戲院有二間，依落成年代分別為金西戲院、藍天戲院。

1960建於頂堡的金西戲院，建築物今仍完整。戲院旁有介壽臺，戲院前廣場一片，尚可想見當年大批軍士集合操練、看戲的盛況。

1964年建於尚義機場藍天戲院，建築物今仍完整。戲院外牆的草綠迷彩壁飾保留完好，很有野戰戲院的味道。

烈嶼鄉只有一間國光戲院。1962年建於小金門東林的國光戲院，建築物今仍完整。作為烈嶼鄉唯一的戲院，故大大小小的勞軍團體來到烈嶼，必來國光戲院，凌波的黃梅調，鄧麗君的電視歌曲都曾在此繞樑過。

　　金沙鎮的戲院亦有二間，依落成年代分別為金東戲院、金沙戲院。

　　1960年建於陽宅的金東戲院，建築物今仍完整。「金東電影院」幾個大字，還是大書法家于右任所題。雖第一次尋訪，但一入村口即輕易找著了。

　　1964年建於沙美新街的金沙戲院，建築物今仍完整。戲院前商店林立，沙美新街緊鄰舊街菜市場，是市井百姓平日的生活空間，故駐軍雖撤走，戲院前仍人來人往，也因此，地方人士一直有著金沙戲院散置空間再利用的議題出現。

　　金湖鎮座落於料羅灣畔、太武山下，戰地時期為駐軍重地，故戲院有七間之多。依落成年代分別為：武威戲院、海光戲院、南雄戲院、山外戲院、擎天廳、山外中正堂、僑聲戲院。

　　1960年建於小徑的武威戲院，建築物今仍完整。第一次尋訪，循著皆閉戶的小徑商街，深入街尾即輕易找著。戲院門前堆放重物，顯得凌亂。但牆面上「放映時間」、「創建始末」的字跡還保留著，有點歷史的滄桑感。

　　1960年建於料羅的海光戲院，建築物已拆。同樣以商街為方向，沿街尋訪，因為商街和戲院常常相賴為生。料羅商街冷冷清清，皆閉戶，一如小徑商街。問一當地老人，他說料羅戲院在今媽祖廟附近，但已拆。來到媽祖廟旁，果然不見任何戲院舊物，只見老人社區活動中心的建築物蓋得比廟還龐大。

　　1960年建於下莊的南雄戲院，建築物今仍完整，但藏於下莊商街外，不易找著。問了人，歐巴桑說：「左轉，高職後面。」摩托

車過去，一片樹林，軍營藏在叢林中，沒有明顯的戲院建築物。倒是發現，原來這曲徑通太湖。再倒車回轉，從樹林縫隙中，隱隱約約看到建築物上「南雄育樂」幾個大字，猜想這就是傳說中的軍營戲院吧！故拍下「南雄」兩字為証。

1962年建於山外村的山外戲院，建築物已拆。問山外村村民，戲院在那兒？都指向山外車站那頭，意指「中正堂」，事實上不是，但也表示一般山外居民已不知道曾有山外戲院的存在。原址恐怕也已不存。後來求証於山外村陳自強老師，他說聽老村民言，山外戲院已改建成民宅了。

1964年開鑿太武山巨岩而成的擎天廳，號稱金門最大的岩洞禮堂，近年剛完成新修。當年落成，由俞大維夫婦剪綵揭幕，李翰祥、江青帶著《七仙女》影片首映。60年代後的勞軍演藝，常以擎天廳戲院為首場或壓軸末場的演出地點。一流的軍旅演藝盡在擎天廳表演，高官名將雲集，但民眾要上擎天廳看戲還得有特殊管道，因此它一直是最具神秘色彩的山中傳奇戲院。目前到擎天廳參訪還需事先登記。

1967年建於新市里的山外中正堂，建築物已拆。印象中，山外中正堂就在公車站和山外溪之間，但車子繞了兩圈，就是找不著，只見新興的菜市場喧嘩著，問市場賣魚的歐巴桑，她指指地上，「中正堂就是這裡！」原來中正堂已改建成新市場。

1967年建於新市里的僑聲戲院，建築物今仍完整。70年代，它是金門最豪華、最早有冷氣設備的戲院，影片檔期幾乎和臺北同步，因此放假的阿兵哥可以在戲院裡由早場消磨到晚場，金門的的

情侶約會也常以「到僑聲看電影」為首選。僑聲的人潮，帶動新市里的商圈。但2005年，僑聲不敵營運的虧損，終於成為最晚吹熄燈號的金門戲院。今日的僑聲戲院，騎樓人潮不再，只見堆滿凌亂的娃娃機、飲料機。

以戲院為主題，全島走透透。金城鎮、金寧鄉、烈嶼鄉、金沙鎮、金湖鎮，各鄉鎮同中有異。金寧鄉、烈嶼鄉同為鄉村，野綠怡人；金城鎮、金沙鎮、金湖鎮同為城鎮，街屋成市。不同的是金沙鎮有些舊破，金湖鎮有些新雜，還是金城鎮深具有不舊不新的儒雅感。也從這些鄉鎮的比較中，隱隱約約感受到「文化」的內涵是什麼？原來它是生活中一種耐人尋味的美感。

以戲院為主題，建議你也來一趟金門深度之旅，一則重溫60－70年代看電影的歡樂時光；二則溫故知新，在全面的尋訪中，你一定可以在「故」舊的十六間戲院裡，找到從未謀過面的「新」知。

三、對談金門本土演藝

受訪者：李國俊、李錫隆、洪文向、許能麗、許銘豐、葉碧梧、
　　　　蔡麗娟

　　1949年古寧頭戰役之前，金門的本土演藝以閩劇和南管為主。
閩劇多為節慶酬神演出，以金沙南劇社、金寶春九甲戲班最負盛
名；南管則為全民休閒娛樂，普遍存在於各鄉社。

　　1949年後，金寶春九甲戲班瓦解於古寧頭戰役，金沙南劇社凋
零於八二三砲戰。60年代，戰地政務扶助地方戲的發展，有莒光閩
劇社、麗英歌劇團等先後組成。其間，莒光閩劇社還曾於1972年，
以全國唯一僅存的正宗閩南高甲戲團之姿，乘軍艦赴臺灣公演二個
月，風光一時。但70年代末，金門地方戲終因社會變遷而解散。倒
是南管受戰爭的影響不大，一直是鄉人的休閒酬唱。

　　「洪文向校長、葉碧梧老師是30、40年代出生的金門人，對於
古寧頭戰役前的金門閩劇有印象嗎？」

　　葉老師說：「有。每逢節慶，住家沙美附近會搭戲棚，親戚
朋友齊聚來看戲，熱鬧得很。記憶裡有古寧頭高甲戲、沙美高甲
戲。」

　　洪校長說：「我在烈嶼，除了烈嶼戲班的演出，重要節慶，還
會有大陸戲，大陸戲當然更精緻、氣派。」

　　50－70年代，兩岸戰爭時期，金門為戰地，島上十萬大軍進駐，軍旅演藝興盛，有隨軍駐金的軍中康樂隊，有由臺來金的勞軍團。為滿足軍隊中來自大江南北、包含各層面各背景的戰士需求，軍中康樂隊大多採綜藝性質，綜合京劇、話劇、輕音樂、歌舞、相聲、雜技等各項表演藝術。

　　軍旅都為壯漢，為免軍中康樂隊陽剛味太重，節目單調，隊中常邀金門婦女隊、中小學生參與歌舞，暱稱其為地瓜小姐、地瓜小妹。

　　「戰地時期，金門駐軍的康樂隊很多，常有地瓜晚會，葉老師有參與地瓜小姐的經驗嗎？」

　　「太豐富了！」一談到地瓜小姐，葉碧梧老師的眼睛就亮了起來！「我小學二年級就開始參與登臺表演，小不點一個，在臺上又歌又舞，阿兵哥的掌聲如雷，每次表演完，大家還爭著合照留影，我現在還保留了一大疊舊照片。」

　　「印象很深刻的，小學時，我和一位小男生合歌共舞，當男、女主角，後面一大排的高中生幫我們伴唱、伴舞，場面很風光。初中時，有一次團體共舞，軍中樂隊少奏了一個節拍，大家愣在舞臺上，慌了手腳，不約而同地看著我，我靈機一動，臨時增刪舞步應變，圓了場面。事後校長還追問，那個領軍的小女生是誰？從此以後，學校大大小小的康樂活動都少不了我。也因此，校方特別寵愛我們幾個能歌善舞的女學生。」

　　「曾經是勞軍演藝會的地瓜小妹，當時的感受如何？現在回想當年，有不同的想法嗎？」

　　葉老師毫不猶豫地回答：「在當時，能參加演藝會，充滿了勞軍的榮譽感，覺得很光榮，也很了不起，因為能上舞臺表演的人畢竟是少部分，經過精挑細選的，雖然沒有表演費，但我們都自動自發，充滿熱情，認為是應該的。現在回想起來，還是引以為傲。」

　　70－80年代，為宣揚三民主義模範縣的政績，以軍中金城政戰藝工隊為藍本，縣政府任務性編組金門文化工作團，成員來自社會各階層的男女青年，1979年更擴大編組，加入軍中同志和學校老師，更名金門戰鬥文藝工作隊，下轄莊敬、自強二小組，分別擔任「說金門、道金門」、「演金門、唱金門」的任務。該團並以金門文化訪問團名義，先後於1980年、1981年、1984年，三度赴臺巡迴演出，二度出國宣慰僑胞，1985年赴菲律賓，1986年赴日本琉球。但1992年，金門文化工作團亦隨著任務的完成而裁撤。

　　「洪文向校長曾擔任金門文化工作隊的領隊，對此隊伍有何深刻印象？」

　　「基本上，當時縣府是配合軍中政策，執行政令。背景是當時軍中康樂人才眾多，軍方又感受到臺灣對金門的認識一直拘限於戰地的剛硬印象，因此希望透過文化隊的演藝活動，用較柔美的方式來宣揚金門槍砲外的文化，所以文化隊的男性大多來自軍中，女性則來自民眾。

　　這是第一支正式對外宣揚金門文化的隊伍，所以長官特別地重視，蔣經國還親臨觀賞。在臺灣透過黨務系統進入各大專院校表演時，都能動員師生，場場造成爆滿，氛圍相當感人。」

　　「蔡麗娟老師曾擔任金門文化工作隊指導老師，隨團赴臺、赴

菲律賓等地作表演,這在當時的金門,是非常難得的出島經驗,請問這段經歷給妳最大的收穫是什麼?」

一向熱心金門演藝社團的蔡老師肯定地表示:「藉著金門文化工作隊拓展視野,增加自信心。因為當一個人意識到自己對外代表金門時,他會更重視自己的言行舉止、應對進退,甚至衣著打扮。

震撼最大者,是在菲律賓南達明俄島表演前,遇到五一勞動節遊行,工人及土著都在示威抗議,亂黨鬧事,但文化團還是堅持表演。當亂黨以槍指著團員時,當時每個人都飽受命在旦夕的威脅感,不知道是否能平安回金門,幸好有昔果山金僑富商,最後以大筆金錢打通關節,大家才化險為夷。歷劫歸來,讓我更重視過好當下的每一天。」

1992年11月7日,戰地政務終止。90年代,金門開放觀光,縣政自治,以「觀光立縣‧文化金門」為施政主軸,本土演藝意識甦醒,大力支持傳統演藝的再生和現代演藝的萌芽,藉著校園和民間演藝社團,重拾寂寞已久的南管聲、鑼鼓聲,引入現代歌舞,組織管弦樂團、開鋼琴演奏會、辦舞蹈班等。有金沙國小南管研習社、金門傳統樂府、城中管樂團、浯江舞蹈社等演藝社團,蓬勃興起。

隨著金門的開放,「走出金門」是縣政的目標,也是金門本土演藝社團的夢想!東向臺灣,1999年1月,城中管樂團首度赴臺灣參加嘉義市管樂節,一鳴驚人,鄉親振奮。1999年6月,縣政府「風獅爺遊新加坡」活動遠訪新加坡金僑,隨行的演藝團體為金門南樂社、金門合唱團。

「許銘豐老師在金門南管音樂這一塊投注相當多,可以談談90

年代後金門南管的薪傳嗎？」

在金門有音樂達人之稱的許老師，對金門南管侃侃而談：「我從1996年起，和李國俊教授合作《金門鼓吹樂保存傳習計劃》，計劃連辦三期，期間，成立了金門傳統樂府，中正鼓吹樂社團。後來，又接下《金門傳統音樂研習計劃》，以保持南管的薪傳工作可以持續發展。對一般人來說，學南管的確比學流行歌曲難，所以我現在嘗試把南管放入合唱團，希望藉著合唱團，把南管的聲音傳播出去。」

「除弦樂外，許老師長期推動金門南管音樂，為何對南管情有獨鍾？」

「南管是金門的母語音樂，是我們用閩南語唱起來最順的音樂！唱南管，因為音律規範的要求，它能把閩南語的美作極致的發揮。南管向來是農業社會的休閒音樂，一天辛苦的勞動下來，拉拉南管，可以舒緩身心，因此它的作品也多舒緩之美。」

2001年1月，金廈小三通正式破冰！千禧年後，演藝團體作為兩岸文化交流的先鋒，往來頻繁。西進大陸成為繼東向臺灣後的另一個選擇。臺灣這一邊，金門青少年國樂參與全國音樂比賽，進入國家級演藝廳表演，捷報連連；大陸那一邊，自2002年起，金門少年合唱團以《閩南風‧海峽情》為活動平臺，年年赴大陸演出，走遍八閩。

「千禧年後，許能麗課長帶領金門少年合唱團西進福建多次，成效有目共睹，妳認為此活動最大的意義在那裡？」

演藝行政經驗豐富的許課長扼要言出：「以任務言，當然是促

進兩岸交流。但除了交流,能帶領孩子走遍八閩,開拓視野,展現歡顏,這是最有意義的事。

以〈閩南風・海峽情〉為平臺,不但已結合了金閩,將來還要結合臺灣,共同推展閩臺金文化金三角。」

「許課長擁有許多籌辦大活動的行政經驗,能簡要地比較一下金臺、金閩的演藝合作有何差異嗎?」

「長期以來,臺金關係密切,我們和臺灣的演藝合作已成自然之事。而兩岸隔絕五十多年,閩金的演藝交流,一開始是任務型的探索,彼此難免有些心防,但七、八年下來,以《閩南風・海峽情》為平臺,以孩子為中心,大陸反而被金門的熱情、自由所感染,雙方的距離越來越拉近,合作也越來越順暢。」

「讓兩岸認識金門・讓金門走向世界」,跟隨縣政腳步,用演藝促銷觀光島。2004年,金門縣文化中心升格為文化局,並自是年起,年年舉辦為期一個月大型的《金門文化藝術節》活動,企圖以演藝展現本土化、國際化的雄心,廣邀本土演團、臺灣演團、大陸演團、異國演團,多國文化齊聚一島!

「近年來,金門文化藝術節已打響名號,文化局自認為其特色是什麼?」

出書、辦展演,活動力十足的李錫隆局長表示:「金門文化藝術節為期一個月,每星期五、六、日舉行,這個構想是創新的,全國僅有。活動雖由經紀公司提出演團名單,但文化局有主導權,挑選權。而且每次活動費僅2-3百萬,活動卻能如此熱鬧,是以最少的經費辦最大的活動。」

　　進入21世紀，繼金門本土演藝意識的抬頭、耕耘與走出金門島後，金門本土演藝的未來發展也開始受到了金門民眾的關注！關心的課題不一，有人關注生活音樂、有人關注演藝社團的永續經營，有人關注全民演藝，有人關注職業演團的扶植等等。

　　最早推動金門薪傳閩南演藝的李國俊教授，除了鼓勵表演，更希望傳統音樂還能保存在常民的生活中。他說：「我一直希望金門的南管能與民間文化相結合，如城隍廟南管社與城隍廟會活動的密切配合。南管高雅，故不宜追求太急切的表演，應讓它成為生活音樂，才能細細領略其舒緩之美。近年來，金門南管樂在專案的補助下，過度強調成果發表，反而有些揠苗助長的後遺症。反倒是鼓吹樂，它成為金門演藝原生態中最純、最具活力者，至今猶活躍於喜慶的商業市場上。」

　　「金門需要演藝活動嗎？本土演藝的前景在那裡？」

　　許能麗課長注意到全民演藝，她認為：「這幾年金門民間演藝甚有活力，尤其是社區舞蹈，透過社區的推動，婆婆媽媽、爺爺爸爸走向戶外，元極舞、土風舞、有氧舞蹈等蓬勃發展，既健身又聯誼，再配合節慶的活動表演、社區大學的成果展，更激發了大家學習的動力。這種全民運動式的演藝，正結合旅遊和交流，成為走出金門島的另一種方式。」

　　蔡麗娟關心演團永續經營的能力，她表示：「金門本土演團需要加強永續經營的能力。一者，金門演藝的師資大多外聘，本土師資無法成長；二者，金門演藝團體的經費幾乎全靠政府補助，經濟無法獨立。這兩個因素都影響它永續經營的能力。例如90年代管樂

團年年赴嘉義參加管樂節，千禧年後金門合唱團排練《英雄組曲》等，我們都可明顯感受到，這些活動在縣政府的大力支持下，團員在短期間都有跨躍性的進步，但當縣府關愛的眼神一轉移，演藝團的水準也馬上停滯倒退，這是非常可惜的。」

洪文向校長結語：「娛樂，是人性的需求，人不論走到那裡，都有此精神需求，演藝活動提供我們聚眾歡樂的功能。金門的演藝要走向精緻化、本土化，一方面多邀請像雲門舞集、明華園歌仔戲這類高水準的演藝團體抵金表演，一方面要深耕在地化，多栽培金門當地的演藝團體。」

2010年，金門本土演藝的課題終於進入縣議會，多位議員主張演藝人才培養及表演團隊扶植宜列為文化局重點工作之一。如唐麗輝議員主張研議中、長期演藝計畫，培植本土人才，才能落實將演藝導入觀光的理想。楊應雄議員檢討外邀的演藝如浮萍，演過即離開，應考慮補助地方戲曲團體的成長，扎根經營。

四、1949-2009年金門演藝大事記

年代	金門演藝	金門大事	閩臺演藝	兩岸大事
1949	金寶春九甲戲班結束。	古寧頭戰役。福建省政府播遷金門。	大量京劇與各省地方戲隨政府來臺。大陸戲曲改革。	中華人民共和國成立。國民政府遷都臺北。臺澎金馬戒嚴。
1950		大膽戰役。	空軍大鵬京劇隊成立。	蔣介石臺北復行視事。
1951	顧劇團金門行。金門京劇研究社成立。	湄洲島戰役。		
1952		南日島戰役。		
1953		東山島戰役。	顧劇團散班。	
1954		九三戰役。	海軍海光京劇隊成立。	簽《中美共同防禦條約》。
1955				
1956		金馬戰地政務。福建省府遷臺。		
1957			王振祖復興劇校設立。	

1958	金沙南劇社結束。	八二三砲戰。	陸軍陸光京劇隊成立。	
1959	陸光京劇隊首度金門行。			
1960	金門政戰藝工隊組成。			
1961	康總臺語劇隊首度金門行。		聯勤明駝國劇隊成立。	
1962			臺視開播。	
1963				
1964				
1965	莒光閩劇社成立。		第一屆軍中文藝金像獎	
1966			文復會成立。	大陸文化大革命。
1967				臺灣文化復興運動。
1968				
1969			中視開播。	
1970				
1971			華視開播。	中華民國退出聯合國。
1972	莒光閩劇社赴臺巡演二個月。			簽《上海公報》。
1973			雲門舞集成立。	臺灣十大建設。
1974				

1975				蔣介石過世。
1976	莒光閩劇社結束。 金門文化工作團組成。			毛澤東過世。
1977			各地方文化中心成立。	臺灣十二項建設。
1978			雅音小集成立。	蔣經國執政。
1979	麗英歌劇團結束。	大陸停止砲擊金門。		《告臺灣同胞書》。 大陸與美《建交公報》。 臺美斷交。
1980			首屆實驗劇展。	一國兩制統一祖國。
1981	鄧麗君拍攝《君在前哨》。		行政院文建會成立。	三民主義統一中國。
1982			全國性文藝季展開。	
1983			漳州薌劇團赴新加坡首演。 陳美娥成立漢唐樂府。	
1984			表演工作坊成立。	
1985			廈門歌仔戲團赴港、新首演。 三軍劇校合併為國光劇校。	

1986			金蓮升高甲戲團赴菲律賓首演。當代傳奇、屏風表演班成立。	臺灣民主進步黨成立。
1987		金馬二度戒嚴。	臺灣中正文化中心啓用。廈門成立臺灣藝術研究室。	臺灣解嚴。開放大陸探親。
1988				蔣經國過世李登輝執政。
1989			廈門首屆臺灣藝術研討會。廖瓊枝薪傳歌仔戲劇團成立。	大陸天安門學運。
1990		兩岸簽《金門協議》。	閩臺地方戲曲研討會。河洛歌仔戲劇團成立。	東、西德統一。
1991			臺灣開放大陸演團赴臺。	臺灣終止動員勘亂。海基會成立。大陸海協會成立。
1992		金馬解嚴,終止戰地政務,開放觀光。	臺灣文化建設年。臺灣國立蘭陽歌仔劇團成立。	兩會香港會談。

1993		首屆民選縣長陳水在。	泉州木偶劇團赴臺交流。 廈門小白鷺民間舞團成立。 臺灣公立蘭陽歌仔戲劇團成立。	辜汪會談。
1994	廈門金蓮升高甲戲劇團巡演金門46天。	首屆民選縣議員。	廈門金蓮升高甲戲劇團臺灣行、金門行。 臺灣國立復興劇校設歌仔戲科。	
1995		金門國公園成立。	兩岸首屆歌仔戲學術研討會在臺北。 三軍劇隊合併為國光劇團。	大陸對臺飛彈試射。
1996		福建省政府遷回金門。 廈門文化局長彭一萬首行金門。	臺灣國家文化藝術基金會成立。 文建會成立傳藝中心籌備處。 廈門愛樂團成立。	全民直選李登輝執政。
1997				香港回歸大陸。
1998				大嶝設對臺商場。
1999	金門傳統樂府立案。	風獅爺遊新加坡。	國光、復興兩劇校合併為臺灣戲曲專校。	

2000		《離島建設條例》。		民進黨陳水扁執政。
2001	泉州高甲戲團首航小三通抵金。	金廈小三通首航。 縣長李炷烽上任。	百年歌仔在宜蘭、漳州、廈門兩岸三地舉行。	
2002	金門少年合唱團組成。		文建會傳藝中心啓用。	
2003				
2004	臺灣演藝團隊首航小三通至廈門。	首屆世界金門日。	首屆海峽兩岸歌仔戲藝術節在廈門。	大陸觀光團首度抵金。 金馬開放人民幣兌換。
2005				兩岸春節包機首航。
2006			華人歌仔戲創作藝術節在臺北。	
2007			閩南文化生態保護區。	
2008		八二三戰役50週年。		國民黨馬英九執政。 兩岸江陳會。
2009				兩岸正式直航。

美學藝術類　BH0001

當代金門演藝的變遷

作　　　者 / 洪春柳
責任編輯 / 林泰宏
圖文排版 / 賴英珍
封面設計 / 王嵩賀

贊助單位 / 金門縣文化局
出　版　者 / 洪春柳
法律顧問 / 毛國樑　律師
印製發行 / 秀威資訊科技股份有限公司
　　　　　　114台北市內湖區瑞光路76巷65號1樓
　　　　　　電話：+886-2-2796-3638　傳真：+886-2-2796-1377
　　　　　　http://www.showwe.com.tw
劃撥帳號 / 19563868　戶名：秀威資訊科技股份有限公司
　　　　　　讀者服務信箱：service@showwe.com.tw
展售門市 / 國家書店（松江門市）
　　　　　　104台北市中山區松江路209號1樓
　　　　　　電話：+886-2-2518-0207　傳真：+886-2-2518-0778
網路訂購 / 秀威網路書店：http://www.bodbooks.com.tw
　　　　　　國家網路書店：http://www.govbooks.com.tw
圖書經銷 / 紅螞蟻圖書有限公司
　　　　　　台北市114內湖區舊宗路2段121巷19號（紅螞蟻資訊大樓）
　　　　　　電話：+886-2-2795-3656　傳真：+886-2-2795-4100

2013年7月BOD一版
定價：320元

國家圖書館出版品預行編目

當代金門演藝的變遷 / 洪春柳著. -- 一版. -- 金門縣金城
　鎮：洪春柳, 2013.07
　　面； 公分. -- (美學藝術類；BH0001)
　ISBN 978-957-43-0503-2(平裝)

1. 表演藝術　2. 藝術史　3. 福建省金門縣
980　　　　　　　　　　　　　　　　　102009709

讀者回函卡

感謝您購買本書，為提升服務品質，請填妥以下資料，將讀者回函卡直接寄回或傳真本公司，收到您的寶貴意見後，我們會收藏記錄及檢討，謝謝！如您需要了解本公司最新出版書目、購書優惠或企劃活動，歡迎您上網查詢或下載相關資料：http:// www.showwe.com.tw

您購買的書名：_____

出生日期：_____年_____月_____日

學歷：□高中 (含) 以下　　□大專　　□研究所 (含) 以上

職業：□製造業　□金融業　□資訊業　□軍警　□傳播業　□自由業
　　　□服務業　□公務員　□教職　　□學生　□家管　□其它_____

購書地點：□網路書店　□實體書店　□書展　□郵購　□贈閱　□其他

您從何得知本書的消息？

　□網路書店　□實體書店　□網路搜尋　□電子報　□書訊　□雜誌
　□傳播媒體　□親友推薦　□網站推薦　□部落格　□其他_____

您對本書的評價：（請填代號　1.非常滿意　2.滿意　3.尚可　4.再改進）

　封面設計____　版面編排____　內容____　文／譯筆____　價格____

讀完書後您覺得：

　□很有收穫　□有收穫　□收穫不多　□沒收穫

對我們的建議：_____

11466
台北市內湖區瑞光路 76 巷 65 號 1 樓
秀威資訊科技股份有限公司　　　收
BOD 數位出版事業部

··

（請沿線對折寄回，謝謝！）

姓　　名：＿＿＿＿＿＿＿＿＿　年齡：＿＿＿＿　性別：□女　□男

郵遞區號：□□□□□

地　　址：＿＿＿＿＿＿＿＿＿＿＿＿＿＿＿＿＿＿＿＿＿＿＿

聯絡電話：(日)＿＿＿＿＿＿＿＿＿　(夜)＿＿＿＿＿＿＿＿＿

E-mail：＿＿＿＿＿＿＿＿＿＿＿＿＿＿＿＿＿＿＿＿＿＿